U0074526

心一堂武學傳承叢書

紀念楊氏太極拳大師武匯川誕生一百三十週年

太極拳修習問答　附珍影集

—— 楊氏武匯川一脈傳承

黃仁良　著

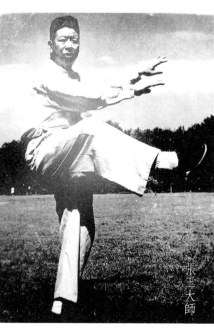

武匯川大師

張玉大師

Śūnyatā

書名：太極拳修習問答 附珍影集——楊氏武匯川一脈傳承

系列：心一堂武學傳承叢書

責任編輯：陳劍聰

黃仁良 著

平裝

版次：二零一九年十二月初版

國際書號 978-988-8582-99-0

定價：港幣 二百二十八元正
　　　新台幣 九百九十八元正

版權所有　翻印必究

出版：心一堂有限公司

通訊地址：香港九龍旺角彌敦道610號荷李活商業中心十八樓05-06室

深港讀者服務中心：中國深圳市羅湖區立新路六號羅湖商業大廈
負一層008室

電話號碼：(852) 90277120

網址：publish.sunyata.cc

電郵：sunyatabook@gmail.com

網店：http://book.sunyata.cc

淘宝店地址：https://shop210782774.taobao.com

微店地址：https://weidian.com/s/1212826297

臉書：https://www.facebook.com/sunyatabook

讀者論壇：http://bbs.sunyata.cc

香港發行：香港聯合書刊物流有限公司

地址：香港新界大埔汀麗路36號中華商務印刷大廈3樓

電話號碼：(852)2150-2100　傳真號碼：(852)2407-3062

電郵：info@suplogistics.com.hk

台灣發行：秀威資訊科技股份有限公司

地址：台灣台北市內湖區瑞光路七十六巷六十五號一樓

電話號碼：+886-2-2796-3638　傳真號碼：+886-2-2796-1377

網絡書店：www.bodbooks.com.tw

台灣秀威書店讀者服務中心：

地址：台灣台北市中山區松江路二〇九號1樓

電話號碼：+886-2-2518-0207

傳真號碼：+886-2-2518-0778

網址：www.govbooks.com.tw

中國大陸發行零售：深圳心一堂文化傳播有限公司

地址：深圳市羅湖區立新路六號羅湖商業大廈負一層008室

電話號碼：(86)0755-82224934

序

傳統武術理論中素有「由身至心、由外至內」的訓練觀。清朝以後，雖各家武藝被臆分爲內外兩家，概莫如此。「內外兼修，周身一家」，歷來爲武術各家推崇，既需頤氣養神、以無意之意擊人於無形之中的內合之法，又需撐筋拔力，骨質堅凝達到形健質善的外實之基。惟交修互練，始可臻「內外表裏成功集大成」之上乘境地。

現今太極拳盛行寰宇，已力證靜氣凝神、修養身心之功用。太極拳之武事，外操柔軟，內含堅剛。涉及其口傳心授之法，各家門徑不一，皆有所長。近年來，黃仁良先生傳承武滙川一脈拳藝，始終是我關注的視角之一。

在楊澄甫宗師的弟子名錄中，「五虎將」之武滙川先生卓然不凡，武藝超群。惜英年早逝，資料匱乏，時至今日，衆人對武滙川的研究關注甚少。

武滙川，北京昌平人氏，早年習少林，二十三歲便隨楊澄甫先生習藝，身型魁梧體魄健碩，常爲澄甫先生推手、散手、大桿的「相手（陪練）」，因而拳械、推手、散手無一不精。其曾執教於山東國術研習社，後隨澄甫南下，在上海創辦「滙川太極拳社」。黃仁良先生記錄張玉回憶，「武滙川二百多斤體重，可是手眼身法步依然靈活穩健。……除了抖大桿，還練抛石鎖，扎鐵槍，打沙袋。場地周圍吊上六個二百多斤的大沙袋，人如飛蝶入花，穿梭騰挪，以掤、攦、擠、按拳法和肘

太極拳修習問答 附珍影集——楊氏武滙川一脈傳承

1

打肩靠，將沙袋全打得飄蕩起來…」，儼然職業武者之風範。從這些書稿叙述中，我們既能領略匯川先生身具「金剛之軀」的習武稟賦，又能豹窺當年楊家太極拳理精法密、練打結合的完備體系與訓練方式。同時應留意到，武匯川在楊家多年苦學，摔打出一身功夫，其技藝全面，功力精深，迥非今時江湖花法徒取飾觀之票友可比。

張玉自幼入楊家習藝，得真傳磨礪，後拜入武匯川門下。他技藝超拔，勁力雄渾通透，隨師南下，以推手聞名於滬上六十餘年。且其仁慈忠懇，體恤同行，令人嘖嘖稱道。

師承張玉的黃仁良先生，精於此脈太極拳藝。飲水思源，不忘根本，薪傳身授，誨人不倦。雖已耄耋，為宣揚武匯川張玉一脈技藝，近年來筆耕不輟，著書立說。今又摒棄門戶之見，再著書稿，答疑解惑，啓迪後學，以數十年心得體悟，一併托出，實乃幸事。

景仰黃仁良先生尊師重道、性斂寬厚。今新書即將付梓廣傳，特撰此文，以志恭賀。

樂之為序

李秀

戊戌年初冬於樂之書齋

（李秀，海南大學體育部民傳教研室主任、教授，楊氏太極拳第四代嫡傳人楊振鐸先生入室弟子）

目錄

序 .. 1

目錄 3

前言 11

楊氏武匯川大師一脈傳承珍影集 15

　武匯川大師——太極劍大魁 16

　張玉大師太極拳式 18

　張玉大師太極刀 87

　張玉大師太極劍 109

　其他照片 141

　黃仁良太極拳、劍、推手等 150

太極拳修習問答篇 159

　壹、前輩遺風 160

關於武匯川先生

一、能否談談武匯川先生跟從楊澄甫先生學藝經過？ 160

二、武匯川先生何時南下，並創辦「匯川太極拳社」？ 160

三、能否談談武匯川先生的拳法造詣？ 161

四、武匯川先生去世的原因？ 163

五、能否談談武匯川一脈傳承主要脈絡？ 165

關於張玉先生

一、張玉先生跟隨武匯川先生的習藝過程 166

二、能否回憶張玉先生是怎樣教授太極拳的？ 169

三、能否說說您跟從張玉先生學拳的經過？ 169

四、您眼中的張玉先生是個怎樣的人？ 172

貳、技法釋疑

一、武匯川一脈楊氏太極拳架有何特點？ 175

二、楊氏太極拳有大小架之分嗎？ 180

183

183

184

三、楊氏太極拳手型、手法、步型、步法、身法的要求有哪些？ 186

四、如何掌握太極拳的「腿法」？ 188

五、太極拳的練習可分爲哪幾個階段？ 190

六、楊氏太極拳有實腿轉之練法嗎？ 193

七、太極拳做起勢之前是否必須有一預備式？ 195

八、如何看待太極拳起勢動作的差異？ 197

九、如何看待楊氏太極拳架「左掤」的不同練法？ 199

十、楊氏太極拳需要站樁嗎？ 201

十一、楊氏太極拳的推手方法有哪些？ 202

十二、如何通過推手檢驗走架姿勢的準確性？ 204

十三、推手的目的是什麼？推手需要比賽嗎？ 206

十四、推手與拳架、散手的關係是什麼？ 209

十五、如何看待太極推手中關於「淩空勁」說法？ 211

十六、如何進行太極拳的單式練習？ 213

一七、張玉先生是如何教推手的？ ... 217

一八、武匯川一脈楊氏太極拳有哪些對練？ ... 220

一九、武匯川一脈散手的訓練內容與方法有哪些？ ... 223

二十、如何挑選「太極桿」的材質？ ... 225

二一、太極大桿在太極拳體系中有何作用？ ... 226

二二、武匯川一脈有哪些楊氏太極大桿的練習內容與練習方法？ ... 227

二三、楊氏太極劍的劍法有哪些？ ... 229

二四、如何練習楊氏太極劍？ ... 231

二五、如何練習楊氏太極刀？ ... 234

二六、楊氏太極刀的刀法有哪些？ ... 237

二七、武匯川一脈楊氏太極刀套路為何有兩路？ ... 239

二八、武匯川一脈太極刀有對練嗎？ ... 242

叁、拳理探幽

一、武匯川先生留下哪些拳法理論？武匯川一脈拳譜、劍譜、刀譜有哪些？ ... 244

二、如何看待楊氏太極拳各門師承中拳架及器械的差異？　246

三、簡述楊氏太極拳八法精要？　248

四、如何體現太極拳方圓規矩之說？　251

五、如何理解「掤」？太極拳行拳走架爲何要求「掤勁不丟」？　254

六、太極拳在走架時是否應有某一手指作「領勁」之說？　257

七、如何理解太極拳「無過不及」的要求？　258

八、如何理解太極拳的「用意不用力」？　261

九、太極拳爲何強調「心靜用意」？　263

十、太極拳的「虛靈頂勁」有何作用？　266

一一、練拳是否始終「舌舐上顎」，有何作用？　268

一二、「沉肩墜肘」的同時爲何還要求腋下虛空？　271

一三、如何理解太極拳的「尾閭正中」？　272

一四、如何理解太極拳的「圓襠」、「裹襠」、「吊襠」？　273

一五、太極拳要求以腰爲主宰，如何理解？　274

太極拳修習問答 附珍影集——楊氏武匯川一脈傳承

7

一六、如何理解太極拳中「鬆腰」與「鬆胯」的區別？ 276

一七、「其根在腳，發於腿，主宰於腰，形於手指」與「力由脊發」的關係？ 278

一八、如何理解太極拳的「力」、「氣」、「勁」？ 280

一九、陳式拳的「纏絲勁」是否即爲楊式拳的「抽絲勁」？ 283

二十、太極拳論有「發勁似放箭」，如何理解「發勁」及其練習方法？ 284

二一、如何看待練拳中「骨升肉降」和「脫骨扒雞」的感覺？ 287

二二、練拳時對四肢是否要有「負重」的感覺？ 290

二三、如何做到太極拳中所強調的「放鬆」？ 292

二四、對太極拳的「大鬆大柔」之說有何看法？ 294

二五、簡述太極拳架中的呼吸？ 297

二六、如何理解「行氣如九曲珠，無微不到」？ 301

二七、爲何太極拳要「慢練快打」？ 302

二八、何爲太極拳的「動急則急應，動緩則緩隨」？ 306

二九、爲何要「先求開展，後求緊湊」？ 308

心一堂 武學傳承叢書

三十、行拳走架動作和運勁有否「對拉拔長」之說？ 312

三一、如何理解「有氣者無力，無氣者純剛」？ 313

三二、練拳時能否將內氣散發至體外形成「氣圈」之說？ 316

三三、練拳時氣血周流全身與經絡有何關係？ 318

三四、「往復須有折疊」中的「折疊」做何解？ 321

三五、何爲「沾黏連隨」？ 323

三六、如何做到「上下相隨」？ 326

三七、如何理解「內外合一」？ 328

三八、如何理解「相連不斷」？ 331

三九、太極拳鍛煉中如何實現陰陽平衡？ 333

四十、對「四兩撥千斤」之句如何理解？ 335

四一、如何理解「引進落空合即出」中的「引進落空」與「合」的關係？ 338

四二、如何理解太極拳的「一身備五弓」？ 340

四三、何爲「著熟」、「懂勁」、「神明」？ 342

四四、如何預防太極拳中的「膝蓋」損傷? 345

四五、如何把握練習太極拳架的運動量? 348

四六、練習太極拳有何禁忌? 350

附錄

（一）武匯川答覆黃文叔之書信 352

民國二十四年上海匯川太極拳社出版《太極拳譜》 352

一九三六年上海《申報》刊登武匯川逝世訊息 353

太極拳的旗幟——張玉 369

十年 370

二零一八年十月十七日滬上楊家太極拳各脈傳承人聚會 376

跋 379

380

前言

在物質文明高度發展的今天，人們都認識到健康才是人類最大的財富，生命在於運動，眾多的運動項目中能適應男女老少皆宜，且對健體強身、祛病延年有明顯效果的，要推太極拳運動。太極拳源遠流長並有著豐厚的中華文化底蘊，在改革開放的大好年代才得以迅猛的發展與普及，全國各地幾乎所有公園及廣場綠地滿眼都是練拳的人群，甚至已跨出國門，走向世界。太極拳對健體強身的功效早已在實踐中得到了證實，中醫學認為：人生有三寶，即精、氣、神。三寶聚，則生命久，三寶虛，則生命衰。太極拳鍛煉就講究存精、養氣、聚神，主張性命雙修。修性，就是修煉心神，修命，就是修煉精氣。練拳一為練體固精，二為煉精化氣，三為煉氣化神，四為煉神還虛。練拳如修道，講究道法自然，寸心不離常理，寸步不違天道，內外純一，正大光明，不染邪道乃修煉之本。

太極拳是武術，武術必須講究動作的打鬥技法，一招一式都具有攻防技擊的內容，練拳首先應以攻防技擊為走架動作的主要意念。前人在設計拳架套路的組合時，其所有動作招式均具有技擊打鬥的含義，兩手動作為一化一打是拳法。太極拳鍛煉講究「用意不用力」，練拳

可以不用力，但不能不用意，就是武術中攻防技擊的意識，否則就不能稱武術了。攻防技擊之意在於體用是外練，行功走架注重於神意氣血的運行，以心（意）行氣，以氣運身，心意所至氣亦至焉，在內而不在外是心法。太極拳體用也稱文武之道，是將武術採用了文練形式，文主內修爲體，武主外練爲用，內修外練乃太極之道，道在於理，雖變化萬端而理爲一貫。體與用兩者不可分離，楊氏拳譜云：「理爲精氣神之體，精氣神爲身之體，身爲心之用，勁力爲身之用」。太極拳除了武術的攻防技擊作用，更突顯其修身養性與袪病健體的作用。尤其是楊氏太極拳的鍛煉特點，動作須鬆柔而緩慢，連綿不斷，全身舒展而自然，並結合了古代養生家的吐納和導引之術，成爲外練內修最佳運動項目。太極拳運動符合中醫學的陰陽平衡原理，疏通經絡並使氣血周流全身，講究煉形、養氣、存精、聚神，這都是健體強身的物質基礎。太極拳創始人張三丰說：「願天下豪傑延年益壽不老春，非徒爲技藝之末也。」

當今改革開放年代，太極拳除了陳、楊、吳、武、孫及趙堡、武當等各式傳統流派外，又有一些自創自編的拳派和拳式，真是五花八門。有些只是掛上了一個太極的名目，實際上並非是太極拳，有些是在原有拳式基礎上另取別名而已。其實中華武術的各門各派都具有各自的

特色與風格，完全不必爲趨時髦而牽強地加一個太極的名號，總覺得在太極拳普及發展的道路上出現了一些亂象。當今有關太極拳的各類書籍紛紛出籠，通過網絡傳播的有關太極拳視頻與文章更是紛繁蕪雜，總的講對傳播太極拳文化是有著積極意義，但是其中也存在著某些虛幻的神秘色彩，也有些是對古人理論的曲解，更有的是單憑個人的膚淺認識就胡亂地大肆發揮，很容易對廣大練拳者起到一些誤導作用。

前人所留下的太極拳理論著作並不多，況且語言概括，文字精煉，含義深奧，大多是結論性的法則和要領，即使是某些鍛煉有素的太極拳老師也往往會有所曲解，對初學者來說更是不易理解。楊氏太極拳《太極拳修習問答——楊氏武匯川一脈傳承》一書的出版，是對太極拳技藝與理論傳播過程中，所存在的一些模糊問題，提出我們的看法供愛好此道者作練拳參考。

從前的練拳者，大多是重於實踐而輕於理論，當時既無太極拳視頻，又無較完整的圖書可供學者揣摩參考，所以只能是：「入門引路須口授」，不經「口授」與「身教」就難得其精要。

「口授」與「身教」固然重要，但書籍與視頻也不可少，太極拳理論具有廣泛的研究和運用價值，它既是一門武術文化，又是技巧與藝術相結合的運動心理學，並將武學、哲學、美學、心理

學、生理學等融爲一體，確是學無止境，練而不盡。理論和實踐必須相互貫穿，理論能指導實踐，實踐必須結合理論，從理論到實踐，又從實踐到理論，這樣鍛煉才能不斷提高養生和技藝水平，並能參悟人生，修身養德，系統地正確理解太極拳的科學真諦。同時也希望國家有關管理部門應採取措施，規範各武術團體和門派的有序管理，促使太極拳的普及和發展逐漸走上正道。

此書在編撰過程中，得到了海南大學體育部民傳教研室主任、教授，楊氏太極拳第四代嫡傳人楊振鐸先生入室弟子李秀先生的無私幫助，提供問題框架、作序、還帶領學生姚鐵斌一道修訂潤色文稿。弟子周蘋女士進行了書稿文字打印、校對、排序、設計等工作。邯鄲孟祥龍先生（孟祥龍係已故楊氏太極拳第四代嫡傳人楊振基先生弟子）同李秀教授、周蘋女士全程策劃了此書，並全力協助落實出版事宜，在此一併向他們表示感謝！同時對廣大拳友讀者也表示衷心感謝！誠懇希望多多交流切磋！如有不妥之處，敬請指正！

黃仁良

楊氏武匯川大師一脈傳承珍影集

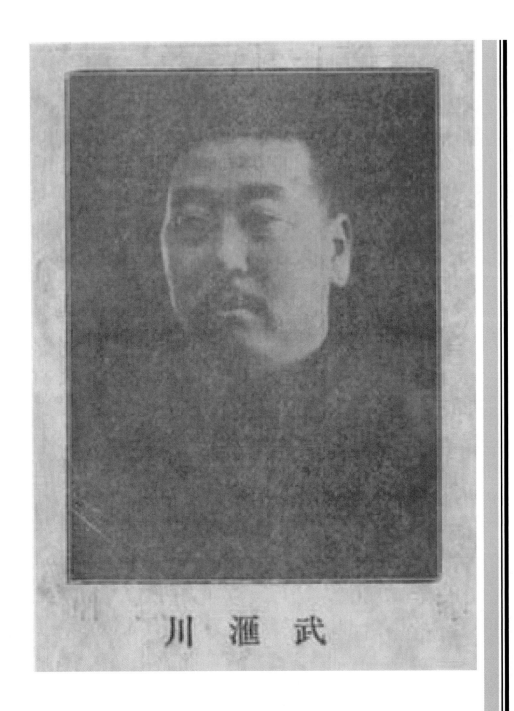

武滙川

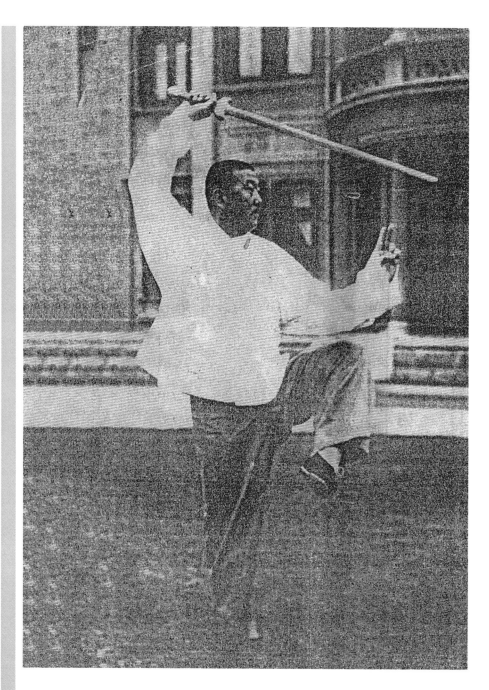

　　武匯川大師　太極劍大魁星30年代初在杜公館為杜月笙慶賀五十大壽時所攝

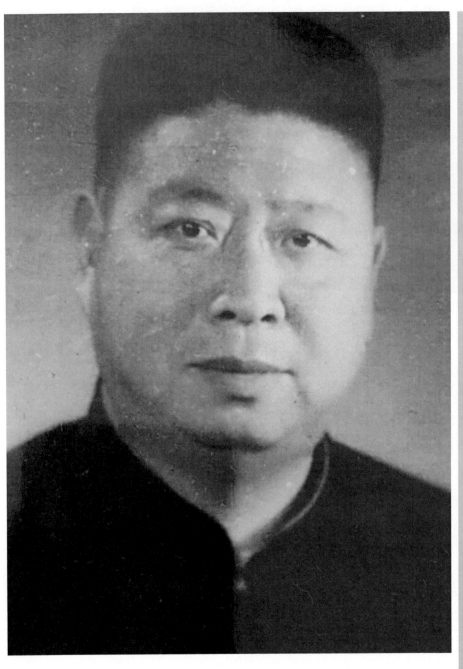

張玉大師

心一堂 武學傳承叢書

張玉大師太極拳式　起勢上式

張玉大師太極拳式　起勢下式

張玉大師太極拳式　起勢左式

張玉大師太極拳式　右抱球狀

張玉大師太極拳式　右掤式

張玉大師太極拳式　左抱球狀

張玉大師太極拳式　左掤式

張玉大師太極拳式　攬雀尾

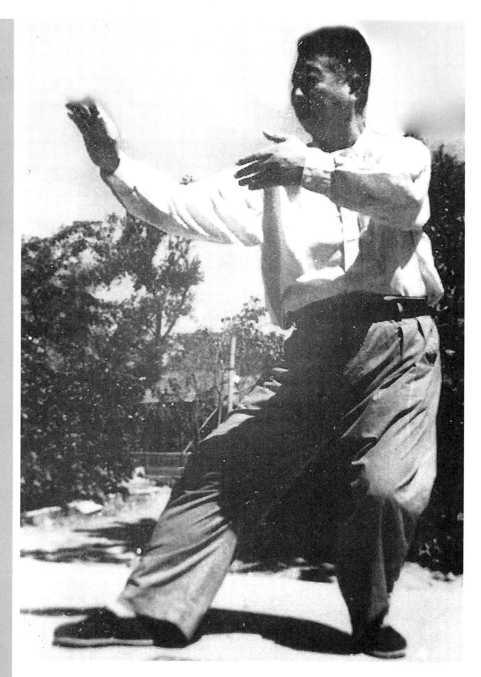

張玉大師太極拳式　攬式

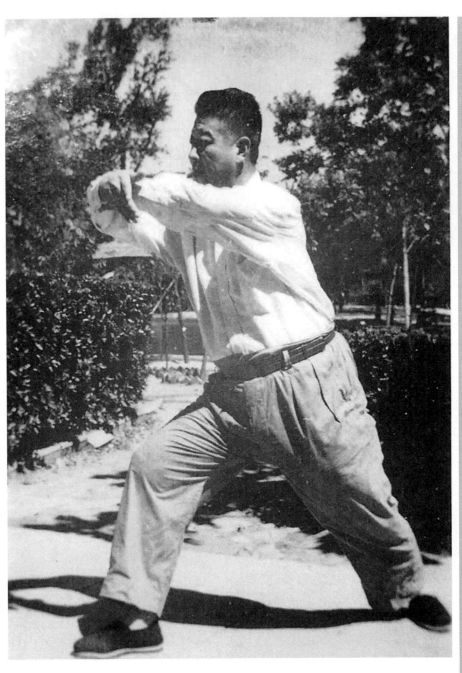

張玉大師太極拳式　擠式

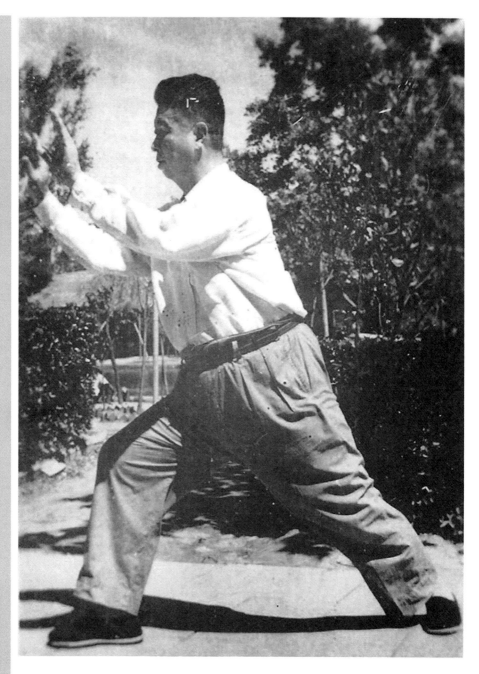

張玉大師太極拳式　按式

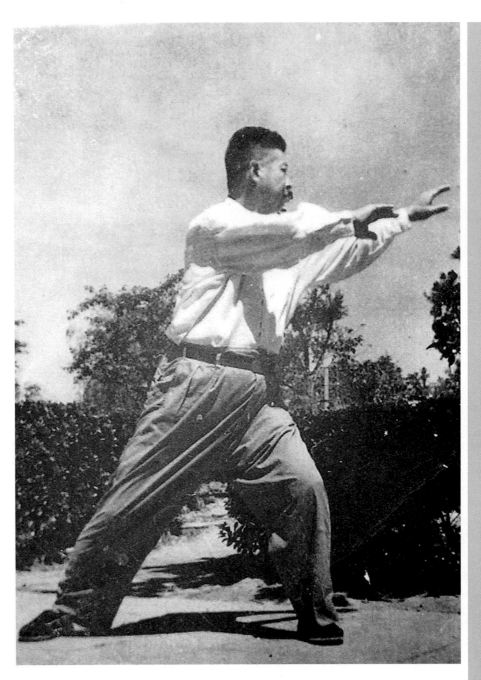

張玉大師太極拳式　單鞭過渡

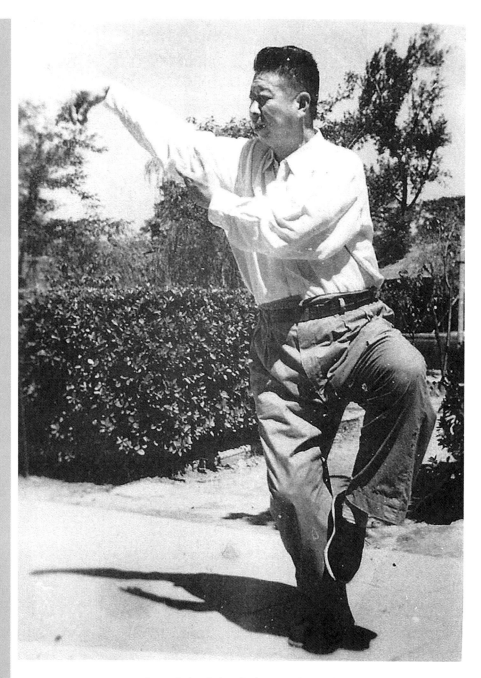

張玉大師太極拳式　單鞭過渡

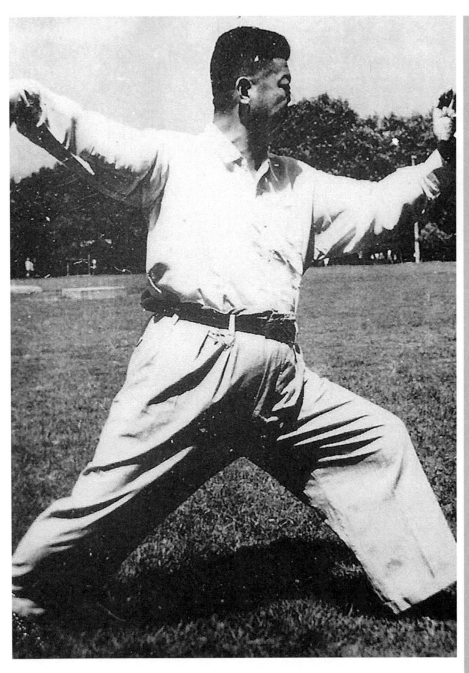

張玉大師太極拳式　單鞭

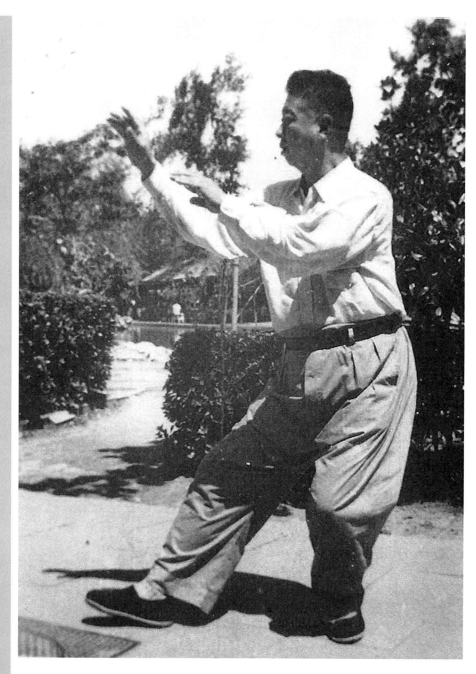

張玉大師太極拳式　提手上勢

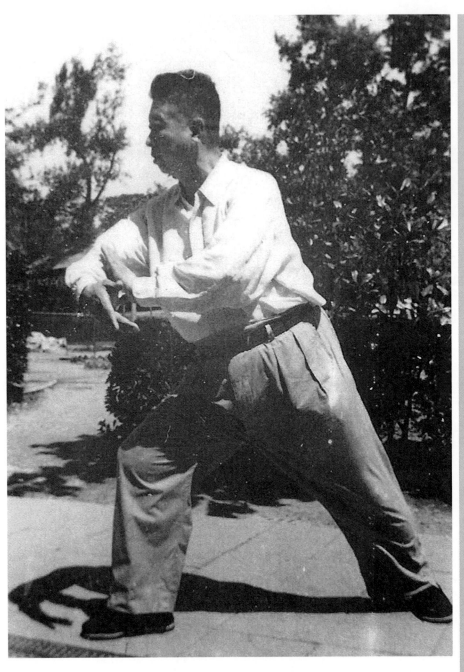

張玉大師太極拳式　靠式

張玉大師太極拳式　白鶴亮翅

張玉大師太極拳式　左摟膝拗步

張玉大師太極拳式　手揮琵琶

張玉大師太極拳式　右摟膝拗步

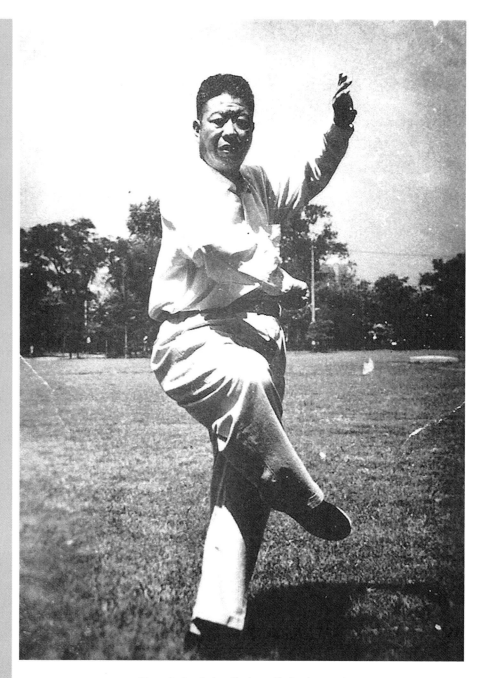

張玉大師太極拳式　搬攔捶過渡

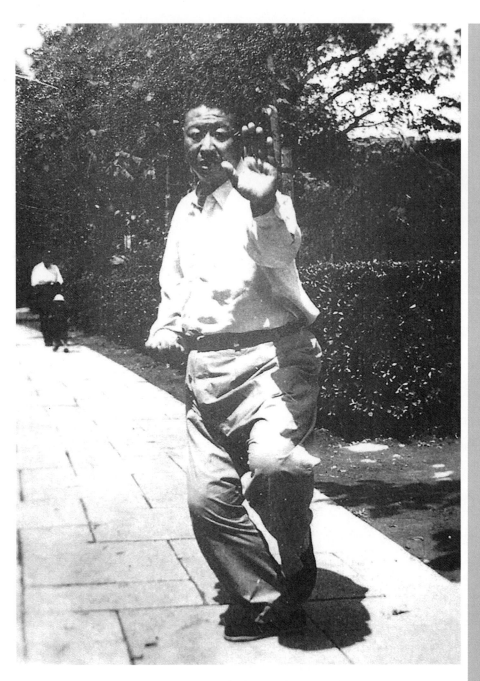

張玉大師太極拳式　搬攔捶過渡

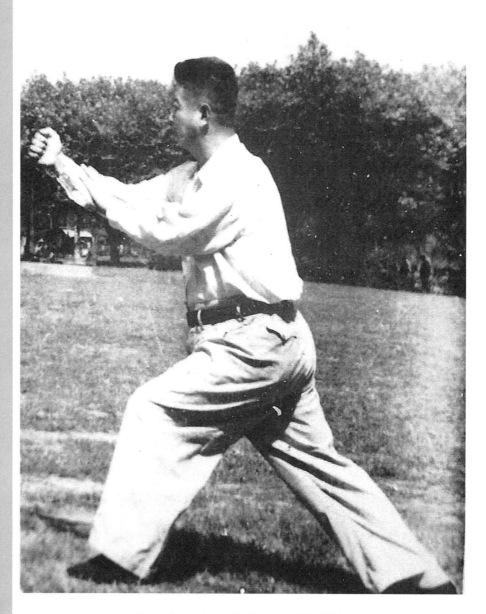

張玉大師太極拳式　進步搬攔捶

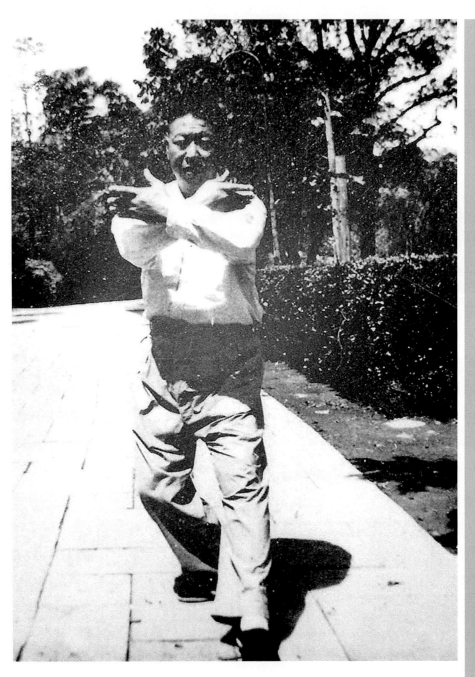

張玉大師太極拳式　如封似閉過渡

張玉大師太極拳式　如封似閉

張玉大師太極拳式　十字手過渡

心一堂 武學傳承叢書

張玉大師太極拳式　十字手

張玉大師太極拳式　肘底棰

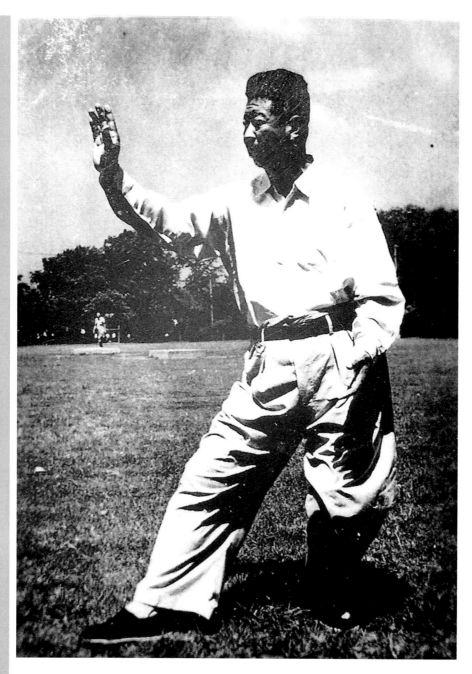

張玉大師太極拳式　左倒攆猴

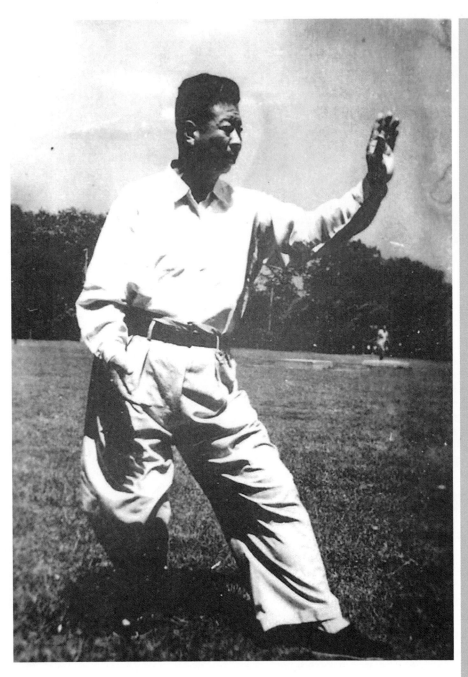

張玉大師太極拳式　右倒攆猴

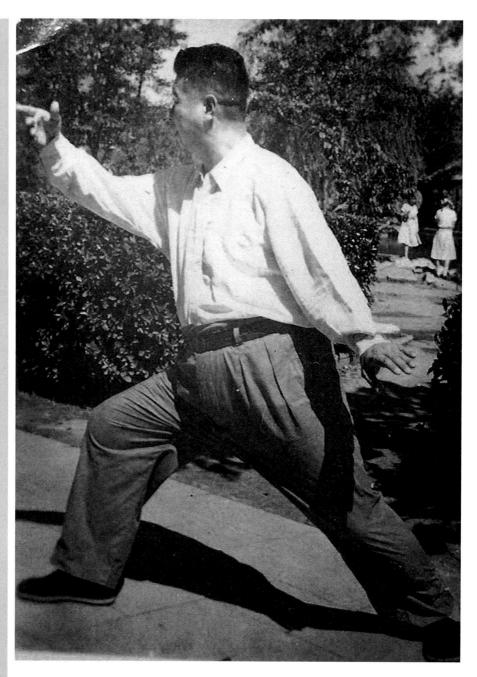

張玉大師太極拳式　斜飛勢

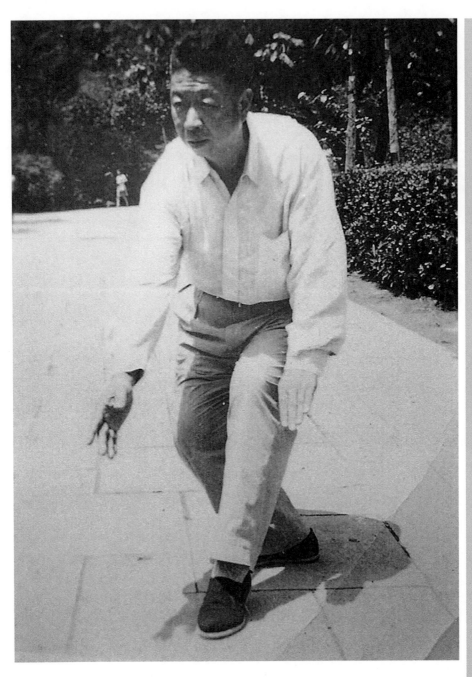

張玉大師太極拳式　海底針

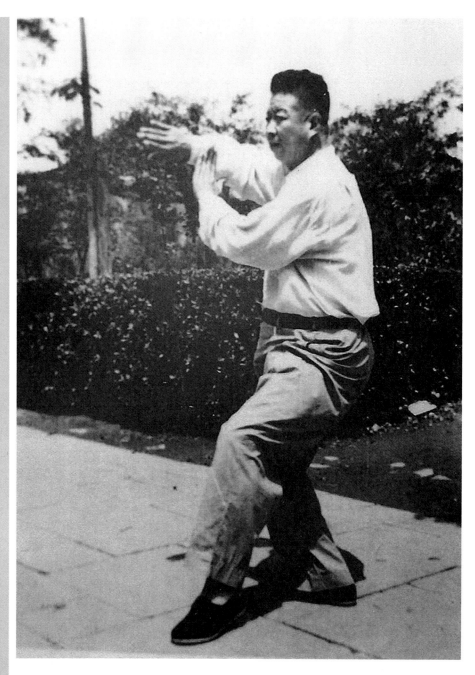

張玉大師太極拳式　閃通臂過渡

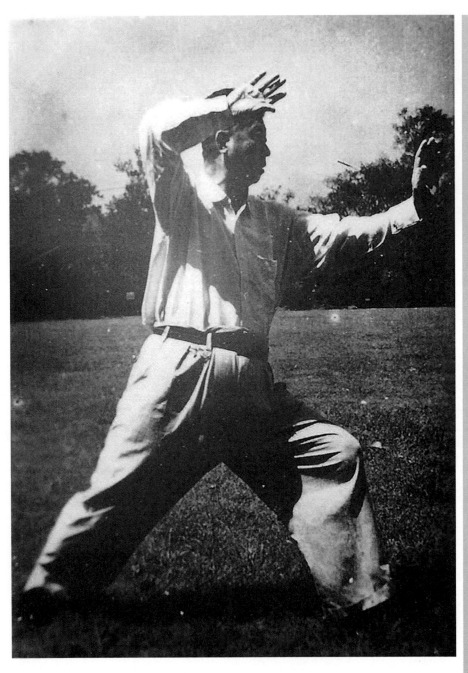

張玉大師太極拳式　閃通臂

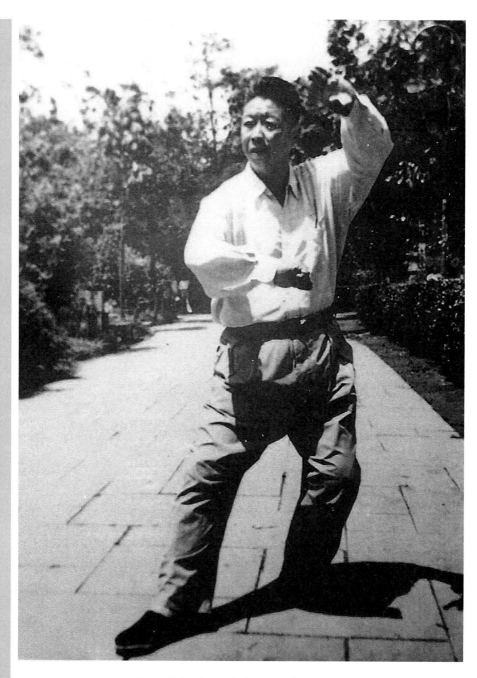

張玉大師太極拳式　撇身捶過渡

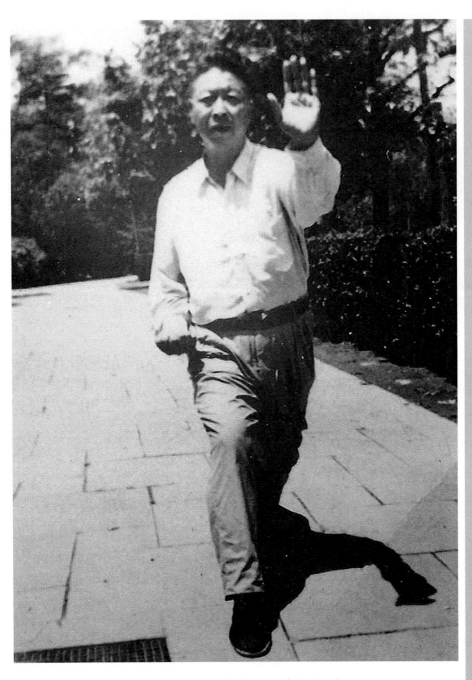

張玉大師太極拳式　撇身捶過渡

張玉大師太極拳式　轉身撇身捶

張玉大師太極拳式　左雲手

張玉大師太極拳式　雲手

張玉大師太極拳式　右雲手

張玉大師太極拳式　高探馬

張玉大師太極拳式　右分腳過渡

張玉大師太極拳式　右分腳

張玉大師太極拳式　左分腳過渡

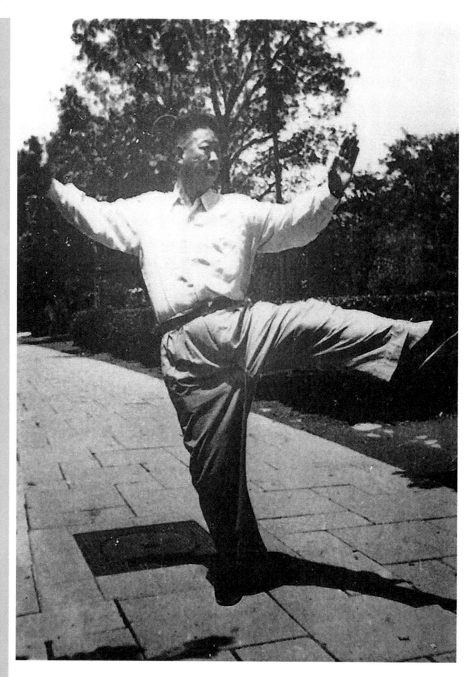

張玉大師太極拳式　左分腳

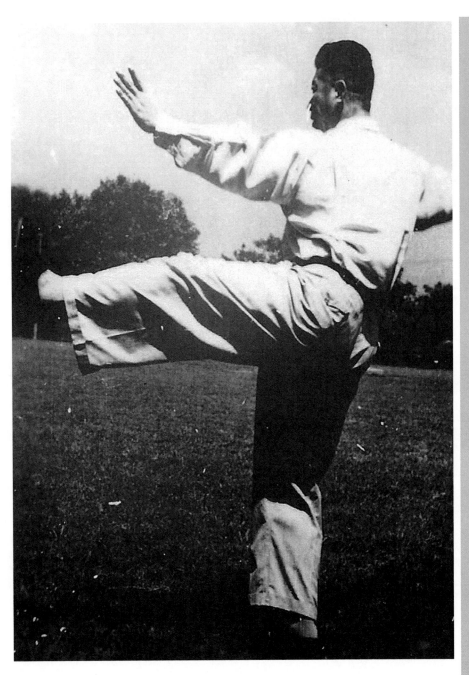

張玉大師太極拳式　轉身左蹬腳

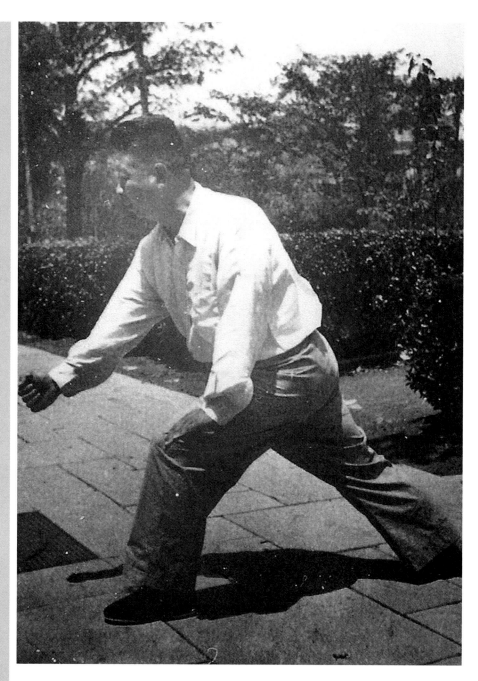

張玉大師太極拳式　栽捶

張玉大師太極拳式　上步壓肘

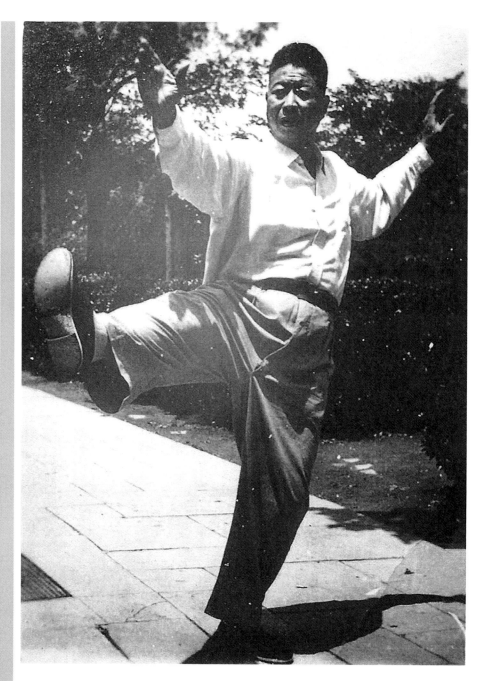

張玉大師太極拳式　右蹬腳

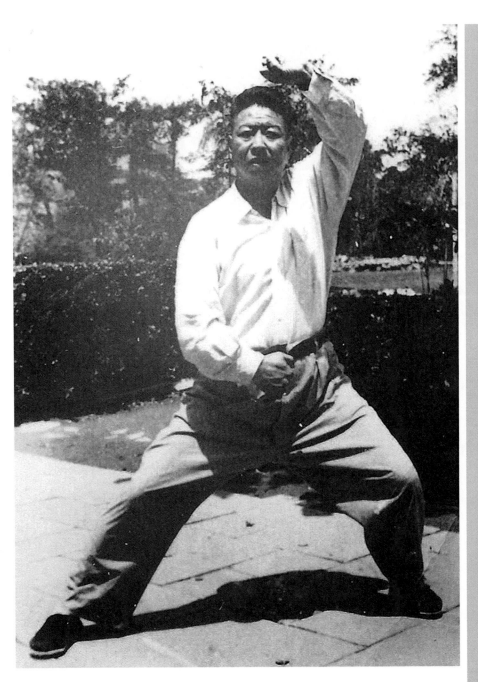

張玉大師太極拳式　左打虎

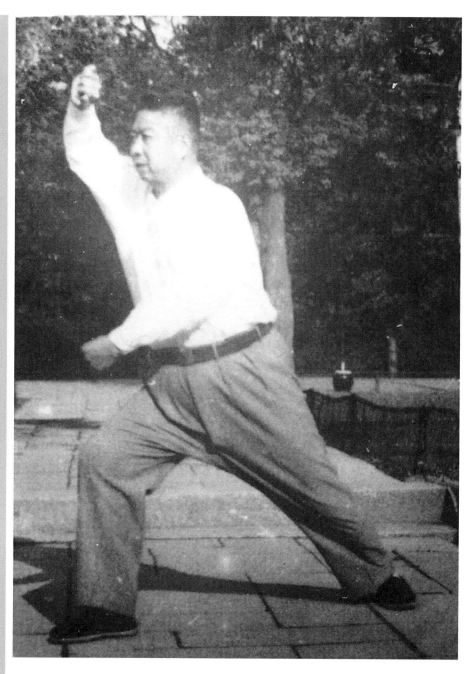

張玉大師太極拳式　右打虎

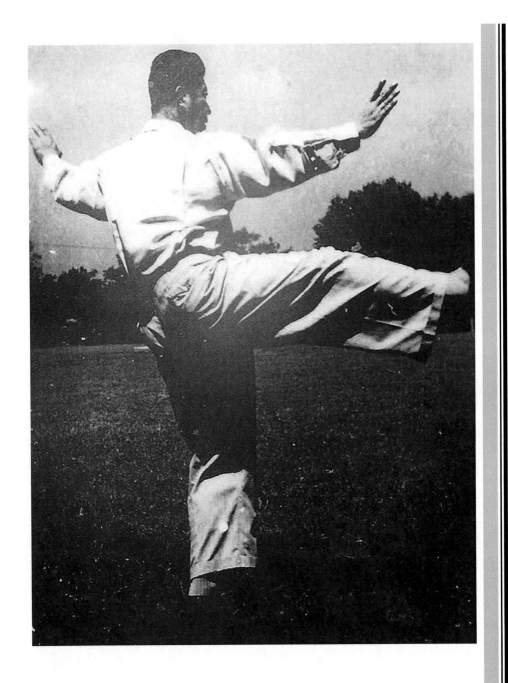

張玉大師太極拳式　右蹬腳

心一堂 武學傳承叢書

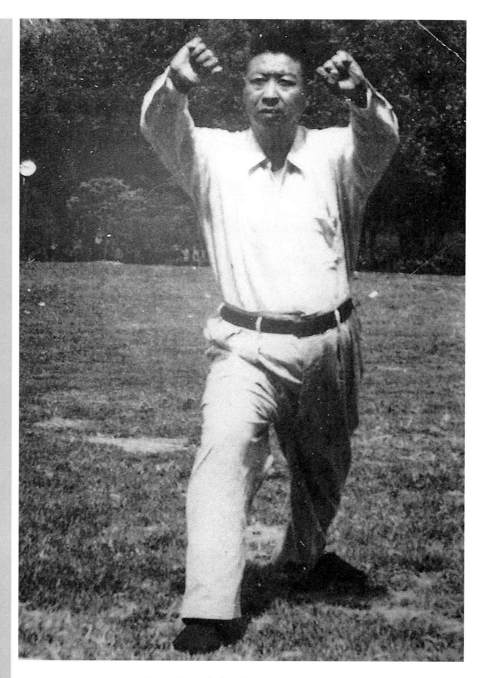

張玉大師太極拳式　雙峰貫耳

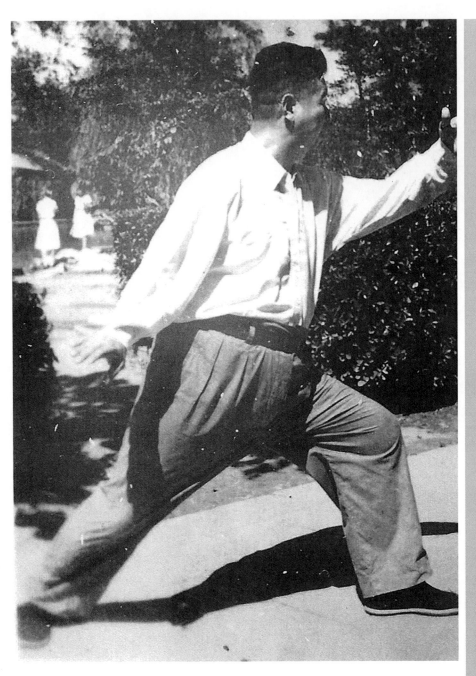

張玉大師太極拳式　左野馬分鬃

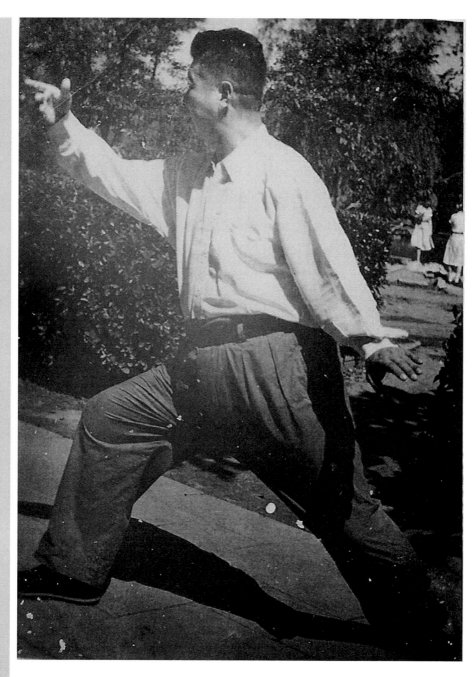

張玉大師太極拳式　右野馬分鬃

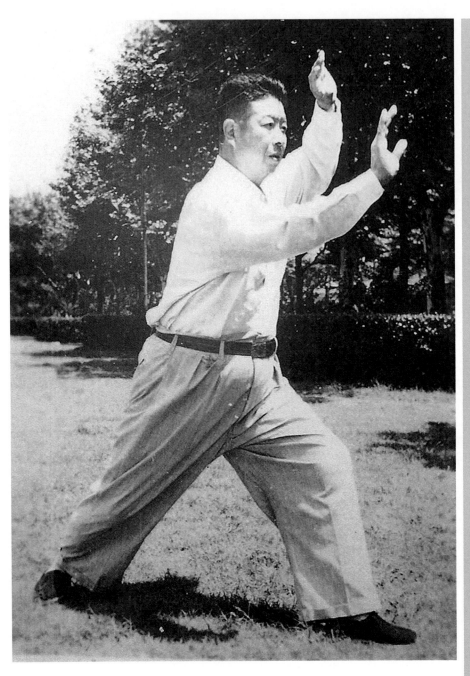

張玉大師太極拳式　左玉女穿梭

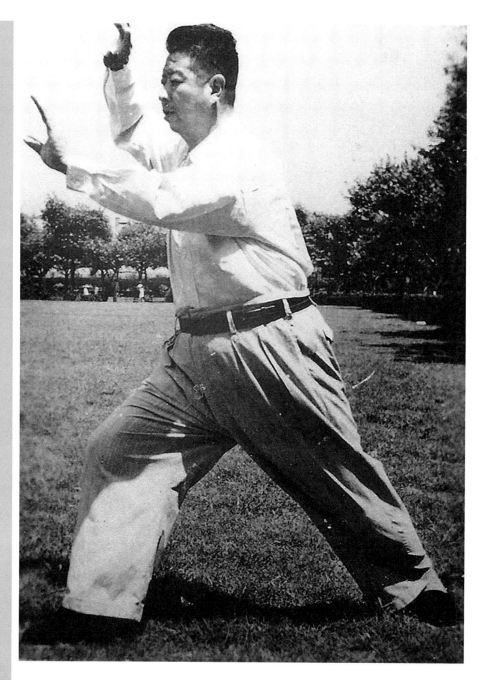

張玉大師太極拳式　右玉女穿梭

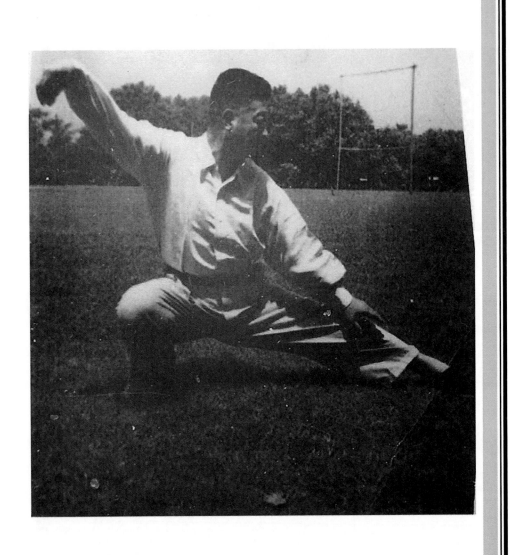

張玉大師太極拳式　單鞭下勢

張玉大師太極拳式　右金雞獨立

張玉大師太極拳式　左金雞獨立

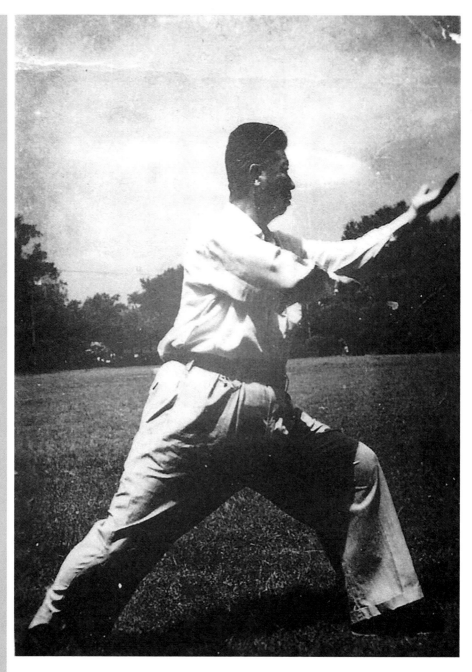

張玉大師太極拳式　白蛇吐信

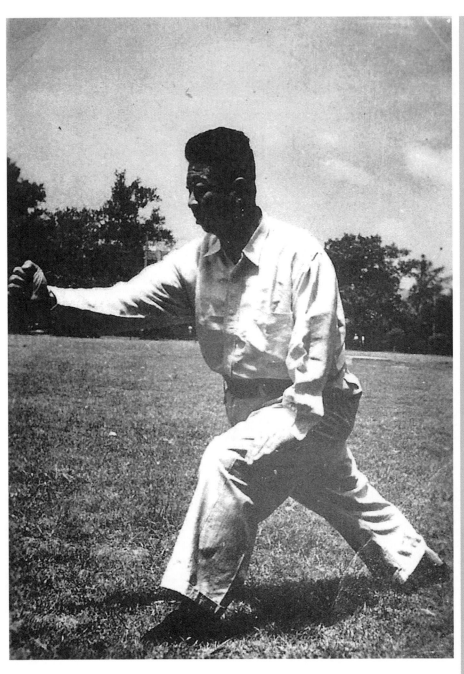

張玉大師太極拳式　指襠捶

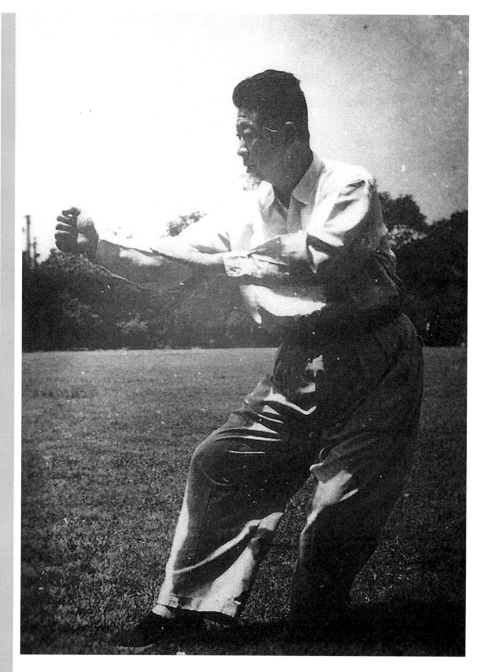

張玉大師太極拳式　上步七星

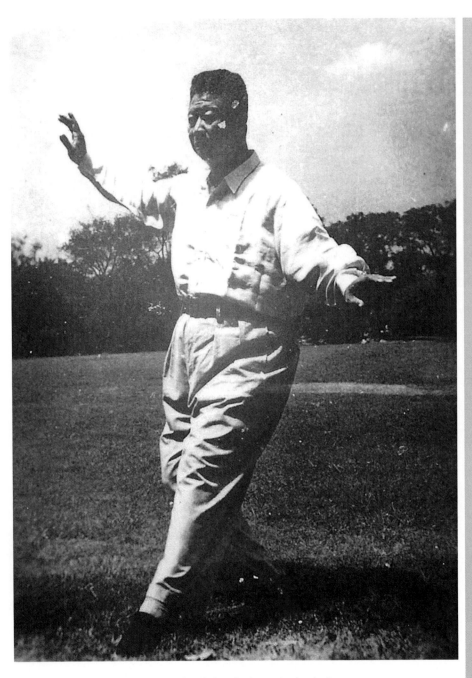

張玉大師太極拳式　退步跨虎

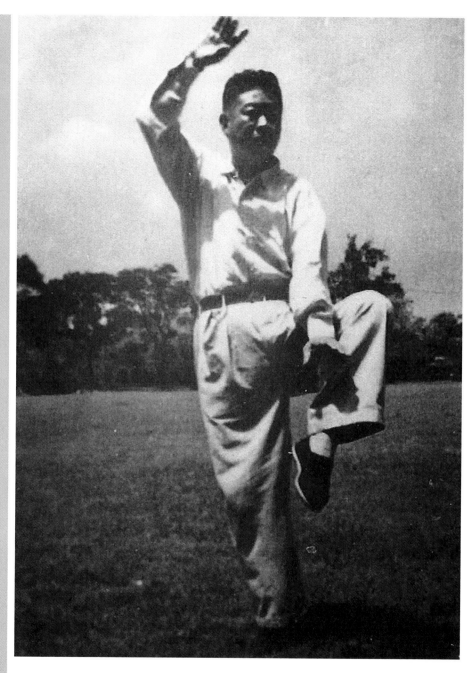

張玉大師太極拳式　轉身擺蓮過渡

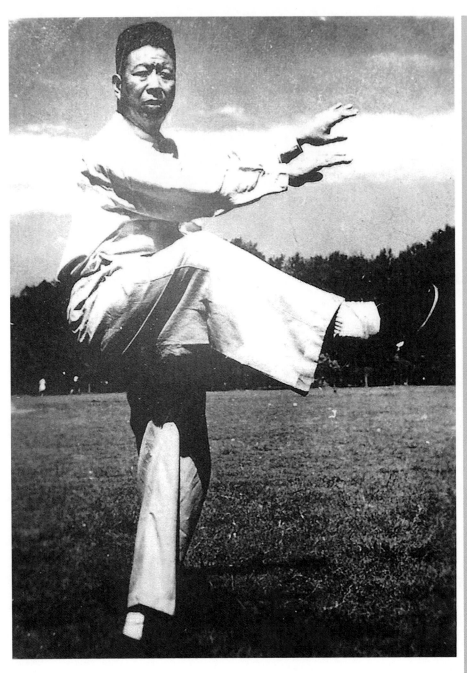

張玉大師太極拳式　擺蓮腿

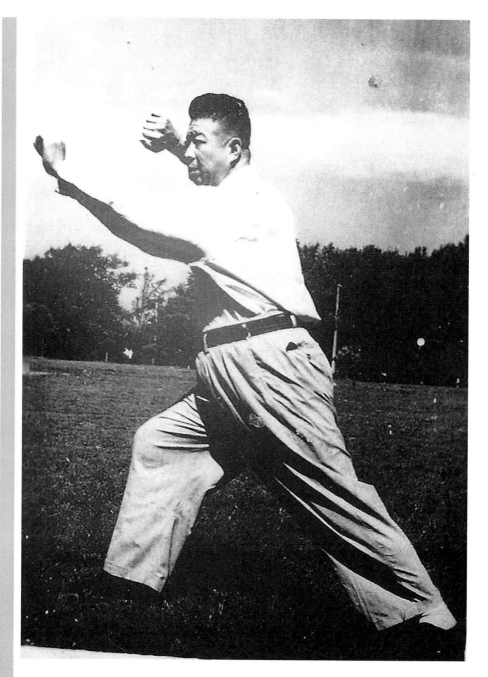

張玉大師太極拳式　彎弓射虎

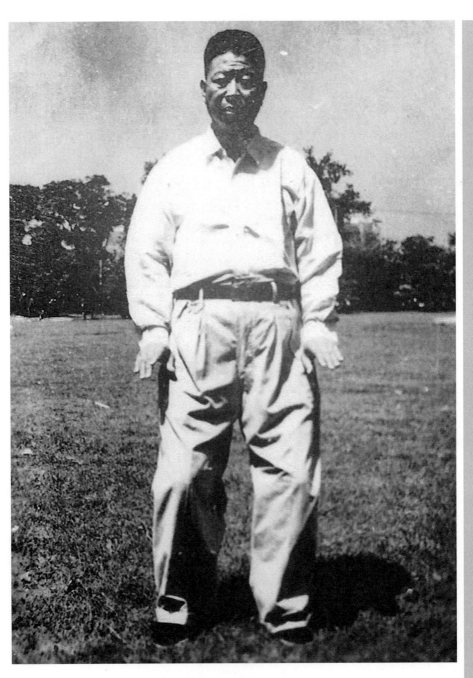

張玉大師太極拳式　收勢

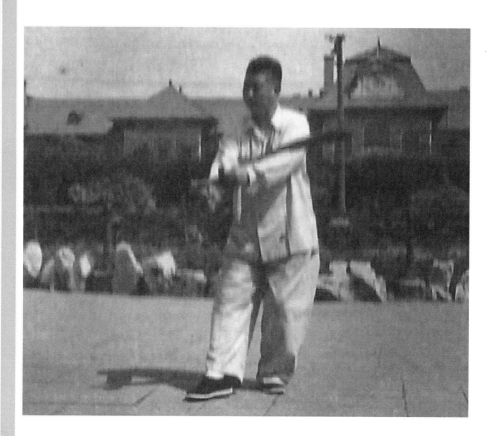

張玉大師太極刀

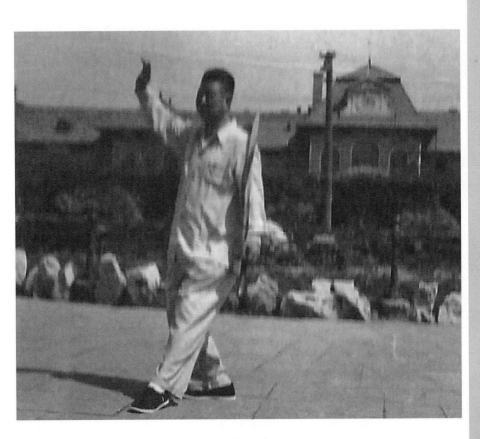

張玉大師太極刀

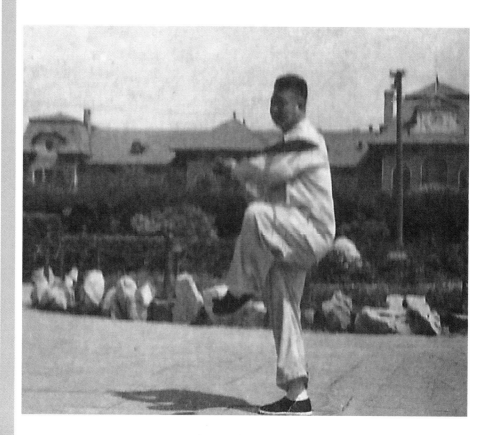

張玉大師太極刀

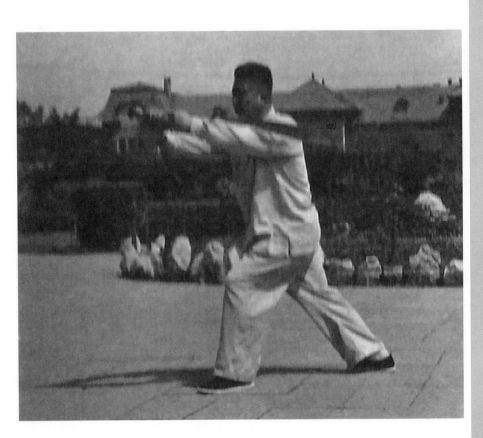

張玉大師太極刀

心一堂 武學傳承叢書

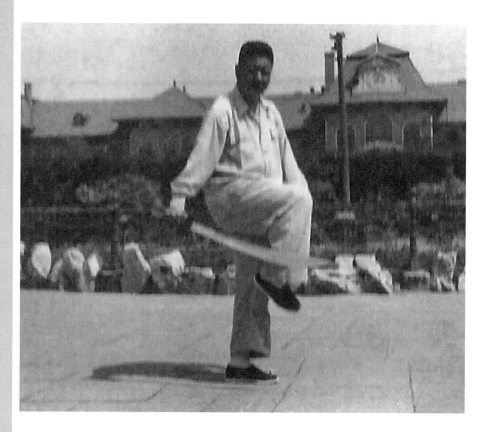

張玉大師太極刀

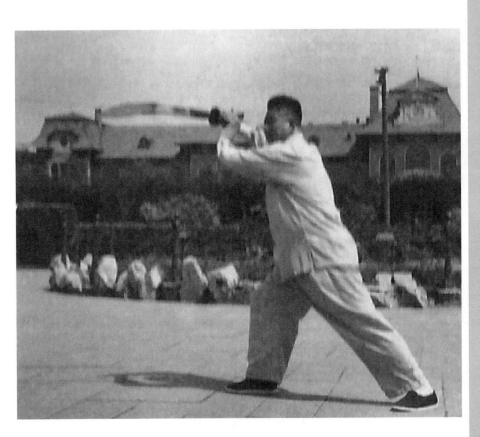

張玉大師太極刀

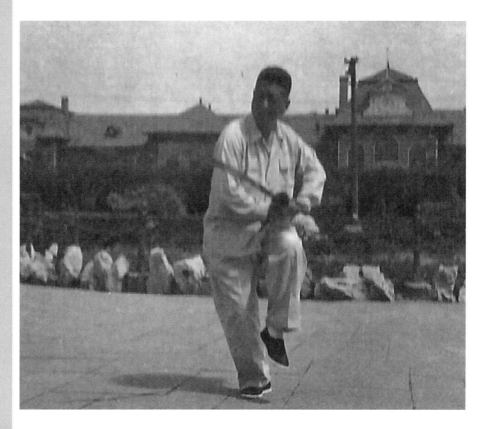

張玉大師太極刀

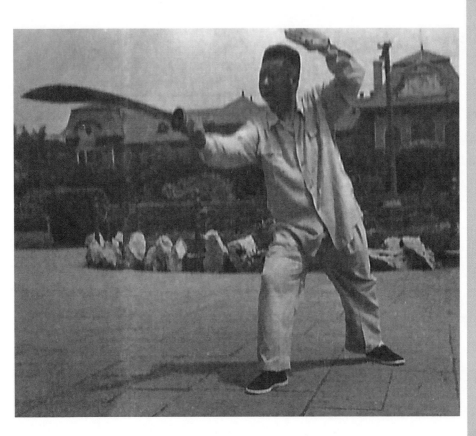

張玉大師太極刀

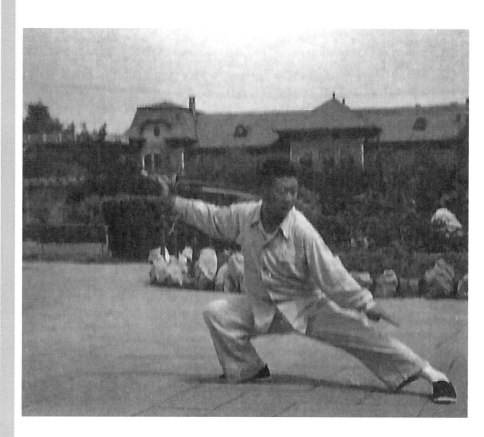

張玉大師太極刀

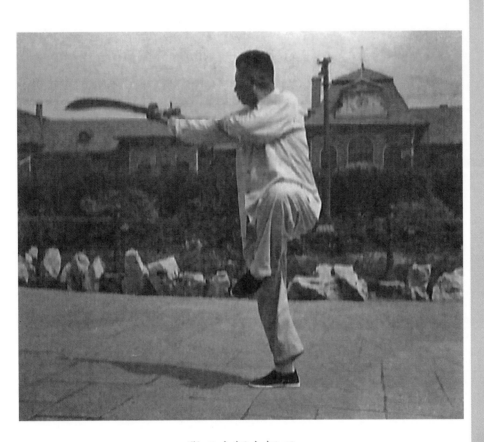

張玉大師太極刀

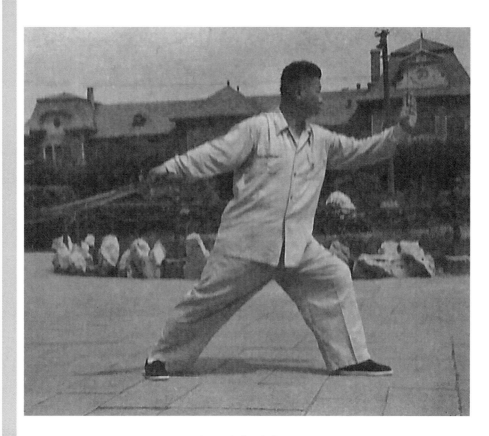

張玉大師太極刀

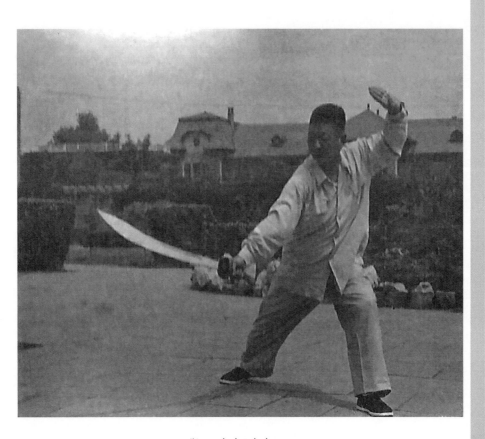

張玉大師太極刀

張玉大師太極刀

張玉大師太極刀

張玉大師太極刀

張玉大師太極刀

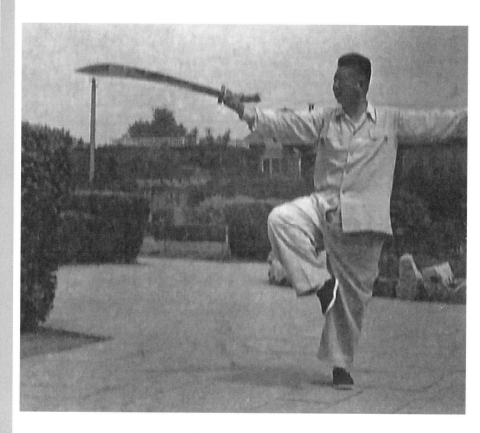

張玉大師太極刀

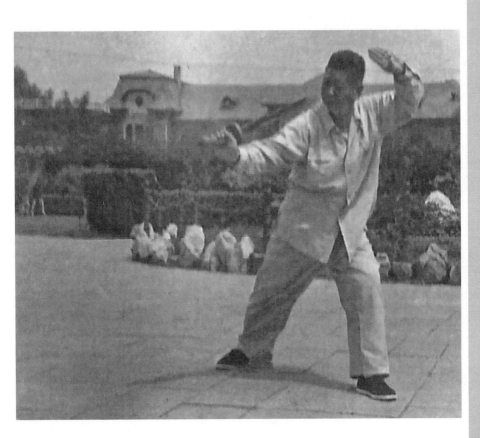

張玉大師太極刀

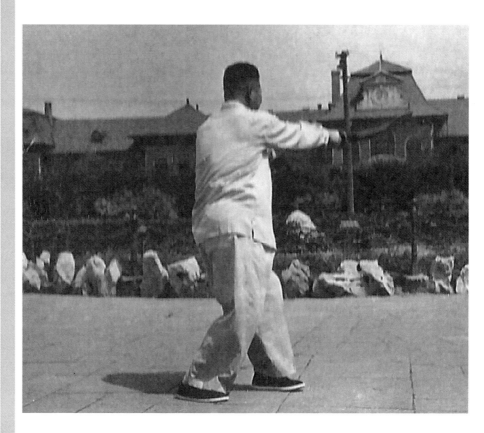

張玉大師太極刀

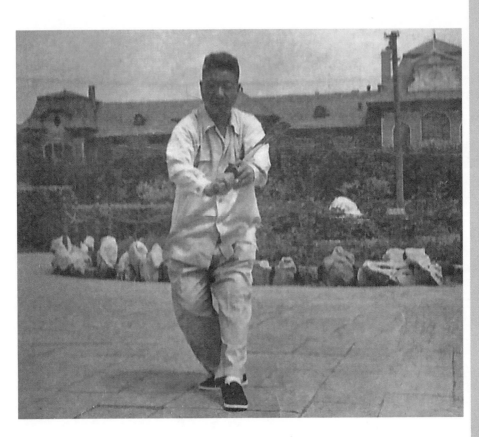

張玉大師太極刀

張玉大師太極刀

張玉大師太極刀

張玉大師太極劍

張玉大師太極劍

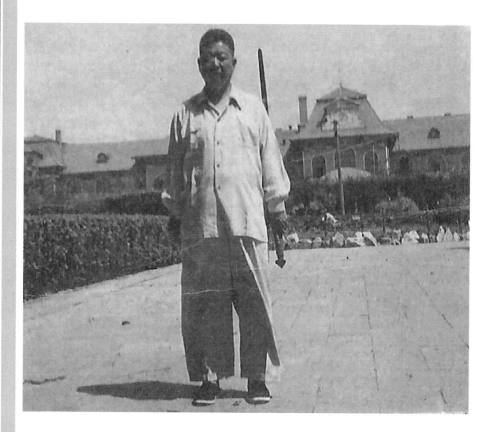

張玉大師太極劍

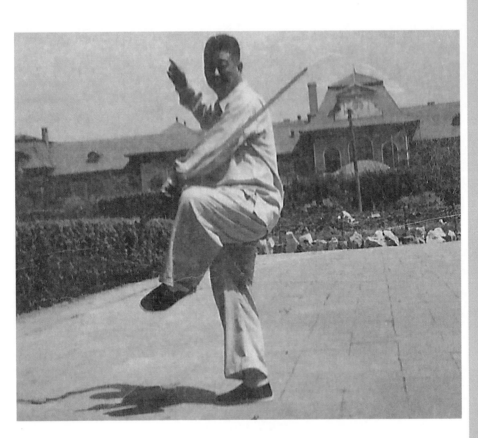

張玉大師太極劍

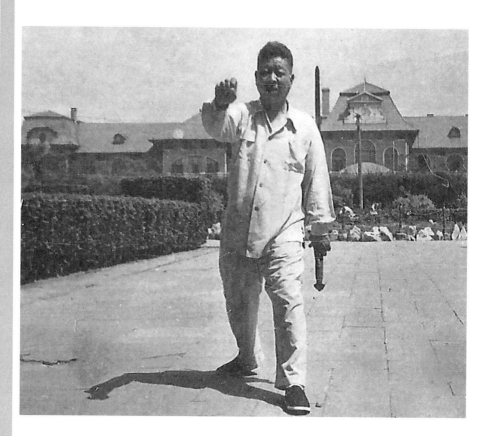

張玉大師太極劍

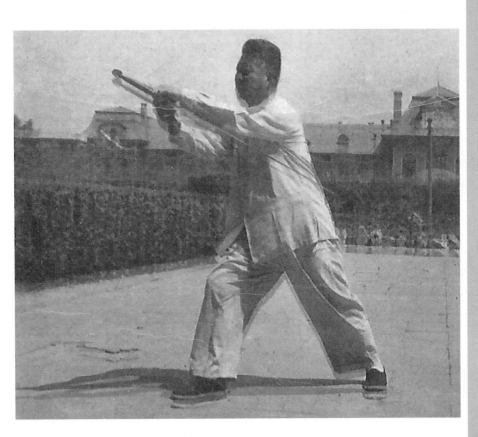

張玉大師太極劍

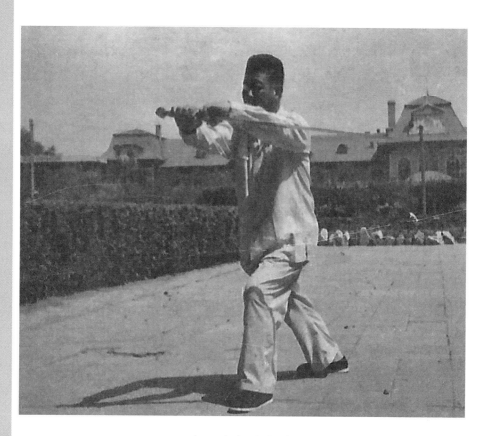

張玉大師太極劍

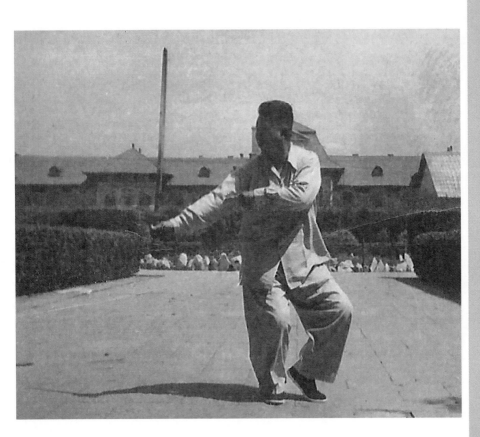

張玉大師太極劍

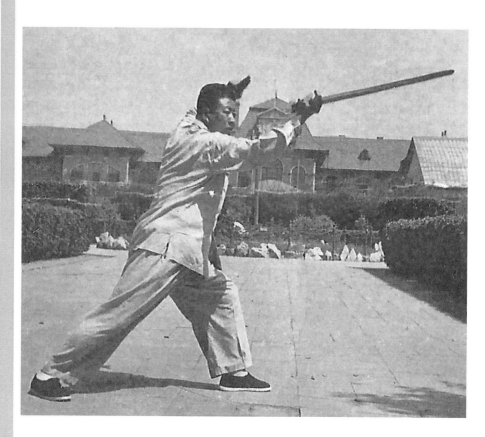

張玉大師太極劍

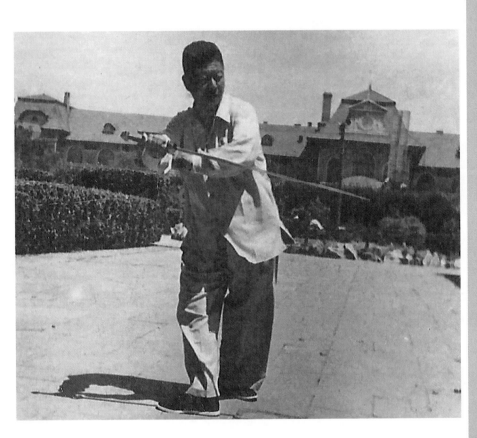

張玉大師太極劍

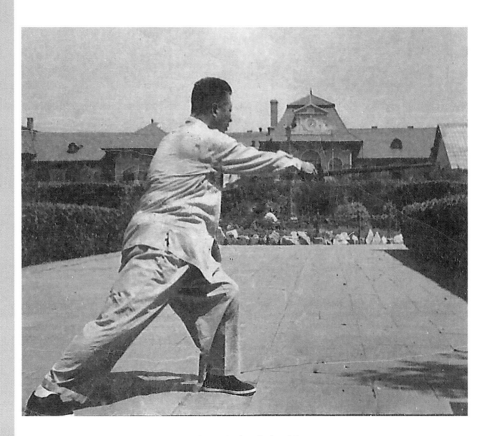

張玉大師太極劍

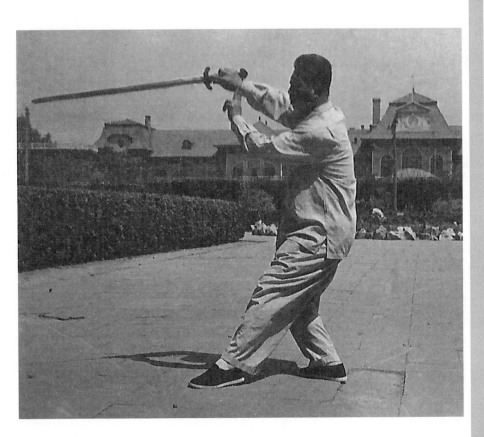

張玉大師太極劍

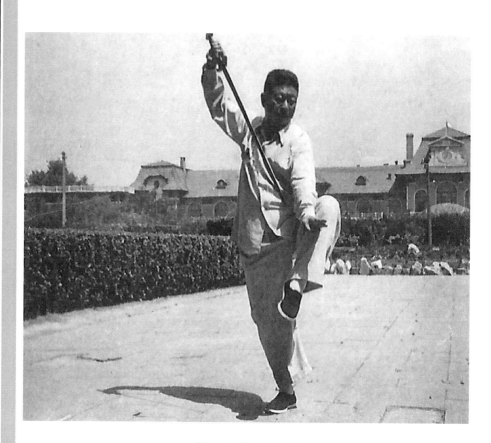

張玉大師太極劍

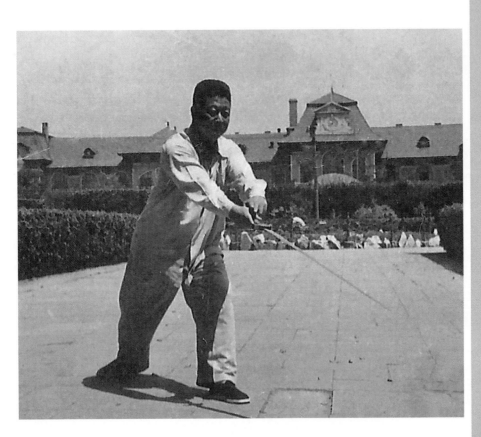

張玉大師太極劍

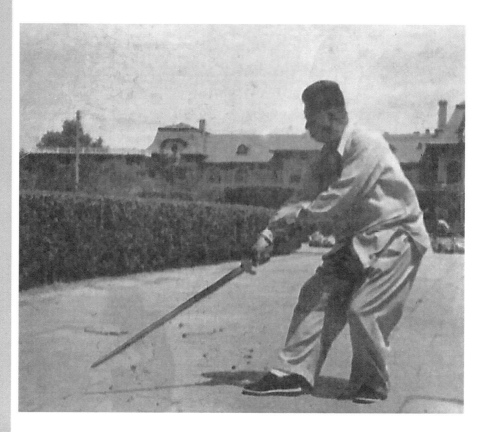

張玉大師太極劍

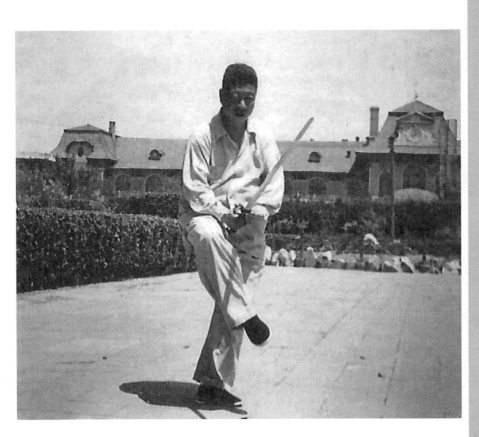

張玉大師太極劍

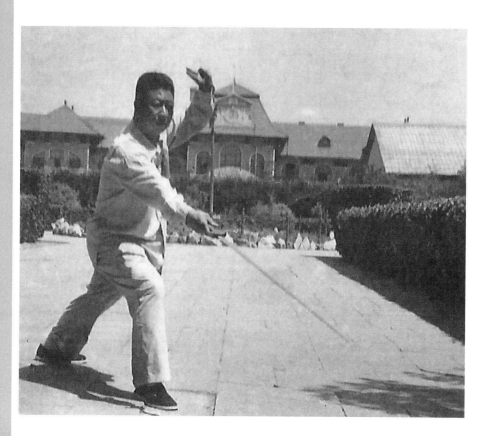

張玉大師太極劍

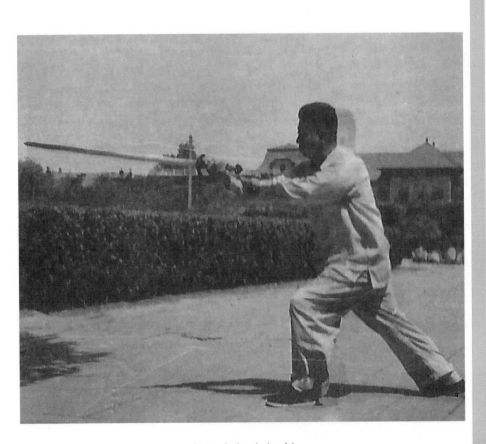

張玉大師太極劍

張玉大師太極劍

張玉大師太極劍

張玉大師太極劍

楊氏武匯川大師一脈傳承珍影集

張玉大師太極劍

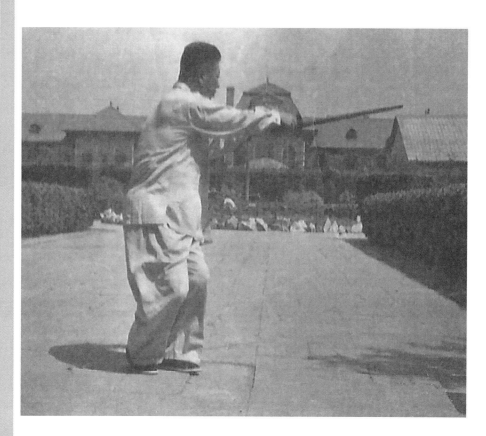

張玉大師太極劍

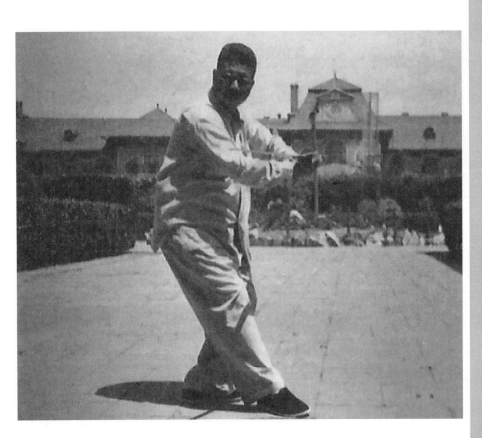

張玉大師太極劍

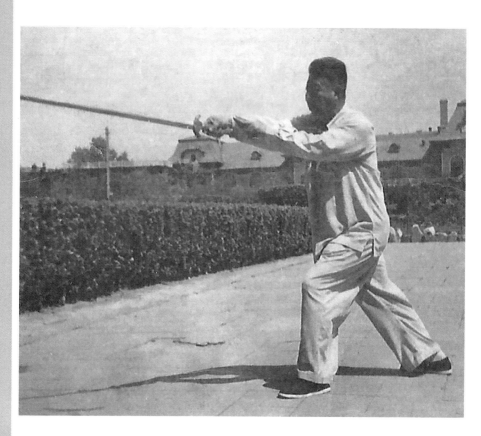

張玉大師太極劍

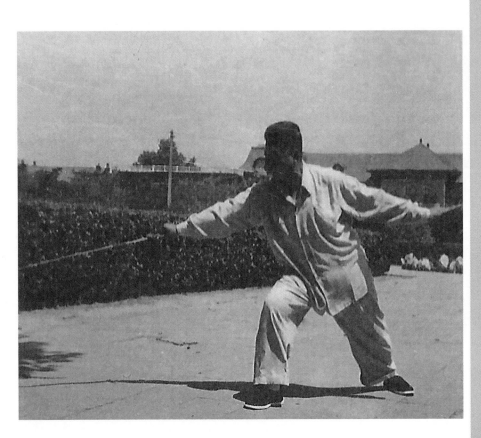

張玉大師太極劍

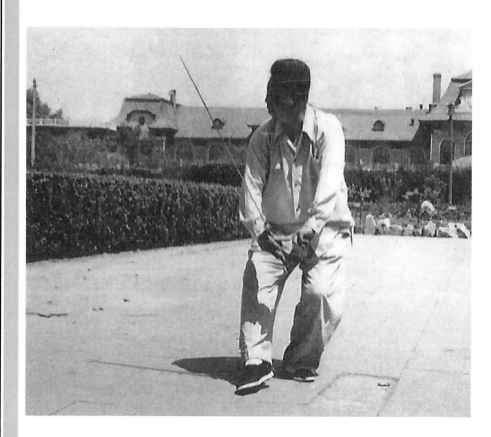

張玉大師太極劍

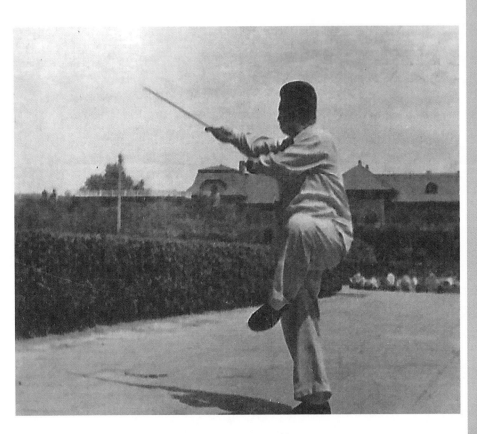

張玉大師太極劍

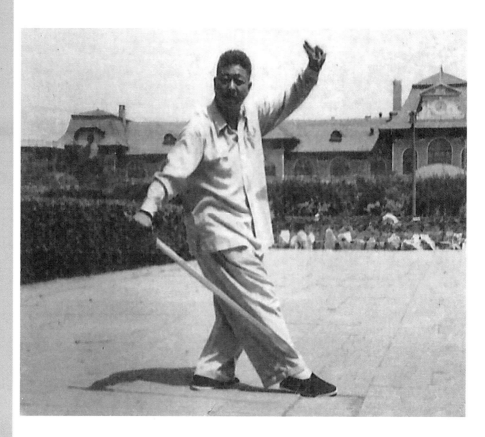

張玉大師太極劍

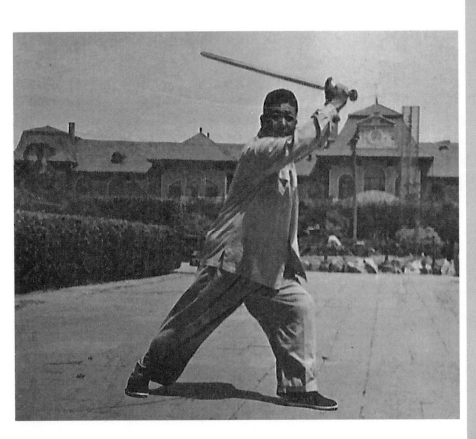

張玉大師太極劍

張玉大師太極劍

張玉大師太極劍

張玉大師生活照

張玉大師教授太極拳

心一堂 武學傳承叢書

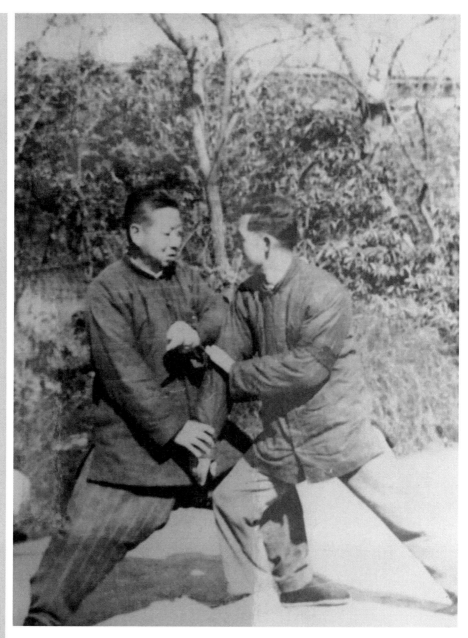

張玉大師與弟子大攦推手

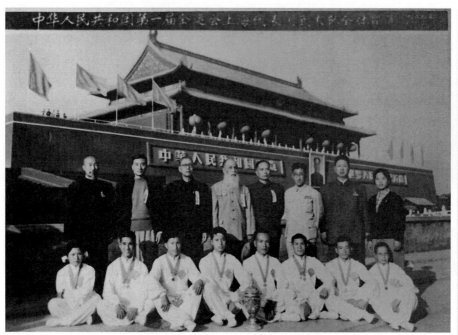

1959年10月　全運會上海隊

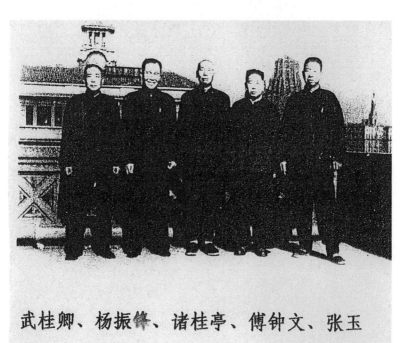

武桂卿、杨振铎、诸桂亭、傅钟文、张玉

1961年12月 合影：武桂卿　楊振鐸　諸桂亭　傅鐘文　張玉

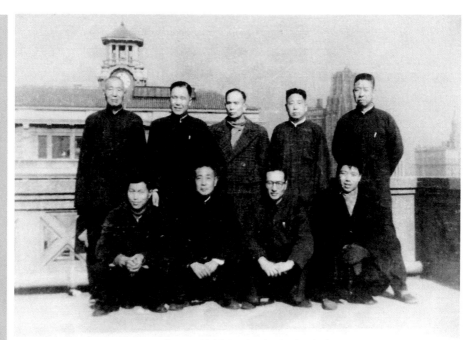

1961年12月楊振鐸來上海時合影

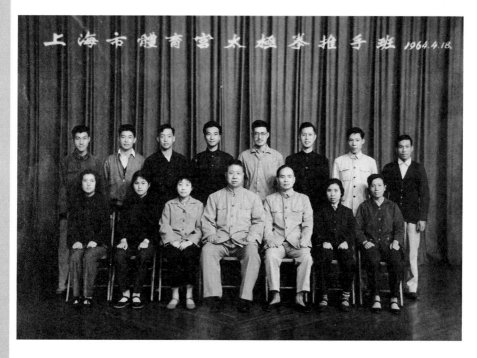

1964年推手班合影

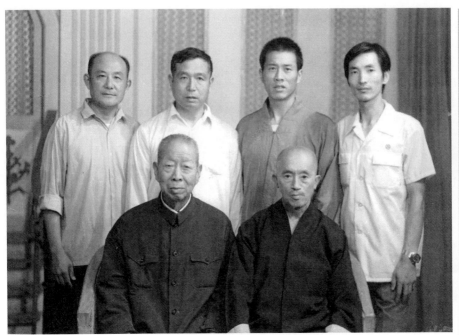

1970年代末張玉與海燈法師

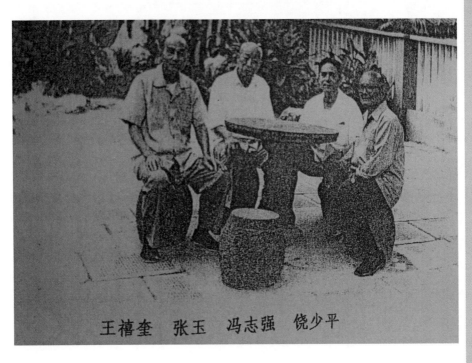

王禧奎　张玉　冯志强　饶少平

1982年張玉與王禧奎馮誌強饒少平合影

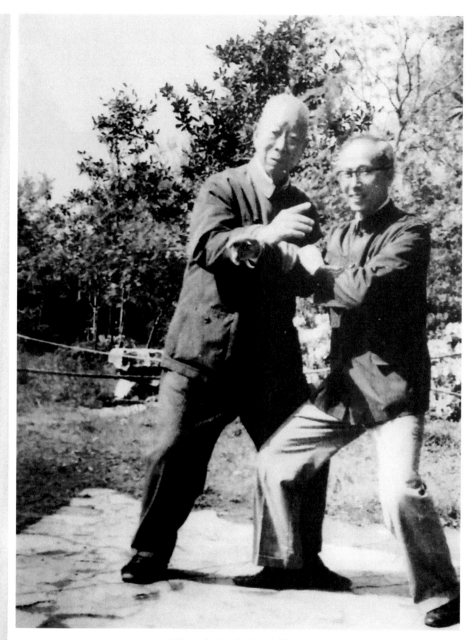

張玉大師與弟子推手

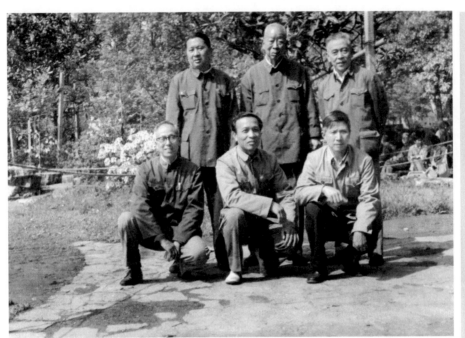

1984年-0420張玉大師復興公園後排左蔡姓右張姓前期弟子
下蹲左起黃震海黃仁良朱振方

1987年張玉80大壽前排左起：王菊蓉夫婦、張玉夫婦、周
允龍、顧留馨夫婦、邵炳泉、饒少平。後排為張玉弟子

1987年張玉80大壽中間張玉夫婦及女兒和外孫女

黃仁良授拳五十年合影（2016年）

黃仁良系列叢書首發儀式與來賓合影（2019）

第二屆滬上楊家太極拳聯誼會（2019年）

黃仁良与李秀、孟祥龍合影（2019年於邯鄲）

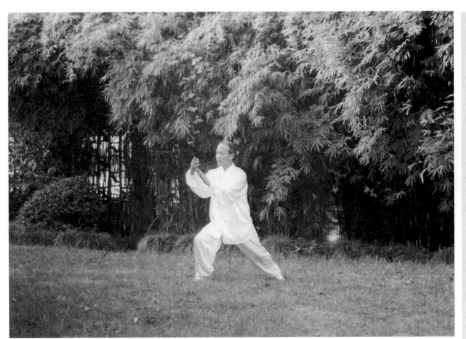

黃仁良太極拳——攬雀尾（2006年）

黃仁良太極拳——攬雀尾雙按（2006年）

心一堂 武學傳承叢書

黄仁良太極拳——左摟膝拗步（2013年）

黄仁良太極拳——提手上勢（2014年）

黃仁良太極劍示範——白猿獻果

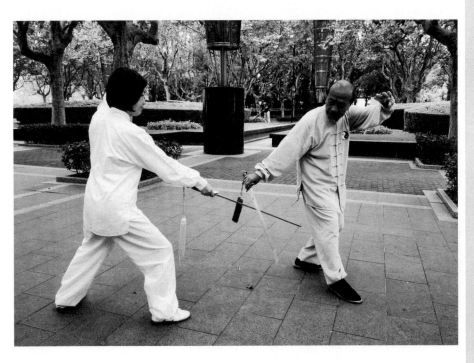

黃仁良太極劍示範——烏龍擺尾

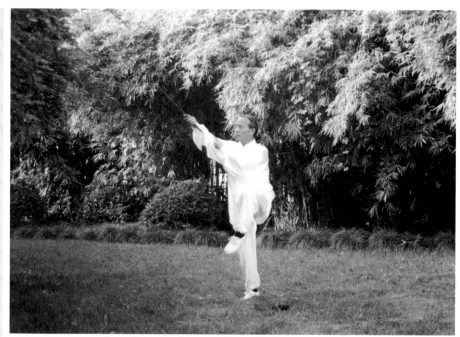

黄仁良太極劍——宿鳥投林（2006年）

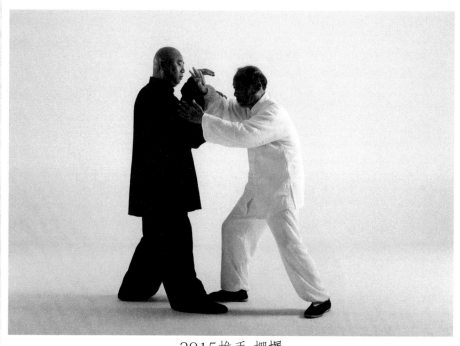

2015推手-掤攦

楊氏武匯川大師一脈傳承珍影集

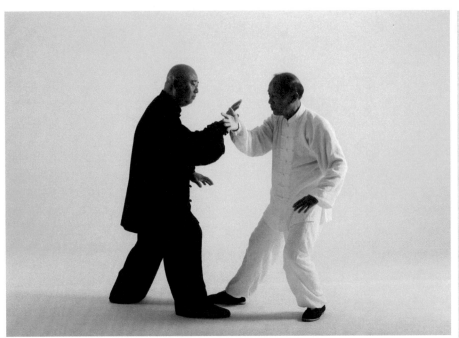

2015單推手 (1)

2015推手-擠

心一堂 武學傳承叢書

掤勁發力

擠勁發力

十字手採挒手

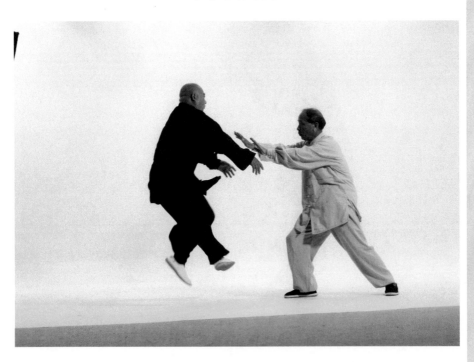

雙按發力

太極拳修習問答篇

壹、前輩遺風

關於武匯川先生

一、武匯川先生跟從楊澄甫先生學藝的經過

答：武匯川（1889—1936）原名武振海，河北昌平人氏，自幼練就一身少林功夫，身強力壯，體魄偉岸，年少時好勝心強，總認爲太極拳軟綿綿怎能與少林比試。一九一二年時尋訪到楊澄甫，一試手就被觸彈而出，絲毫也用不上自己所學，自此對太極功夫心悅誠服，決心拜師學藝。當時楊澄甫三十幾歲，正處於其功夫的鼎盛期，武匯川便成爲楊澄甫的早期入室弟子。

人們常稱功夫是被打出來的，在學藝過程中，武匯川長期擔任楊澄甫的陪練相手。楊澄甫先生平時教拳只是做些示範動作，寡言少語，而每次陪練推手散手或外出表演時，常常把陪練相手的武匯川打翻在地或將其擊彈飛出一、二丈開外。被打的次數多了，武匯川也能從被發放擊打之中去學習領會太極拳的奧妙之處，熟悉體悟楊澄甫先生的精妙拳勁。武匯川在楊家潛心

學藝，起早摸黑，勤學苦練，作爲楊澄甫的首徒，儘管師徒的年齡僅相差六、七歲，而尊師愛師之心毫不含糊，也頗得老師的器重。武匯川的拳法與內勁也近似楊澄甫的雄厚通透，發勁鬆柔彈抖，平時與同門師兄弟和自己弟子鍛煉推手和散手時，也毫不留情，一發勁就將人打飛而出。

二十年代初藝成之後，曾去浙江和江西傳授過楊氏太極拳，同時又結識了黃文叔與孫祿堂等名家（附錄有武匯川與黃文叔的通信稿件），相互切磋交流太極拳技藝，並成爲至交好友。

後又被山東國術研習社（山東國術館前身）聘爲武術教務長，教授楊氏太極拳，一九二七年爲了到上海創辦拳社而離職。

二、武匯川先生何時南下並創辦《匯川太極拳社》及其授拳概況？

答：一九二七年時武匯川還在山東國術研習社（山東國術館前身）當教務長，故先有張玉隨從楊澄甫南下到上海，當時暫居在葉大密先生的武當太極拳社寓所，隨後楊澄甫由濮冰如、傅鐘文等接走另安排住處。不久武匯川便辭去山東國術研習社教拳事務也趕往上海，在葉大密和陳微明等大力幫助下，在今淮海中路（原霞飛路）創辦起了拳社，最初名爲「楊門首徒武匯川太極拳社」，之後遷移

至長樂路成都路（原蒲石路）寓處，並改名為「匯川太極拳社」。

拳社活動前後經歷數十年，由武匯川親自執教，初期還有諸桂亭協助（後去南京當武術教官），並有張玉、吳雲倬、吳劍嵐、李景林、顧留馨、武雲卿、武貴卿等弟子，幫助維護拳社的日常教務活動。根據匯川拳社《太極拳譜》規定教程內容，教授楊氏太極拳、推手、散手、太極劍、刀、槍、桿及武當對劍等教學內容，理論學習教程包括楊氏家傳拳譜的一部分，以及張三丰、王宗岳等經典著作的研究內容。

拳社開辦後來自各階層的學拳者很多，先後來社人士不下幾千人，大多數是資本家和知識分子，也有富人家子弟，其中也不乏一些地痞流氓，工人平民極少。拳社活動開展較為順利，除了常規授課以外，武匯川還經常參加社會各界知名人士的交誼活動，以及各地區的各種武術賽事活動。一九三三年時由其弟子吳劍嵐等，發起成立了《復旦大學國術研究會》，安排中央國術館組隊來校開展武術表演，並邀請了上海有關的武術團體參賽，武匯川受邀參加，便帶領張玉與吳雲倬同往。武術表演中先由張玉與吳雲倬表演了武當對劍，後由武匯川與吳雲倬表演活步與大攦推手，這二人體重都在200斤上下，可身法步法卻輕靈圓活，猶如蝴蝶穿花，沾黏不

離，武匯川的發勁急逾迅雷，一抖手對方已被拋出尋丈之外，震驚了全校師生。在吳劍嵐推薦之下，武匯川被聘爲復旦大學的武術教授，在校傳授楊氏太極拳。

「匯川太極拳社」自一九二七年創辦，到一九三六年末，在武匯川去世後已名存實亡，拳社活動整整維持了十年，最後才宣告結束，其入室弟子便各自分散教拳。

三、能否談談武匯川先生的拳法造詣？

答：一句話，就是苦練出真功。

武匯川不僅自己勤學苦練，教徒也嚴格認真，據恩師張玉回憶當初學拳時的情況，早晨練，白天練，晚上練，一天練到晚，每次都練得汗流浹背，渾身衣服濕透。武匯川的門人弟子眾多，但真正得其真傳的入室弟子並不多，但都是出類拔萃且俱真實功夫的楊門傳人。武匯川本人的功力也是如此苦練而來，現代人是輕練重悟，是理論勝於實踐，從前人是重於練，在熟練中獲得心悟，是實踐多於理論。當時武術界一致公認，楊氏太極拳的功夫除了楊澄甫之外，在第四代傳人中要推武匯川爲第一。李雅軒前輩對其他師兄弟少有讚許，唯獨對武匯川的功夫

太極拳修習問答 附珍影集——楊氏武匯川一脈傳承

極為推崇，認為武匯川的功夫既精湛又全面，推手、散手、刀、劍、槍、桿無一不精。李雅軒在談及楊氏太極拳的發勁時，也談到了武匯川的內勁渾厚，發勁剛猛又專打一點，鬆柔彈勁，只見他一抖手對方就被擊飛出尋丈以外。

當時人稱楊澄甫的技擊功夫無人敢敵，只有武匯川尚能與之走鬥數個回合，雖同樣要被擊出或打倒，能走上數個回合已是不易。據說武匯川曾為上海某名人祝壽表演時，竟然單手將擺滿酒席方桌的一條桌腳握住，輕輕提起轉身一圈再放下，桌面上滿杯的酒水竟毫不外溢。當時在太極拳界將武匯川與田兆麟，同稱為楊門的哼哈二將，後又排列在五虎將之首。武匯川本人體魄強壯，並有著早期所練的少林功底，加上數十年苦練楊氏太極拳純功，在武技和內勁方面均有深厚的造詣。武匯川200多斤的體重，可是手眼身法步依然靈活穩健。他平時的功力訓練除了練鬆柔勁，還要練沉重勁，楊門其他傳人大多只練抖桿，而他除了抖大桿，還練拋石鎖，扎鐵槍，打沙袋。每個沙袋重200多斤，場地周圍共吊上六個大沙袋共重1200多斤，人如飛蝶入花，穿梭騰挪，以掤、攦、擠、按拳法和肘打肩靠，將沙袋全打得飄蕩起來，其身手之敏捷與臂力之強大便可想而知。

四、武匯川先生去世的原因是什麼？

答：舊上海是十里洋場，花花世界，各式人群俱齊。自從匯川太極拳社開館後，來拳館學拳者也是各式人等都有。古語：「窮學文，富學武」，來學拳之人員相當複雜。武匯川個性耿直剛烈，授拳嚴格認真。張玉先師曾講武匯川師爺在教拳時總喜歡手拿一條繩鞭，見到誰的手腳動作或高或低的位置錯誤，就用繩鞭抽他的錯誤的手或腳，使他負痛而牢記不忘。教授推手，出手發勁時亦是出手迅疾，毫不留情。數十年辦社也培養了一批太極能手，名聲大增。

但在一九三六年，某一資本家聞名而來學練太極推手，據說此人也曾稱霸一方，還學練過一些拳腳功夫，聽說武匯川功夫厲害，就來武館學練太極推手。在教練過程中因其憑著自身有點功夫，就用力頂抗以試探深淺，不料被武匯川一吐勁便輕易地將他拋出丈外，連續幾天每次都如此。

當年正是楊澄甫離世之後，武匯川因悲痛而長期心情欠佳，又聞中日外交關係趨勢險惡，為國事而憂心忡忡。最後一次在與其推手中發了猛勁，竟然失手將此人打飛跌撞而受傷，由此便積恨在心。曾幾次雇來多名打手圍毆武匯川，但均落敗而回，報復未成積怨更深。之後竟然駕汽車等候隱處，待武匯川離開賽場的歸家途中，故意駕車撞擊後逃逸，致使武匯川身受重

傷，搶救無效而不幸身亡，時年四十七歲。當時陳微明前輩極為嘆惜地說：「大師兄身如金剛

之軀，當繼承楊公的衣鉢，不料中年英逝，真是武術界中不可彌補的損失！」

一九三六年是個不祥之年，上半年三月份剛送走了一代宗師楊澄甫，接著到下半年十一月

又聞楊門首徒武匯川離世，真是武術界和楊氏太極拳的不幸。武匯川是楊氏太極拳的重要傳

人，由他傳承的這一支太極拳學者及其傳人也不在少數，而且都講究潛心研練，追求真實功夫

而不圖虛名，也不會夾雜在經濟社會中做拳錢交易。目前在楊氏太極拳的傳播上，對武匯川這

重要一脈，知者甚少，如不大力挖掘整理，這將會是不小的遺憾。

五、能否談談武匯川一脈傳承主要脈絡？

答：武匯川不僅自己勤學苦練，教徒也嚴格認真，門人學生雖有數千之眾，但得其真傳的

入室弟子並不多，主要有張玉、吳雲倬、武貴卿、顧留馨、吳劍嵐等。能原汁原味一

脈相承至今的，在上海有張玉、吳雲倬、武貴卿三支，在北京有武雲卿一支，此四支武匯川一

脈均後繼有人。

張玉（一九零九—一九八八），名張璽亭，出生北京，為武匯川的內侄，自幼隨姑父在楊家學拳，一九二七年隨楊澄甫太師父南下上海，為籌建匯川拳社，繼楊氏四代傳人之後的專業拳師，為上海太極拳的推手名家。他的功夫也曾得到李雅軒前輩的讚揚，曾在杭州國術館與全國推手冠軍楊某較量時，一發勁就將對方騰空擊彈出一、二丈之外。張玉的推手功夫可算獨步於上海，隨同天津的太極推手名家郝家俊，平稱南張北郝名滿拳界。上世紀五、六十年代是上海市武術協會的太極推手培訓班總教練兼武術組長，太極推手比賽的總裁判。平時一直在上海復興公園設場教拳，傳授原汁原味的楊氏傳統太極拳、劍、刀、槍、桿、推手、散手等系列鍛煉內容。常年來入室弟子及學生先後也不計其數，其中深得師傳，太極功夫較全面的嫡傳弟子也不在少數。

吳雲倬自幼愛好武術，先練吳式太極拳，曾與顧留馨關係較密，又同時投入武匯川門下，刻苦鑽研並得之楊門真傳。後曾創辦了《用中太極拳社》，並常年在上海中山公園設場教拳，門人弟子眾多，弟子鐃少平的太極拳和推手功夫很是不錯，獲得拳界一致公認。再傳弟子和隨從學生也不少於千人，並傳遍江蘇和浙江等地，後繼學者都能勤奮學拳，刻苦鑽研，對於拳

架、器械、雙人推手等，均能遵守規範，并保持楊門武匯川一脈的拳技風格。楊門傳人在上海發展較廣，拳架和推手的風格各異，当初在田兆麟和褚桂亭兩位前輩的心目中，就稱張玉與吳雲倬才是楊式太極拳的一面旗幟。

武貴卿是武匯川的侄子，在創辦《匯川太極拳社》時即隨從練拳，拳、劍、刀、推手功夫皆能。常年在上海襄陽公園設場教拳，門人弟子也不在少數，傳授楊門武匯川風格的拳架、器械、太極推手等功夫。

武雲卿也是武匯川的侄子，為武貴卿之兄，也在《匯川太極拳社》創辦時便隨之練拳，對於拳、劍、刀、桿學練全面，推手功夫很好。聽說曾在教練推手時打傷了人，受到一些不好的社會影響而迴避過一段時期。一九五九年時曾與唐醒民合編有楊式太極劍單行本，由人民体育出版社出版。之後一直在北京傳授楊氏傳統太極拳，械、推手等，在北京也有其後繼傳人，對其情況知曉不多。

顧留馨是革命家兼武術史家，熟練多派武技拳術，《匯川太極拳社》創辦後便投在武匯川門下，專攻楊家太極拳。解放後任上海市黃浦區第一任區長，後又任上海市武術協會主席，同

時隨陳發科專練陳式太極拳，兼研究各派武術的搏擊技藝，曾在中南海為中央領導教授太極拳，又為前越南領導人胡志明授拳。

武匯川是楊氏太極拳的重要傳人，由他傳承的一支太極拳學者及其傳人也不在少數，而且都講究潛心研練，追求真實功夫而不圖虛名，也不会夾雜在經濟社會中做拳錢交易。目前楊氏太極拳傳承中對武匯川一脈，似乎被某些人遺忘和忽略，使楊氏太極拳傳承史上缺少了重要一章，這真是一個不小的漏洞。

關於張玉先生

一、是否談談張玉先生的習藝過程？

答：張玉自幼愛好武術，在八、九歲時便放棄了在鐵廠當學徒的機會，一心在楊家隨從楊門弟子練習太極拳，自此終其一生投入於楊氏太極拳事業，專心學拳練拳和教拳，心無旁騖。

張玉從小就身強力壯，吃苦耐勞，雖還是個小孩，但在勤學苦練方面和大人並無兩樣。在楊家

也是早上練，白天練，晚上練，每天總是吃、睡、練三件事。在楊家練拳時他還是一個小孩，

但他憑藉練武的天賦，在同輩之中可稱為佼佼者，推手有一股猛勁，也很得楊澄甫的喜愛。一

次楊公有興致與之推手試勁，他也毫不謙讓，結果楊公輕輕一個單按掌，就將其擊彈而飛出二

丈以外，不巧撞上上桌子受傷而休養了好長一些時日。

張玉的年齡與傅鐘文相仿，又都屬於楊澄甫的孫輩，故都不能直接收為弟子，楊澄甫便授

意讓張玉拜在武匯川門下，成為楊氏太極拳第五代傳人。楊澄甫也曾有意讓傅鐘文隨從崔毅士

練拳，希望能成為崔的入室弟子，後不知何故卻未能拜師入門。張玉在楊家一住就近十年，從

一個孩子到成人，到一九二七年隨楊澄甫師爺到上海之時，楊氏太極拳技藝已有相當的功底。

在幫助籌創匯川拳社後，一面協助拳社料理日常事務，一面還隨從武匯川繼續深造鍛煉，由

此功力大增。在楊家只練抖桿，而武匯川又增加練打沙袋和扎鐵槍，一桿鐵槍重50多斤，直

線扎出後一手托住另一手下方，要求槍頭不能跌落，沒有這把臂力是做不到的。打沙袋更不容

易，在六個沙袋中間穿插，要求手眼身法步十分靈活，沙袋蕩回不能硬打強撞，一不小心自己

會受傷，在如此的訓練條件下，拳法技藝和功力自然不斷上升。

那時張玉還是個二十多歲的青年，已是體魄雄偉，身材魁梧，拳技精湛，內勁渾厚的太極高手，又擅長於太極推手，成爲上海太極拳推手名家，繼楊氏四代傳人之後的一代宗師。當初陳微明前輩也很賞識於他，讚揚張玉的年輕有爲，凡致柔拳社每次有張三丰的紀念活動都被邀出席。

張玉的推手功夫也曾得到李雅軒前輩的讚揚，曾在杭州國術館與全國推手冠軍楊某較量時，一發勁就將楊某騰空飛彈出一、二丈之外。新中國成立初在上海的一次太極推手表演中，使了一招野馬分鬃的橫勁，竟將對手彈出二丈之外，直跌到在正在觀看表演的陳毅市長的司令台旁，並得到陳毅市長的讚賞。張玉的推手功夫堪稱獨步上海，不愧被稱爲楊氏太極拳的一面旗幟。爲提高太極推手水平培養推手人才，他受上海武術協會委托組織太極推手培訓班，並擔任總教練兼武術組長，任歷次太極推手比賽的裁判長。還受命於國家体委參與編寫八十八式太極拳，爲開展全民健身活動作出貢獻。

太極拳修習問答 附珍影集——楊氏武匯川一脈傳承

171

二、能否回憶張玉先生是怎樣教授太極拳的?

答：張玉老師教練太極拳時，重實際，輕浮誇，對理論和拳法的描述和擴展講解很少，也不會花言巧語，只會實實在在地教拳。

在教練拳架時大致按四步教法，一是拳式示範，二是動作模仿，三是攻防實踐，四是單式訓練。先是由老師示範一招拳式，讓大家看清動作的過程和定式，然後大家跟著模仿這一拳式動作，同時再說明這一拳式動作的攻防含義，讓學員當場一化一打地實踐，最後各人對所教拳式反復去練。這樣教學能使學者明白拳式動作的用意，做每一動作都是有的放矢，不再盲目行動，而且對出腳及出手的方向位置和高低部位能準確把握，今後也少有不自覺的變動。對每招拳式讓學生反復地練，這也是拳式的單練內容，十遍二十遍甚至數百遍地練習。並設一假想敵在喂招讓你實踐，直到將招式練熟爲止，就這樣一招一式地往下連接。

教授太極劍或刀時基本也是採用上述教法，刀劍同樣也是具有武術的攻防含義，並非像藝術表演那樣擺出個優美的姿勢供人欣賞。無論練拳，練劍，練刀都更注重於一招一式的反復單練，通過單式訓練才能悟出其中精微細巧之處，然後合成套路整套演練。

推手教學中，先由老師和弟子示範盤圈打輪。無論單手推或雙手推都分順時針圈和逆時針圈，並強調太極推手就是盤圈，盤圈之中就包含有掤攦擠按採挒肘靠之拳法。與此同時還指導如何換圈調步，換圈就是由順圈變逆圈或由逆圈變順圈。調步就是調脚，稱爲進一退一或退一進一。在盤圈打輪十分嫻熟的前提下，可將拳架動作的攻防含義引用於推手的技擊鍛煉之中，太極拳的八大手法都可以在盤圈打輪中應用。

張玉老師强調推手不是爲打鬥，更不應爭强鬥勝，推手是練，在沾黏連隨的前提下練出手臂肌膚靈敏的知覺功夫，這就叫「聽勁」。有了聽勁方能知己知彼。老師非常反對推手不盤圈而只是兩人扭扭扯扯地以力拼搏，更反對弟子出外串別人拳場，到處找人推手逞强。練拳與做人一樣要低調，不要張揚，要講客觀，不要隨意吹噓，拳友之間可以切磋交流，但必須點到爲止不傷和氣。

張玉老師的教拳原則是，因人施教，因勢利導，不保留，不隱藏，教與不教在老師，練與不練在學生，堅守老祖宗傳下的太極拳原貌，要原汁原味地傳授給後人，不容對原始的拳架拳法作任意修改。

拳架與推手初期的教法是同教同學，不存偏心，不帶偏見。而學者自己，多練多得，少練

少得，不練不得。中期的教法就不可能再同教同練，而要因地制宜，因人施教，因為各人的鍛

煉進展不會一致，在教法與內容要求上都會各有所需。再後期的鍛煉主要在於理解和領悟，老師只

要稍加指點和引導，就會豁然開朗，一通百通，練拳到一定時候自然會瓜熟蒂落，全身通靈。

教拳過程中，老師常在拳勢熟練基礎上中進行點撥，如腳下平穩有根、虛實變化、走架的

動作的快慢、運動中的起落收放、無過不及等等要求，一經點撥就會明白。再如行拳走架中

手的伸展與曲蓄往往會有太過的情況時，便會告訴說：「手前伸不超過腳尖，肘後曲不收過

腰肋」。手前伸如超過了腳尖則重心就會前傾，肘後曲超過了腰肋則腰胯就有扭拉會感不適。

推手盤圈也是如此，手前伸或肘後曲太過都會丟失重心，偏離中定而為人所制。每當拳架動作

已成熟並欲轉向內在時，就會提醒說：「四肢動作其實不是腰帶領，是腹中的元氣在帶動。」

內動帶領外動，以心行氣，氣是由心意帶動，這就容易理解拳論所言「意氣君來骨肉臣」的道

理。因此就明白太極拳的動作是，始有意動，繼由氣動，再由腰動，後由四肢之動。

太極拳功夫既靠老師調教，也要靠自己練出來。要邊練邊悟，教而不練等於白教，練而不

悟還是白練。有些人自己不勤練功，一味地怪老師不肯教，這才是真正冤枉了老師的一片苦心。

三、能否說說您跟從張玉先生學拳的經過？

答：我開始練太極拳，還是在一九五八年因肺結核病療養時，為康復開始學練簡化二十四式太極拳，當身體稍見康復後就丟下了。經過大饑荒的苦日子舊病復發還新添了其他疾病，故而又開始到公園學練八十八式太極拳，病情好轉後對練武興趣大增。又學練吳式、陳式、少林、劈卦拳等。當時在公園練太極拳一位老人對我說：「拳要練精，不要練雜。」這句話提醒了我，成為我練拳的座右銘。根據自己的身體條件還須量力而行，選擇太極拳較為適合，因此有了尋師訪友想法。

「文革」初期社會生亂，公園練拳人增多便結識了一些拳友，見我練拳心切，有的介紹我去傅鐘文老師學練太極拳，也有拳友推薦我去張玉老師學拳為好，當時便猶豫不決。後來經過各方瞭解和親臨兩位大師的教拳現場，細細觀察，又經另兩位拳友的推薦，堅定了跟從張玉老師學拳決心。雖然當時張玉老師正受到「文革」的衝擊，被趕出公園只能在南昌路科技會堂門

口教拳，學生也不多，還要每週去公園報到，並掛上「反動拳霸」的牌子上臺接受批鬥。原聽說跟他學拳的弟子很多，有些人忙於「鬧革命」，也有人可能是怕受連累而暫避，但我恰恰是在這一特殊時期，認準同張玉老師學拳。

若要一心一意地從頭開始學練楊氏傳統太極拳，必須要將以前所學全部放棄，開始還有些不捨，畢竟已是練了多年，況且八十八式的拳架動作和名稱大多與傳統拳架相同。好在之前練過也教過八十八式太極拳，所以模仿老師的拳架還算容易，區別是缺少了音樂伴奏，多了一些轉彎抹角的過渡動作，而且明白了每一拳架動作的攻防含義。老師要求將一招一式的動作反復練習，練上幾十遍或數百遍，實際上這就是拳式動作的單練，並將攻防技擊含義結合於動作，也能提高練拳的興趣。因當時還在工作，每週只能抽二、三個上午去學拳。在老師那裏，一次能學會一式拳架已很不錯了，還得對學過的拳架糾正錯誤，工作之餘，在早晨和晚間抓緊練習。以前曾隨我一起練拳的一些拳友也要求與我同練，一則是有了拳伴，二則可邊學邊教，學和教兩者不可分，學是為教，教也是在學。

如此經過半年，只學會了半套拳架，有些細節還須有老師不斷指點，全部學會整套拳架總

要在一年以上，而且還只是會，基本能獨自走完整套拳架，離熟和精還有一段距離。老師說求精熟在於練，求靈巧在於悟。所以還對生疏和複雜拳式堅持單練，每天練拳走架至少三遍，早晨走架兩遍，晚上走架一遍。對於仍是上班族的我，確實很困難，但仍堅持合理安排，擠出時間來練拳。

學練推手時，發現通過推手，對動作技擊含義有了切身體會，並逐步掌握陰陽虛實和曲伸開合的拳理拳法。走架是單人獨練，推手是雙人對練，兩者有著密切關係。老師說走架是面前無人似有人，面前假設一個對手在與自己打鬥，推手是明為兩人如一人，要捨己從人，將注意力集中於對方。尤其在初學推手盤圈時，更不要憑自身的力量擅自行動，應時刻注意對方的動向而配合行動。

先由老師手把手地教如何盤圈打輪，從單手盤圈到雙手盤圈，然後由學生之間自找搭檔，專練盤圈，順圈逆圈不斷地交替互推。要求每次至少連續推上半小時到一小時。老師一再強調推手必須從鬆柔入手與走架一樣要求用意不用力，凡是練拳走架中的各項要求和要領，都適用於推手，所以說走架即推手，推手即走架。以前在公園練拳也曾與人推過手，那是野路子胡亂

瞎推。經老師幾次手把手教又說明原由，才知道推手的規矩，盤圈打輪中卻內含著掤攦擠按的

四法，而且這盤圈中的四法還與腿腳的前弓後坐密切相關。推手就是盤手，有時老師過來盤手

主要是測試於你，一是手臂上的鬆柔靈敏程度如何，二是對沾黏連隨的掌握情況如何，再有沒

有頂偏丟抗的情況出現，如覺得有什麼問題就及時會向你指出。

當盤手練到十分柔順時，再練重推與輕推交替。重推只是在鬆柔前提下的沉重而已，並非

是刻意用力。在接觸的手臂上又帶有鬆腰的軀體重量，故對方會有沉重感。

隨後老師將拳架的技擊含義引用於推手之中，並開始進入內勁的蓄發訓練。先從按勁練

起，有定步與活步單練按勁，還由兩人做靶互按，再在推手盤圈中專練按勁。練靠勁，老師做

過示範後就找拳友陪練兩人對靠，先肩靠，再胯靠，然後在推手盤圈中用靠。就這樣鍛煉一步

步向前，內容一項項增加，到三年左右已基本掌握了拳架，推手、單練和刀、劍的鍛煉內容。

之後老師又傳授了楊家的十三槍法，因長器械平時攜帶不便，又一直忙於研拳和教拳，故

少練而有所淡忘。學練武當對劍時，因老師長期未教也未練，不能連續演練故又將我推薦從王

禧奎（孫祿堂弟子）學練，並又順手學練了五行拳。張玉老師毫無門派之見，看到我所練太極

劍與六合劍還不錯，有幾次隨同去拜會王菊蓉（王子平女兒）也有意鼓勵我學王家獨門的青龍劍術。

七十年代初由浦東公園體育組聘我為公園義務教拳，特開設傳統楊氏太極拳輔導班，教拳不比學拳，必須掌握太極拳的更多知識，否則對學員的提問就無法回答。教拳也不能影響自己學拳，一日為師終身為父，太極拳文化及技藝又是深湛無底，我也經常會向老師提出許多問題，能解答的都會當場告訴，有些關於理論性的探討問題，便常帶我去顧留馨老師家喝茶，並吩咐有什麼問題向顧老師請教。老師曾談到經常去探望田作霖前輩時，除了喝茶聊天還練練散手，散打點到為止。興致來時也會教我走走步法，甚至要我向他出拳，老師一瞬間避開，而自己已不知不覺挨打。一九八二年全國太極拳名家匯聚上海之後，老師的體力便漸趨衰弱。當時由上海市武術協會為老師專設楊氏傳統太極拳輔導站，向全市招收學員一百多名分成四班，每週一、三、五晚上就由我和幾位師兄弟負責教拳。

憑心而論老師是毫無保留地傳授，至於學者能受益多少這就要看各人的努力。老師一直說楊氏太極拳的傳承靠你們，現今我輩也都是耄耋之年，只能寄希望於年輕一代了。

太極拳修習問答 附珍影集——楊氏武匯川一脈傳承

179

四、您眼中的張玉先生是個怎樣的人？

答：張玉老師的武功和人品均受武術界大衆的稱頌，由於從小就開始習武，失去了上學讀

書的機會，又是本性忠厚老實，加上做人低調，不求名利，不會舞文弄墨，又不善於美言奉承

和走關係，枉有一身功夫，却未留下一點著作，實乃遺憾。

他從小在楊家長大，對楊氏太極拳有著深厚的感情。他的一生別無他求，一心一意爲了傳

承楊氏太極拳，在病危臨終前還諄諄地囑咐我們，一定要將傳統的楊氏太極拳傳承下去。雖

曾受命參加改編八十八式太極拳，而他仍堅持儘量保持楊家拳的原貌，爲此曾與某些人極力

爭辯，常說是老祖宗留下的寶貝不可丢。自己平時所傳授的還是原汁原味的楊家拳術。有些人

還故意散佈流言，說張玉爲賺錢專爲資本家教拳，是靠教拳謀生的，功夫雖有但不肯輕易傳人

等，目的是欲詆毀張玉老師的名聲。

自從跟隨張玉師學拳練拳以來，親眼所見和親耳所聞的張玉却完全與流言相反。據我所

知，在五十年代，每週四老師總要去一工商界朋友那授拳。在外授拳場所，除了每週三在黃陂

路三角花園，週日到浦東教拳以外，其餘時間都在復興公園。而且全都是普通職工，跟從學

拳二十多年，老師從未提出教拳要收費。有時在拳友之間大家湊個小錢給老師一點乘車和點心費，老師說你們工資收入不高生活並不富裕，拿你們的錢心中感到不安。當時老師的兒子已在安徽工作，女兒也已成家立業，日子還是過得去。曾多次囑咐我說：「自己吃虧在沒有一個正常工作，以前教拳人家付費總覺得自己像個高級乞丐。你們都有工作，今後退休有勞保，應該義務教拳，以拳會友。」所以我幾十年來教拳生涯，一直遵照老師教誨堅持義務教拳。

張玉老師人品高尚，武功卓越，為人謙和，待人忠懇，對尊長竭盡孝道，對朋友重情重義，且無門戶之見。上海乃各門各派武林人士的藏龍臥虎之地，張玉交友廣泛，就楊氏本門上海的田兆麟、褚桂亭、田作霖、黃景華、濮冰如、顧留馨、楊振鐸、武貴卿等既是同門又是好友。天津的郝家俊、北京的馮志強、孫祿堂的弟子王禧奎、武式傳人郝少如、少林寺主持海燈法師、以及王子平和石筱山的子侄輩均關係甚好。據說海燈法師初次來上海欲設場教拳時，曾遇到了當地的土霸搗亂，鬧得海燈法師無法在上海立足，當時張玉就讓海燈法師靠著自己場子旁邊，全力支持他收徒教拳。對此海燈法師終身難忘，後來海燈法師當上少林寺主持，每年總一次外出雲遊，必到上海，相約老師一聚並共進素食午餐。

太極拳修習問答 附珍影集——楊氏武匯川一脈傳承

181

學拳容易，要尋找一位好老師很不容易，張玉畢竟是傳統楊氏太極拳的一位專業拳師，我所敬仰的就是他的人品與武功。他又是一位忠厚老實，重情重義之人，而且所傳授的都是楊門真實拳技。決不會像某些業餘拳師，聲勢很大氣派十足，嘴上胡亂吹噓，却拿不出一點真實功夫，最後是誤人子弟。

武匯川在世時張玉自始至終跟隨在身旁，忠心耿耿地為其效力，當武匯川故世後完全由張玉一手操辦料理後事，並對其師母竭盡孝道，負責瞻養師母一家盡心撫育幼小的師弟直至成家立業。原在武當拳社後又隨從楊澄甫學拳的黃景華，晚年時生活清貧困苦，對人生非常悲觀。張玉便經常上門探望，陪同聊天，解其心寂。聽說後期的田作霖孤獨潦倒，拳界中也無人來往。唯有張玉經常前往看他，陪他喝茶聊天，興趣來了還走走散手，後來貧病交困而離世時也無人顧問，又是張玉傾力相助，親自募款為其料理後事。武術家王子平離世後，為遺產事王菊蓉與其堂兄矛盾很深，也是張玉曾多次從中勸說，為他們調解糾紛。由此可見張玉的尊師愛友，熱心助人的崇高品德有口皆碑，眾目共睹。

貳、技法釋疑

一、武匯川一脈楊氏太極拳架有何特點？

答：武匯川練的是楊澄甫早期所練的拳架，人稱楊氏老架、老楊式，也稱三世七，現為楊架一零八式。

其特點之一，拳架演練較之後期所傳的八十五式等，要相對繁複些。從拳式上看，在起勢之後有一左掤拳式，一般都統稱攬雀尾，武匯川一脈拳式中又多了右掤一式。第二節的搬攔捶轉換右蹬腳之間，多了上步壓肘一式，這是整套拳架中唯一用肘的拳式。在左披身伏虎與右披身伏虎之間，多了一式雙撞捶。在孫式太極拳架中也有雙撞捶一式，孫式行拳大多拳式都採用跟進步，楊式行拳中大多採用弓步。第三節的高探馬帶穿掌應分為兩式，先是高探馬，後是白蛇吐信，再接轉身撇身捶之拳式，而八十五式即稱轉身白蛇吐信，這僅是拳式名稱的差異。

其特點之二，對個別拳式動作攻防含義做變動的，如第三節後的十字蹬腳改為右蹬腳，這是以技擊力學的合理性考慮。因為八十五式的十字蹬腳的右腳向前蹬而兩手左右分劈，成為同

太極拳修習問答 附珍影集——楊氏武匯川一脈傳承

183

時出擊三個力點，不符合發勁專注一方的要求。再如上步七星拳式，左手以掌由左向右肩前橫

出，是化解擊來之手，右拳隨進右腳從左手下向前出擊，是爲先化而後打，兩手一斜一直成爲

七字形便稱七星捶，與八十五式的兩拳交叉的十字形稍有不同。

其特點之三，在每一拳式與拳式之間，都有前後銜接的過渡動作，有此拳式還有後腳跟進

半步後再邁出前腳的步法。如左摟膝拗步轉換手揮琵琶時，應由腰右轉後坐，兩手向右上往左

下劃圈走圓，後腳進半步坐實同時兩手小圈向前，一前一後封住對方的右手臂。再如進步搬

攔捶轉換如封似閉時，應由腰略右轉後坐，左手向前右拳略後收，當腰向左轉時右拳變掌於左

手上弧形向前往左，後腳隨腰跟進半步，再由左腳邁出弓腿以雙掌按出。整套拳架的特點能顯

現出鬆沉中定，安穩舒坦，輕靈圓活，渾厚大方，動作連綿，前後兼顧，銜接有序。每一拳式

在定式時必有內勁鼓盪，氣勢騰然，對攻防技擊功能明顯，養生健體功效尤爲突出。

二、楊氏太極拳有大小架之分嗎？

答：據說楊氏太極拳架原有大、中、小三種，大架的行拳特點是舒展大方，動作緩慢連綿

不斷。中架的行拳特點是動作快捷，勁力內含發放自如。小架的行拳特點是動作小巧，勁走螺旋內意豐富。目前大家鍛煉的稱爲「楊式太極拳」的，包括李雅軒的一一五式，武匯川的一零八式，楊振鐸的一零三式，楊振基的九十一式，楊振銘的八十五式都屬於大架。由楊班候傳授於全佑的爲楊式小架，後經全佑之子吳鑑泉改編後所傳授的，目前流行於社會上的「吳式太極拳」，便是原來的楊式小架。另外由全佑傳授於常遠亭，再傳其子常雲階並略作修改後的拳架，曾在上海浦東地區有所傳播，常雲階的傳承弟子爲尊師起見，就改稱爲「常式太極拳」。

至於原楊氏中架，據說即爲「太極長拳」，也稱太極快拳。在匯川太極拳社的《太極拳譜》中曾列有太極長拳式的名稱，該套拳架的傳承人較少。當年也曾經懇請先師傳授此套長拳，可惜因常年未練也未教，先師只是做了其中的魚尾單鞭、倒攆猴頭、琵琶式、簸箕式等幾個拳式動作，對其他好多拳式動作已有遺忘，故無法傳練。據說陳微明前輩曾對太極長拳式進行過改編，在他的《致柔拳社》中也有所傳播，不知其後人是否還有傳承。

三、楊氏太極拳手型手法、步型、步法、身法的要求有哪些？

答：太極拳的手型有拳、掌、指、勾等，其中以掌為主，太極拳鍛煉要求全身放鬆，也包括手掌的放鬆，手指微微張開，太極拳的掌型是像一張荷葉形態，故稱為荷葉掌。在行拳走架時手掌應根據動作的虛實變化和曲伸開合，也有實掌和虛掌之分。根據手心方向的內外上下分，有仰掌、俯掌、正掌、反掌。行拳走架中用拳的動作，有搬攔捶、肘底捶、撇身捶、栽捶、指襠捶等，一般只分立拳和平拳。用指的唯有白蛇吐信，是用指穿插。用勾的是以五指撮合成勾手，八十五式拳架中只有單鞭的右吊手，而在一零八式的拳架中除了單鞭的外勾手，還有在過渡動作中的內勾手，外勾手適應在散手中使用，內勾手可以在推手中應用。

太極拳的步法要求輕靈穩健，故稱「邁步似貓行」，步法牽涉著身形，身形也決定著步法，頗有「形如捕鼠之貓」之喻，所以太極拳的基本步法也稱貓步。在初學太極拳時必須先學貓步，關於如何走貓步確有講究，目前許多老師教練貓步都是貓著腰，平行地走著，都是後脚蹬前脚弓，使用的全是腿脚之力，這是貓腰而不是貓步。手臂和腿脚都屬於軀體的延伸部分，軀體及四肢之動都是外形動作，太極拳對外形動作的原則要求，一是以腰為主宰，二是用意不

要刻意用力，練基本步法就應符合上述的原則要求。腰代表著身，有了腰動才能帶領四肢之動，手臂的動作是靠腰帶動，腿腳的動作自然也是由腰帶動，這才符合腰為主宰的要求。只有以腰帶腳，就不需要用力去蹬後腳，後腳的伸展是由腰帶起，前腳的曲膝坐實成弓步也應該是鬆腰而自然下沉，不是依靠後腳力蹬而成弓步，這樣才符合了用意不用力的要求。

太極拳在行拳走架中的步型有弓步、虛步、馬步、仆步等，其中以弓步和虛步為主要步型，走架中絕大多數是這兩種步型。起勢動作前的無極式，兩腳平行寬度應與肩垂直，兩腳尖到膝蓋到肩形成似「川」字的右直線，右腳在後應與右肩對齊，腳尖外撇四十五度形成似「川」字的左撇線，兩腳中間的橫向間矩應相等於一個頭（約二十厘米），自頭頂百會、膻中、到襠部的會陰成為「川」字中間的垂直線。站虛步也是如此，所以弓步與虛步的標準步型，一般就稱為川字步。

太極拳的身法在王宗岳的《拳論》中有「立如平準」之說，在《十三勢行功心解》中較清晰說：「立身須中正安舒，支撐八面。」所以身法的總體要求是「立身中正」，但身法與步

持重心的穩定而不偏倚，所以對弓步與虛步的要求也必須是穩定而不偏不倚。例如站左弓步的左腳在前應與左肩對齊，自腳尖到膝蓋到肩形成似「川」字的右直線，這為保對齊，腳尖外撇

法、手法都緊密相連，有了正確的手法和步法才能達到不偏不倚、重心穩定，有了不偏不倚才能中正安舒、支撐八面。立身中正總不能自始至終直著軀幹練拳，身法還應隨著拳勢的變化也有一含一平、一收一放、一張一弛的微調。五步所說：「進、退、顧、盼、定」，其中包括著步法、眼法都圍繞著中定的身法。中定按五行說法為中土，練拳時要保持中土不離位，要守住中土，就如楊氏拳譜所說「定之方正足有根，先明四正進退身」。

四、如何掌握太極拳的「腿法」？

答：在楊氏太極拳走架中使用腿法的招式不多，明顯的僅是三種，左右分腳，左右蹬腳，轉身擺蓮腳。太極拳使用腿法時必須有手法的配合，目前有不少練拳者，在做分腳和蹬腳或擺蓮腳時，確實是存在一些問題，如不加更正，久而久之恐會將拳術引向歧途。其一是做分腳、蹬腳和擺蓮腳時用力過猛，特別是做分腳和擺蓮腳時，以手掌故意用力去拍腳背，而且還拍打出很大的聲響。其二是刻意地將腳蹺踢得太高，甚至高於肩頭，而且還能懸空停留片刻像似展覽，以顯示自己基本功的扎實。其三是兩手不走弧形地向前後同時平推，踢擺腳時不用腰提

帶，反而鬆腰落胯曲膝下蹲。

出現以上種種情況說明缺乏走架中的技擊用意，腿法未用腰帶，是丟掉了「腰為主宰」的要領。

武術界習慣稱「南拳北腿」，雖然太極拳在技擊上並不以腿法為主，而在行拳走架中必須知道腿法的技擊用意，才能正確掌握以上三種腿法的招式使用。太極拳的分腳，也稱踢腳或撩襠，踢擊的力點在足尖，踢擊的高度一般在小腹，或踢擊其襠下，也稱撩襠腿。蹬腳的力點在足掌，蹬擊的高度一般低到膝蓋，高到腰胯或小腹，無論踢腳或蹬腳都應由腰帶起。兩手的十字交叉為化解對方來手，兩手由弧形分開應先由一手後上採，繼由一手向前以掌往對方臉部撲擊，並非是以手掌拍自己的腳。對擺蓮腳來說，其力點應在足背面，以右腳從左向右橫掃對方的腿腳或腰胯，同時以雙掌從右向左橫擊對方臉頰，不要求必須拍打自己腳背。無論是分腳、蹬腳、擺蓮腳都應由提腰略收小腹為吸，動作應主宰於腰，至於手掌要否拍打足背却無關緊要。

拳架中還有一招不引人注意的是進步搬攔捶，在搬拳和攔掌的時候有一提腳橫踩的動作，搬是化，攔是引，橫踩是向著對方前腳的迎面骨，如對方撤腳後退，便即上步以拳向其胸腹衝擊。

在太極推手和散手中，使用腿法除了踢、蹬、踩、擺、還有插過、套封和掛、勾、掃、踩、端等，在實戰中可以靈活應變。手在明處容易引人注目，腳在暗處不

易惹人注意，而且出脚之速度比手更疾，所謂「拳打六路，脚踢八方」。太極拳不主張搶先攻

擊別人，而是以防爲主，在打鬥時立以兩手管住上中兩路，以兩脚管住下路爲主兼顧中路。凡

是與人交手必須照顧好自己的身前、手前、脚前，並密切注意對方的頭、手、肩、肘、胯、

膝、脚七個出擊的部位，這在拳界所說的「顧三前，盼七星」。手眼身法步的眼法很重要，練

武人講究神聚於眼，發令在腦，傳令在眼，精巧處全憑眼法。

五、太極拳的練習可分爲哪幾個階段？

答：從太極拳鍛煉的過程講可分三步練，第一步是練腰，第二步是練氣，第三步是練意，

故稱爲練拳的三部曲。

有一位太極拳大師有「三變手」的提法，一是「腰變手」，即由腰動帶領手動，手便是腰

的延長體；二是「氣變手」，即由丹田內氣運動帶領手動，手便成爲丹田內氣的外延部分；三

是「意變手」，即由心意之動帶領手動，手便成了意念的外延部分。手和腰是屬於練拳的外形

動作，而心意和內氣是屬於練拳的內形運動，這都是屬於人體內外的不同部分。事實上腰有腰

的用處，氣有氣的功能，意有意的作用，它們都有著各自不同的活動功能，不可能都會變成爲手，這就說明了練拳的三個不同層次。

太極拳鍛煉的第一層功夫是練腰，所謂主宰於腰，手和腳的動作都應聽從腰的指揮。練拳時應將注意力集中於腰的動作，腰向左轉時手也隨之向左，腰向右轉時手也隨之向右，腰向上提時手也跟著向上，腰向下鬆沉時手也跟著向下。第二層功夫是煉氣，所謂丹田內轉，即煉氣成丹後使丹氣在體內轉動，才帶領腰和手的動作。丹田內轉有上下、前後、左右的動向，也起到了對內臟的自我按摩作用，由氣動帶領腰圍帶脈左右上下的抽動，再由帶脈牽引著腰及手腳之動。第三層功夫是煉神意，意是大腦的思維活動，意念也是太極拳鍛煉的靈魂。一個人沒有了靈魂，就變成行屍走肉，只有意動才能帶領氣動，然後才能帶領腰和手腳之動。太極拳鍛煉要求「用意不用力」，是以意爲主，劉禹錫的《陋室銘》有云：「山不在高，有仙則名；水不在深，有龍則靈。」如果用於太極拳鍛煉，這山中之仙和水中之龍就成爲練拳之意。太極拳將意氣比喻爲君王，將軀體和四肢的骨肉比喻爲臣子，所謂：「意氣君來骨肉臣，」臣子應服從於君王，即軀體和四肢動作應服從於意氣。

按太極拳鍛煉程度講，一般分爲三個階段，第一階段爲基礎鍛煉，開始學拳練拳是以拳架套路爲主，目標是打好基礎練體固精，也稱築基鍛煉。這一階段的鍛煉應分三步走，一是由不懂到懂，由不會到會，主要是依靠老師的詳情教導和自己的用心學練，一招一式仔細揣摩牢記於心，養成運動的習慣和興趣。二是由會練到熟，動作從模糊到明白，從無意識到有意識，就須掌握一招一式的攻防含義，這是拳的用意，有了技擊的用意，才能做到動作的準確無誤。三是由熟練到精練，由粗糙到細膩，做到全身動作協調一致，轉換折叠，承上啓下一動無有不動，從外形轉動逐漸注意到由內動帶領外動，並講究神形合一須練出神韻。

第二階段爲求懂勁鍛煉，也是太極拳的入門階段。在拳架動作準確和熟練的基礎上，須求懂勁，即是由著熟而漸悟懂勁。一是首先要懂得太極拳的勁與一般的力有何區別，勁就是太極拳的功力，是由體內神意氣血和全身各部位動作協調所產生的合力。外形是由腳而腿而腰而手總須完整一氣，內形是心與意合，意與氣合，氣與力合的內三合。二是先求懂得自己身上內勁運行情況。所謂「運勁如抽絲」連綿不斷，必須在練拳走架中根據一招一式的攻防用意，全身陰陽虛實的變化細心體會，此爲知己功夫。三是以求懂得別人身上勁力的運行情況。這就要

在雙人對練或推手鍛煉中獲悉，運用沾黏連隨和捨己從人的方法去獲悉也稱聽勁，此為知人功夫。所謂內勁就離不開內氣，以心行氣，以氣運身，逐步使氣血能周流全身，日久即生內勁。

第三階段是懂勁後的繼續鍛煉，即所謂「由著熟而漸悟懂勁，由懂勁而階及神明」。這一階段的鍛煉要求，一是對拳架動作和推手水平進一步提高，所有的系統鍛煉內容都能精熟，並對理論鑽研有一定成效，理論指導實踐，實踐結合理論。二是在鍛煉中達到全身節節放鬆而又節節貫串，所有動作順平自然，從鬆柔中求虛靜和空靈，並從空靈中尋找靈感，最後產生頓悟。三是從有意中進入無意，從顯意識轉變到潛意識，達到全身鬆空圓活，所有動作都是隨意而動，即所謂：「意之所至，氣亦至焉」。這裏所指的「空」並非是真空，而是「空而不空，不空而空」的空靈。所指的「無意」也並非是零意識，而是「隱意」不是刻意，自然而為之。

六、楊氏太極拳有實腿轉換之練法嗎？

答：在行拳走架中，如果要轉身換步，一般都是以虛腳的腳尖有外撇或內扣，或是以虛腳的腳跟有內扣或外擺，然後轉身換步才能輕靈自然。例如由左摟膝拗步的左弓步，欲轉換右摟

膝拗步的右弓步時，應先由重心後移使前左腳由實變虛，虛腳的左腳尖才能輕便地向左外撇，腳跟四十五度至六十度，然後重心移於左腳則提收右腳向前出步。無論是腳尖的外撇或內扣，腳跟的內扣或外擺，都必須以虛腳進行，不能以實腳轉換。因為實腳是重心的主要支撐點，負擔著大部分的體重，以實腳轉動就會感到僵滯而影響體重的平穩，只有以虛腳扣撇才能轉換自然而感到輕靈圓活。

楊澄甫的《太極拳十要》中說：「虛實能分，然後轉動輕靈，毫不費力，如不能分，則邁步滯重，自立不穩，而易為人所牽動」。所以在大多數練楊氏太極拳者都以虛腳撇扣而轉身換步，但也有少數卻主張必須以實腳撇扣轉換，據說還是其祖輩傳下的鐵定規矩。既是如此也許會有其提出者的一些道理，暫且不去評論以實腿轉換的對與錯。爭實上有此一學練該一脈拳式的拳友，在長期的實踐中自會感覺以實腳扣撇轉換很彆扭，會帶來轉身換步中的滯重和不舒適，便悄悄地自行改為略移重心後坐，再行撇扣轉動就覺得自然和舒適。

太極拳的陰陽互變就必然有虛實的轉換，拳經說：變換虛實須留意，要留意的就是不能有絲毫的僵滯之勢，《十三勢行功心解》又說：「意氣須換得靈，乃有圓活之趣，所謂變轉虛實也。」

答：太極應由無極始，目前絕大多數楊式太極拳鍛煉者做起勢動作，都是由立正邁開左腳隨即就做起勢，前面就是缺少了預備式的無極狀態。拳操活動因屬群眾性的體育鍛煉，也在情理之中，練傳統拳術者也如此做就不合拳理了。即便是全民健身的拳操活動，也應該有心理和生理上的準備過程，集中思想，心平氣和，全身放鬆，有音樂伴奏的還須注意音樂的節律，急衝衝起勢會影響練拳效果。

拳論曰：「太極者，無極而生，動靜之機，陰陽之母也。」太極拳走架的起勢動作之前，應有片刻的預備過程，也稱無極樁。無極生太極，太極生兩儀，兩儀就是陰與陽。無極主靜，為尚未分開的混元一氣，是合二為一的混沌狀態。太極主動，是一分為二的陰陽二氣，為已分開了的日月天地。日為陽，月為陰，天為陽，地為陰，「動之則分，靜之則合」。無極與太極兩者皆為道，道是萬有一切所歸依而開啟的奧秘之門，無極猶如一混沌的圓球，沒有內外、上下、前後、左右之別，也無東、西、南、北和陰陽虛實之分。無極狀態應是一片虛靜與空靈的感覺，靜之則合，是合陰陽為一體，靜極而生動，動之則分，是一分為二，由混元一氣分為陰

陽二氣，這便是由無極而生太極，由太極而歸無極。

古人曰：「不入無極圈，難成太極圖」，因此凡是傳統太極拳鍛煉，在起勢前都必須有一預備式的無極狀態。所謂：「無極一動生太極，太極動靜陰陽分，虛實開合萬物生，生生不息理循環。」太極拳在走架的起勢前的無極狀態，也是對練拳者對心理和生理的準備狀態，顯示對練拳的認真和重視，收勢後還須回歸於無極。

做一切事情都必須有個思想準備過程，有了充分的準備才能將事情做得更好。拳諺云：「練拳須從無極始，陰陽開合認真求」。所以太極拳起勢前必須有一預備式，預備式便是無極式，這樣的練拳準備也稱一種心理定勢。心理定勢是為製造一種練拳氛圍，沒有思想準備的匆忙行事，是做不好事情的，練太極拳也如此。

為了要創造一種適宜於鍛煉的氛圍，需要有相應的心理準備，古人對此相當重視，每做一件重要事情之前就要嚴肅認真對待。例如古人在彈奏或欣賞高尚的音樂前，常常先行沐浴更衣，焚香戒齋，以虔誠崇敬的心情而對待。且不要以簡單地看作這是單純的禮儀形式，其實是為了創造一種氛圍，顯現對現實生活有某種超脫感，在這種氛圍中能產生對鍛煉的強烈心理期待。儘管現今練拳

者不可能如古人一樣去做，但至少在練拳前要認真和嚴肅對待，在預備式的無極狀態下將心情調整好，氣息調理好，靜靜地作好練拳的充分準備，不要草草起練，這就是一種心理定勢。

八、如何看待太極拳起勢動作的差異？

答：太極拳的起勢除了缺少無極式過程，許多練楊式太極拳者在做起勢式動作，就兩手的一起一落也形式各異。大多數人在做起勢時，兩腳兩手不分虛實地同起同落，另有些人還會在起手時有前俯，落手時有後仰的傾向，也有些人兩手上提時而腰腿却曲膝下沉，兩手下落時而腰腿却上提。

第一種形况是不分虛實，太極一動勢必有陰陽之分，陰陽就是虛實，起勢時兩手和兩脚的一起一落，應有左實右虛和右實左虛之分，兩手兩脚不分虛實同起同落，嚴格說是屬於雙重之病。太極拳以分虛實為第一要義，且看同是由楊式轉編的吳式太極拳，其起勢式的虛實變化動作明顯，幅度也大，而楊式的起勢同樣應分虛實，但幅度很小，不露於形而已。

第二種情况是脚掌的平穩要求，做起勢動作時身軀有前俯後仰者有失中正，肯定脚下也

不會平穩，脚下平穩才有根，根在脚下。根，就是根基，也是事物的本源，所謂：「雲出山根」，即山爲雲之根，一切事物都有其根，就如建造房屋要有基礎，基礎就是房屋之根。太極拳的脚下之根貴在變化，有虛實的變化其根就活，不變則成了僵死之根，故謂虛實互爲其根。

無論是虛是實，其受力面均應落在全脚掌，脚掌著地平穩以及全身自然鬆沉便是有根，有了脚根才能獲得八面支撐的效果。

第三種情況是手脚與腰胯的配合問題，拳論曰：「根在脚，發於腿，主宰於腰，形於手指」。主宰於腰，即太極拳的四肢動作都應由腰帶動，做起勢動作時兩手向上提起應該也由腰帶起，所以手起手落都應該與腰的上提與下沉爲正比。如果做起勢動作兩手上提時而腰腿下沉，兩手下落時而腰腿却上升，手脚與腰腿是反其道而行之，這就違背了以腰爲主宰的原則。

不僅是做起勢動作，太極拳的所有外形四肢動作都是隨腰而動，即腰的上提則手脚也隨之向上，腰下落手脚也隨之向下，腰向左轉則手也隨之向左，腰向右旋則手也隨之向右，這便是外形動作主宰於腰的原則。

九、如何看待楊氏太極拳架「左掤」的不同練法？

答：掤勁是太極拳的基本勁，也稱母勁。掤勁是向上向外的用勁形式，它的質量是軟綿綿又沉甸甸，如棉裹鐵那樣外柔而內剛，在套路走架時從起勢到收勢將自始至終貫穿著這種掤勁。無論左旋右轉兩手臂圓滿如盤，運勁如抽絲，連綿不斷，就包含著人體的自然掤勁。在推手盤圈中，無論是前弓或後坐，手臂的沾黏連隨，用力的或輕或重，這種自然的掤勁不可丟。掤勁猶如人體周圍的防護網，既可作爲防守，又可作爲攻擊。

搭手具有掤勁，對手就難以攻入，此爲防守之勁。

楊氏太極拳走架的起勢動作後，有一左掤的拳式就有攻與防的作用。大多練拳者將這左掤式包括在攬雀尾一式之中，攬雀尾拳式中便包括著掤攦擠按四式。這一獨立的左掤式與練拳過程中所包含的掤勁有所不同，故而有將這左掤單獨成一式練法的必要，也有設左右掤式的練法。

掤勁與掤式不同，勁是內在的能量，掤勁是由內向外展放的自然之力，走架和推手能保持式式圓滿，處處如盤就是含有掤勁，掤勁也可包含在各種拳式之中。掤式是專指一定的外形拳

式，就如上述所說的左掤式或右掤式，都有以掤法爲形式的拳式。

楊氏太極拳套路的起勢後和第三節的玉女穿梭後都有此掤式。例如右掤式的行拳過程以右脚在前，左脚在後曲膝坐實，左手在前與右肩內側手心斜向前，右手在左胯前手心斜向上，這就是抱球狀其實爲一種蓄勢，若對方以右拳或掌向我胸前進擊，隨向前弓腿即可用明處的左手向下以攦或採化解來手，用暗處的右手臂向其胸圍處掤擊。這是對掤法的發勁形式，左掤式亦如此，只是以左脚在前以右手化左手打，很多楊氏太極拳鍛煉者對這一掤式就隨便地劃過，有失於對此式的攻防含義，也對其中蓄勢的抱球狀誤解成抱球，全歪曲了拳技的原意。

正確地理解一招一式的拳理拳法對練拳者來說極爲重要，楊氏太極拳的攬雀尾在左掤之後的拳式，右弓步右手在前手心斜向內，高於肩平，左手在右手之後手心斜向外，高於胸平，有很多人稱此式爲掤。其實此式應稱雀尾式，攬雀尾的名稱就由此式而來，以拳式的技法說應該稱爲擠式，從內勁的發放來分析，是由左手發力透過右掌而出。熟練推手者都知道什麼是掤，什麼是擠，一九八二年全國太極拳名家聚集上海時，張玉老師曾讓我試過陳式太極拳名家馮志强老師的擠勁，他將右掌搭在我肩上用左拳向其右掌心一擊，人就被擊彈出丈外。

十、楊氏太極拳需要站樁嗎？

答：站樁也稱樁功，是中華武術的一種基本功訓練方法。凡是武術都很講究站樁，樁是拳的根基，沒有根基的拳架，便是無根之木，無源之水。俗話說：百練不如一站，拳架套路鍛煉之前可先練樁功。

太極拳的站樁除了無極樁、混元樁以外，還有弓步樁、虛步樁、馬步樁、獨立樁、仆步樁，凡是拳架動作的一招一式都可作為站樁。拳架站樁不僅能使動作正確無誤，還能將意氣鬆沉到脚底，使下盤穩固有支撐八面的感覺。隨著拳架套路鍛煉步步深入，經常對所學招式做單式站樁，並從頭肩手到身腰背胯，再從腰腿到膝踝脚掌，全身由上到下或自下至上地進行自我檢查，如感覺何處有牽扯或彆扭情況，就及時調正以達到舒坦自然，並要求對一招一式拳架動作含義清楚明白。將每一招定式動作做站樁訓練，也叫擺架子，擺好架子後還須由老師和拳友來點評並及時糾正錯誤，務使拳架招式能達到正確無誤。

練拳是動態，站樁為靜態，練太極拳要求動中求靜，站樁就要靜中求動。通過站樁訓練能使下盤穩固，脚下有根，並要求形體及四肢骨節肌肉完全放鬆，達到神意安然，內氣暢通。

拳諺說：「拳以樁爲根，樁以拳顯神，樁無拳不靈，拳無樁不穩」。武術中的站樁好比建造房屋之前的基礎打樁，基礎越深，建造的房屋越牢固。

一一、楊氏太極拳的推手方法有哪些？

答：推手是太極拳雙人對練的主要內容之一，也是太極拳鍛煉中求懂勁的必然途徑，爲太極拳系統鍛煉內容的重要組成部分。武術訓練中都有對練內容，唯太極拳推手的對練形式較爲特殊，必須運用沾黏連隨之功法，做到不丟不頂不偏不抗。

各式太極拳流派也有其各自不同的推手形式，就楊氏太極拳的推手形式分爲單推手、定步四正推手、活步四正推手、活步四隅推手（也稱大搋）成爲一套系列鍛煉內容。推手鍛煉也應由簡到繁，由淺入深，由定步到活步的循序深入過程。單推手是以掤搋按三法盤圈，定步四正推手是以掤搋擠按四法盤圈，活步四正推手是以手法配合步法走圈，活步四隅推手是以採捌肘靠四法盤圈，並配以走四角的步法。

王宗岳的《打手歌》說：「掤搋擠按須認真，上下相隨人難進」之句所指的是四正推手，

楊氏太極拳又增添了四隅的採挒肘靠，在推手的方法上更趨於完善。推手的運動原則就是盤圈打輪，盤圈必須認真，應掌握手的進退與腳的前弓後坐密切配合，才能達到上下相隨。盤手應順時針圈和逆時針圈的交替打輪，先從單推手練起，然後進入雙手定步四正推手，最後再練活步四正及大攦四隅，活步的步法同樣是走圈，也分順時針和逆時針圈，須一個臺階練熟後再上一個臺階地循序漸進，以求盤圈的基本功夫練扎實。

推手練習也猶如學練書畫，起初必須從一豎一撇、一勾一捺地臨帖描繪，勤練基本功夫，日久後才能自由揮灑。太極推手也如此，只有從基礎練起，練好練熟推手的各種盤圈方法，達到輕車熟路，並對手法、身法、眼法、步法都能協調配合。

推手盤圈不是光手臂的運動，而是全身內外、上下、前後、左右各部位的協調整體運動，如果不以攻防技擊為主，僅按各種形式的推手方法作為養生鍛煉，同樣能提高興趣，起到健體強身的效果。

一二、如何通過推手檢驗走架姿勢的準確性？

答：有人說：「練太極拳不練推手，等於不練拳。」這句話只是針對拳術鍛煉者來說，爲增進技藝更上一層樓，是很有道理的。如用在當今全民健身的拳操活動，似乎有些不妥。

因爲目前所推廣和普及的大多是拳操類活動，太極拳架本身就具有較好的醫療保健作用，所以也不能說練拳者必須要練推手，練不練推手就要根據各人的需求和身體及年齡條件來決定。有些拳友特別是老年與體弱多病者，單純爲了修身養性和健體袪病，不練推手也無關緊要，單純走架同樣對健身有益。太極拳的走架除了其動作的一招一式攻防技擊含義以外，其運動本身就有著健體強身和袪病延年的攻效，許多練拳者通過長期走架運動，既舒通了氣血，又活絡了筋骨，便遠離病魔而獲得了健康，並能以充沛的精力從事工作和學習。

對於注重以武術技法的鍛煉者來說，推手就是太極拳的必修課。爲進一步增強對太極拳武事方面的認識，提高技藝水平，尤其對攻防技擊和靈敏的知覺功夫的訓練，就必須學練推手。走架屬於太極拳的單練方式，鍛煉目的是獲得知己功夫，推手屬於太極拳的對練方式，鍛煉目的是要獲得知人功夫。從兵法角度講，即所謂的「知己知彼，百戰不殆」。走架時雖獨

自鍛煉，但必須假設有一無形的對手似在與之博擊，隨著拳架套路一招一式鍛煉程序，憑藉自己的意念引導下進行一防一攻，一化一打，此時此刻的境界即面前無人若有人，推手時明明是雙人對敵，就不能單憑著自己的主觀意念而運動，必須放棄自己的主觀能動性，應隨從著別人的運動而運動，即所謂的「捨己從人」，此時的境界即明是兩人猶如一人。走架猶如推手，推手猶如走架，走架中的一切要領和要求，同樣適合於推手鍛煉之中，雖然在訓練的形式和方法上有所不同，其訓練的目標是一致的。走架時腦海裏要有一個虛擬的對手，一招一式需要認真對待。推手時面前却是一個真實的對手，一招一式更要認真應對。無論是走架或推手必須有個「意」，就是拳理拳法之意，包括虛靈頂勁，斂臀提襠，含胸拔背，氣沉丹田，鬆腰落胯，鬆肩墜肘等的共同要求。走架招式中所運用的技法，也是推手盤圈中所用的技法，動作都應保持自然和自在，不可刻意用力，所有動作均由意念帶動，始有意動，繼有氣動，再有腰動，然後才是四肢動。走架認真嚴密能增進推手技藝，推手的好壞也能檢驗走架的準確性，太極拳的所有鍛煉內容都有著相互間的關聯，走架與推手的所有動作都有著攻防技擊的含義，缺少了這種技擊用意，也就失去了太極拳稱爲中華武術的實際意義。

一三、推手的作用與目的是什麼？推手需要比賽嗎？

答：太極推手，又稱打手、盤手、揉手、撅手、黏手，是太極拳所獨有的雙人對練內容，也是在行拳走架鍛煉基礎上的進一步深入。

推手是太極拳鍛煉的重要內容之一，是求懂勁入門的必然途徑，各式太極拳都有其各自不同的推手鍛煉形式和方式，儘管形式及方法有所不同，而對在沾黏連隨前提下以掤攦擠按之法，實施盤圈打輪的基本要領是一致的。

太極推手不是爭強鬥勝，也不是比拼功夫的誰高誰低，而是爲了加深對太極拳體用的認識，專爲鍛煉一種極爲靈敏的知覺功夫。走架鍛煉的是知己功夫，推手鍛煉的則是知人功夫，若要達到知己知彼，就既要認真走架又要認真推手，兩者相輔相成缺一不可。

雙人推手比單純走架在攻防技擊方面的實戰性更強，所以推手也是爲了提高太極拳技擊藝術和內勁蓄發的訓練方式。通過推手鍛煉既可獲得能「聽勁」的知覺能力，還可懂得引進落空和內勁蓄發的技巧，所以推手是太極拳的一項不可缺少的鍛煉內容，尤其是對傳統太極拳術修習者。

能知己知彼方爲懂勁，所以懂勁是太極拳進階入門的必經之路，拳論說：「由著熟而漸悟

懂勁，由懂勁而階及神明。」太極推手目的是爲了鍛煉「聽勁」的技巧，鍛煉沾黏連隨的功

法，同時也在鍛煉強身健體和修性養心。通過推手鍛煉即便是練出了靈敏的知覺功夫，獲得了

一些攻防技巧，但目的是防身而並非是與人打鬥。

推手適宜於同門之間相互切磋交流，應點到爲止重在化勁，不應該扭扯一團以力相拼。所

謂「行家一搭手，便知有沒有」，何必定要分個我高你低。推手鍛煉在掌握自身平穩的基礎

上，要求全身各部位放鬆且柔順，鬆柔了才能得靈活，靈活了才能圓轉自如，並做到黏連善

走，不頂不丟，落步分虛實，出手成太極，處處保持鬆柔圓滿。另外要求全身內外上下貫串一

氣，在全身平穩和圓活的基礎上，做到心靜神斂，動靜自如，起落自在，輕靈自然。

雙人推手的原則是陰陽虛實互變，即你陰我陽，你實我虛，你進我退，直來橫去，避實就

虛，進爲人所不知，退爲人所莫及。達到虛而靜，靜而空才是無窮無盡，即所謂不爭而善勝，

不召而自來，正如老子所說：「夫惟不爭，故天下莫能與之爭」，太極拳的高明之處就在於不

爭。

故推手不是爭強鬥勝，而是一種修煉與養性，任由自性，玄妙自照，才得虛空妙用，所以推手的最終目標應是化勁。

太極推手是太極拳獨有的雙人對練形式，其中也具備相應的技擊內容。在六十年代前後，老一輩拳家有意爭取將太極推手納入世界級的運動比賽項目，在上海等地也舉行過多次推手比賽。為了開展推手比賽，培訓一批推手運動員，上海體育宮還專門開辦了太極推手訓練班，由張玉老師擔任總教練和推手比賽的裁判長。所舉辦的幾次比賽都很不理想，雖然也制訂了一些規則，一到真正比賽大多是以力相拼，以力大為勝，最後以失敗而告終。原因之一，報名參賽者很多是練拳擊、摔跤和其他拳術的，這些人只知按自己的打法，根本不懂什麼掤攦擠按和採挒肘靠，也不知要用沾連黏隨而不可頂扁丟抗。原因之二，即便一直是練太極的，到了比賽當兒，為爭奪名次而必須爭強鬥勝，早已將推手的有關規則丟到九霄雲外。太極推手主要目的是練，不適合推廣到社會作為公開的競技比賽項目，但完全可以在太極拳鍛煉群的內部範圍，作為相互切磋交流的友誼比賽。目的應重在友誼交流，不必過於重視誰勝誰負，為的是取長補短互相提高，化在盤圈中，打在盤圈中，點到為止，根本不必以力相拼爭什麼名次。

一四、推手與走架、散手的關係是什麼？

答：走架與推手都是太極拳鍛煉的必修課，爲進一步增強對太極拳的認識，提高技藝水平，尤其在攻防技擊中知覺功夫的訓練，就必須學練推手。

走架屬於太極拳的獨自鍛煉形式，目的是獲得知己功夫，推手屬於太極拳的雙人對練形式，鍛煉目的是要獲得知人功夫，從兵法角度講，唯有知己知彼，方能百戰不殆。

走架時雖獨自鍛煉，但必須假設有一無形的對手似在與之博擊，隨著拳架套路一招一式鍛煉程序，憑藉自己的意念引導下進行一防一攻，一化一打，此時此刻的境界即面前無人若有人。；推手時明明是雙人對敵，就不能單憑著自己的主觀意念而運動，必須放棄自己的主觀能動性，應隨從著別人的運動而運動，即所謂的「捨己從人」，此時的境界即是兩人猶如一人。

走架猶如推手，推手猶如走架，走架中的一切要領和要求，同樣適合於推手鍛煉之中，雖然在訓練的形式和方法上有所不同，其訓練的目標是一致的。

推手鍛煉是在太極拳走架基礎上的進一步發展，爲深入對拳理拳法的認識和理解，特別是從攻防技擊角度來講，走架時只能對著虛擬的對手用招，推手鍛煉是對拳架中攻防技擊招式

的實踐。因爲與之爭鬥的對手是真人，所以更要認真小心應付，首先要將注意力集中在對手身上，密切關注對手的細微動向，不能單憑自己的主觀想法而爲之，練推手既要講究「捨己從人」，又要掌握「從人還得由己」。

太極拳走架與推手都是求懂勁的鍛煉階段，懂勁分爲明白自身之勁與明白他人之勁的兩個層次，既要懂自己勁，又要懂他人勁，才能稱爲懂勁。走架爲求懂自己之勁，須靠領悟，推手是爲求懂彼方之勁，須靠知覺，無論是在走架或推手的鍛煉中，其目的都是在求懂勁。

太極拳的鍛煉水平是以懂勁爲一門坎，只有在懂勁後才算是太極功夫入了門。拳論云：「懂勁後愈練愈精」，最後方能「階及神明」。所以對太極拳鍛煉來說以求懂勁爲入門的唯一途徑，通過長期走架可以逐漸掌握自身勁力的運行方式和勁別的使用，這是知己功夫，通過經常推手可以逐步掌握對手勁力和勁別的變化情況，這是知彼功夫。

楊氏太極拳有活步四正和大攦推手，其他拳派也有形式不同的活步推手，如吳式太極拳的「爛踩花」推手，活步推手目的是鍛煉步法及身法的輕靈圓活，並與手法的密切配合，是爲今後散手鍛煉打下基礎。

練散手俗稱是靠三分手法七分步法，步法中也包括了身法和眼法，手眼身法步一樣都不能少，太極推手就是要從定步練到活步，從穩重練到輕靈，從緩慢練到敏捷，最後進入散手。

一五、如何看待太極推手中「凌空勁」說法？

答：稱爲「凌空勁」者，即是不用肢體接觸的隔空打人，椐傳說楊氏太極拳的五代傳人中能發「凌空勁」的唯有樂幻智，但未能親眼目睹，甚感遺憾！當然對傳說就不一定要當真。而在一九八二年全國太極拳名家聚首上海時，一次在盧灣體育館的太極名家表演推手中，才有幸親眼目睹觀賞到了，由吳式太極拳名家馬岳梁老師與其弟子，所表演的「凌空勁」推手。馬老師先上場，然後其弟子出場，兩人所在位置相距有三、五公尺之外，只見馬老師隨意將手輕輕一揮，弟子就被打得東倒西歪滿地打滾，繼以手一收招，弟子就跌跌撞撞向前撲倒在地，再以手掌向前一推，弟子便倒翻跟斗而跌出。表演很精彩，在門外人看來感到十分驚奇，確是飽了眼福。當時就聽得坐在張玉老師身旁的顧留馨老師和馮志強老師在說：「這位馬老師啊！搞這套把戲，是在欺騙觀眾，欺騙弟子，也欺騙了自己。」

當今的太極拳界也有人主張不必動手腳，單憑「神意氣」便可將人發出，這與「凌空勁」說法有相似之處。

太極拳鍛煉確是以「意氣」為主導，所謂「意氣君來骨肉臣」，但是對於具體辦事和出征打仗，還須靠「骨肉」的臣子。曾看到有位太極女「大師」的推手視頻，在她戲笑聲中只需隨意撥弄個手指，憑「神意氣」能發人，其弟子被擊出的形狀十分牽強，刻意地跳躍著翻滾而跌倒在地，明眼人一看便知是弄假。如替換上一個外人就使不出功法了，理由是沒有學過她的太極拳。

太極拳到底有沒有這種可以隔空打人的「凌空勁」，這也許是一種「特異功能」吧，信者說有，不信者說無，筆者不敢妄加斷言，只能給後人留下一個懸念。

聽說還有一種太極功夫，叫做「隔山打牛」，有拳友專發了這樣個視頻，術者將一個西瓜放在約四五厘米厚的花崗岩板之上，大師裝模作樣地運功後，便用手掌摸打在西瓜上，勁力通透過西瓜竟將花崗岩板打斷，而西瓜卻毫無損傷。此等功天真是聞所未聞，也許張三丰見到也會驚呆！簡直像是魔術師在表演魔術，使人真假難辯。

太極拳所謂的「凌空勁」或憑「神意氣」能發人，氣功大師所說的「異地發功」，還有「隔山打牛」的功夫，也許都出於一種引人注目的特殊意圖。

曾記得以前在上海和蘇州等地流行的一種氣功，叫「沈昌功」，也是宣揚隔

空發功，所表演的情景與所謂的「凌空勁」一模一樣，最後被識破了騙局，沈昌其人也受到了法律的制裁。

太極拳鍛煉講究的是運動科學，「引進落空合即出」是技巧與力學的融合，不是故弄玄乎，也沒有絲毫神秘之感。太極拳在挖掘和繼承的基礎上力求發展，也應在正確和健康的前提下求發展，反對迷信和歪門邪道，提倡科學練拳才是正道。太極拳的技擊與其他拳術一樣，必須在肢體的接觸情況下，才能知己知彼，引進落空，借力打力，以實現勁力的發放。

一六、如何練習太極拳的單式動作？

答：當初師從張玉老師學拳就是以單式動作爲基礎，對初學者來說單式鍛煉更爲重要，不要急於求成匆匆忙忙就學會了整套拳架，結果成了滿腦子漿糊。

爲了便於初學者學練，可將拳架套路的招式拆開，一招一式作爲單式動作反復練習，也稱拆招練招。練好一招再練一招，特別對於初學者學練一招就要明白一招的道理，必須達到步法步型的正確，手勢的運轉和落點符合規矩，身法的中正不偏和眼法的向前平視。如此對某一動

作的反復練習，直到熟練為止。

單式動作熟練後，或可將兩三個拳式組合再反復連續鍛煉。例如攬雀尾的招式，因其中包

括有掤攦擠按各式，就可以將其拆開單獨專練一招掤式，也可以左掤和右掤一起訓練。待

掤式練熟後再練一招擠式，擠式練熟後再練一招攦式，然後再練一招按式，各式都可以左右反

復連續練習。待單式動作掌握後就可將掤攦擠按各式組合訓練，按照拳架套路的拳勢連綿不斷

和用意不用力的要求，針對一招或一組緩慢反復練習，又稱拳勢單練。

太極拳套路是全部拳式組合的一個整體，一招一式就是整體中的個體，每一個體都有其動

作的內容和要求，只有明白了一招一式的動作含義和對該拳式的具體要求，才能明白整套拳架

的動作含義。

練拳中不明白動作含義，就是摸著石頭過河毫無目標的妄自行動，所以對練拳時的所有動

作都應自問為什麼？明白了動作的含義，一切動作都是有的放矢而不會盲目亂動。例如以左摟

膝拗步單式訓練作分析，在一般練拳者看來極為簡單，只是右腳一蹬，左腳一弓，左手向左，

右手向前就行了。

其實並不簡單，先應鬆腰讓右脚曲膝坐實以穩重心，再伸展左脚向前邁步出

踋，當提腰帶起右膝時左手掌即由右前向左下弧形摟去，左手臂由伸展變曲蓄，當鬆腰而使左脚曲膝坐實時右手掌即由右上側弧形向前伸展。

太極拳鍛煉中的陰陽虛實互變，也表現在練拳中的手臂與腿脚的曲蓄和伸展，曲與直，兩者相對而言。手在上為陽，脚在下為陰，手以伸為實，曲為虛，脚以曲為實，伸為虛，根據左摟膝拗步的上述動作，就可體現陰中有陽，陽中有陰的陰陽平衡。再如左摟膝拗步的攻防含義，假設有人用右拳向我腹部衝擊，我即用左手以下弧路線或攦或採向左側化解來拳，隨弓左脚用右掌以上弧路線向對方胸前按擊，應先在化，後在打，先後僅不到一秒鐘，若兩手同時力而動便成了雙重。就是一招左摟膝拗步要練好也很不容易，如再深入還須講究由腰帶起的螺旋動作，運動促使氣血和內勁的全身運行，拳勢的提放開合如何與呼吸的配合等。

所以說太極拳的單式動作要學會較為容易，有天賦而模仿力較強者一會兒就學會，但要練好並不簡單，要練精就更難了，甚至經過很長時期不斷地反復練習，還必須有明師指點方能邊練邊悟獲得進展。

除了拳勢單練另有蓄發單練，蓄發單練屬於功力訓練的內容，引用拳架中的單式動作以一

蓄一發的練習，這與拳勢單練有所不同，講究快捷，以蓄為吸，發為呼。當年老師教學時，以拳架中的某一拳式分定步與活步兩種單練形式，定步即是一坐一弓為一蓄一發，並以左弓步與右弓步兩式交替練習。例如以右弓步發按勁，右脚在前，腰向右轉體重坐後於左脚，同時兩手隨腰弧形帶攦向右前，為蓄為吸。腰略左向前體重落於右脚成右弓步，同時兩手隨腰弧形向前按擊，為發為呼。如此反復練習，每練幾十遍到數百遍，練了右弓步再練左弓步，動作亦隨而反之。除了雙按還有雀尾式、斜飛式、摟膝拗步式等都可以根據如此練法。活步練法可以弓步後經久練就習慣成了次序。在老師讚同下由我以三個拳式為一路共編成五路單練動作，每天走也可以跟進步，以一左一右二式交替練習。老師教學時沒有招式的順序，隨意找一拳式來練，架前就以單練為熱身鍛煉。

老師說單練蓄發必須全身鬆淨下沉，動貴短，勁貴長，意貴遠，發勁必呼呼有聲，如果以鬆柔的綿勃蓄發單練，感到自然舒適不失為太極拳鍛煉內容之一。

一七、張玉先生是如何教推手的？

答：張玉老師傳授推手鍛煉的要求是很嚴格的，拳架尚未練好是不教推手的。

初練推手一定要從單推手開始，並說明推手動作就是盤圈打輪，圈中的技法是掤攦擠按，在盤圈中搭手就要有沾黏連隨，不能有頂扁丟抗。單推手有平圈、立圈、順圈、逆圈，都要左右手盤得熟練後，再教定步四正推手。先由老師帶著盤圈並說明何為順圈，何為逆圈，如何換手調圈，掤攦按擠四法在順逆圈中的排列，再有就是換腳時的進一退一，如此由老師帶著練習手調圈，掤攦按擠四法在順逆圈中的排列，再有就是換腳時的進一退一，如此由老師帶著練習。

二、三次以後就要求自找搭手天天盤圈打輪。這樣每天早晚總要盤圈兩小時左右。

經兩、三個月後盤圈動作也基本熟練，老師再教在鬆柔情況下的重推，也稱掤勁推手。鍛煉中應以輕重交替互推，再後便教在盤圈中如何用掤攦擠按化與打，必須打在圈中，化也在圈中，打化不離其圈。

最後練活步四正和大攦四隅。凡是基本推手都必須盤圈打輪，活步四正推手雙方的走圈應是一順一逆，如甲步法走順圈而手法盤逆圈，乙步法即走逆圈而手法盤順圈，這也是推手中的陰陽平衡。

以上的基本推手方法至少學和練在一年以上，才能打下牢固的基礎，在這段期間老師是不允許弟子和外人推手較量，也反對不盤圈地兩人拉拉扯扯。

待盤圈十分成熟的前提下，除了左右換圈，進一退一的換步外，還有從盤圈中將手分開的分手技巧，一般有單分手和雙分手兩種。無論換圈調手還是分手，均應符合太極拳的圓圈運動，有分便有合，有合必有分，分與合也必在盤圈中進行。即使到後階段所練的化打蓄發也應該在盤圈中進行。推手也是打環，重要的是環環相扣，方圓變幻，橫來直往。在楊氏太極推手中對盤圈打輪就是規矩，規矩就是方圓，楊氏家傳拳譜《太極正功解》有說：「太極者，圓也。無論內外上下左右，不離此圓也。太極者，方也。無論內外上下左右，不離此方也。圓之出入，方之進退，隨方就圓之往來也。方爲開展，圓爲緊湊。方圓規矩之至，其孰能出此以外哉？」練推手也要明規矩，熟規矩，丟規矩而合規矩，所以推手中的盤圈打輪尤爲重要，圈中處處是切點，落點便成方。太極拳走架與推手動作都有方有圓，路線走圓，落點成方，推手致用必在圓圈中採用引進落空的技巧，在我順人背的一瞬間順著圓中的任何一處切點，以彈性勁力將人擊出，被擊者只覺得受一股彈力而跌出，却毫無痛楚。

無論是單推手、定步四正推手、活步四正推手還是大攦四隅推手，都是運用掤攦擠按，採挒肘靠的技法盤圈。推手注重在沾黏連隨和不丟不頂的情況下，以聽、化、拿、發四字功夫為至要。四字中又以「聽」為前提，聽者非耳聞，以我之手臂與對方之手臂接觸時所感知的動靜虛實。獲得了感知就能避其攻擊而走化，定住其變換則拿之，攻擊其弱處即發放。此四字都是在感知的一瞬間而為之，機不可失，時不再來。不少太極拳大師對此窮畢生之研練仍盡無止境，其根源還在於方圓之間。

在基本形式和基本技法盤圈的基礎練習，其目的並非是兩人一搭手就要分個誰強誰弱，推手主要為了訓練手臂上的知覺能力，有了靈敏的知覺功夫就能聽化拿發隨心所欲。要比試交流也是測試雙方知覺的靈敏程度，走架中要尋找感覺，推手盤圈中也是為追求感覺，有了感覺才能上升為知覺，訓練知覺，僅懂得基本形式和基本技法尚且不足，還必須掌握沾黏連隨的基本原則。

張玉老師非常反對弟子去串別人拳場找人推手，更反對在推手中與人爭強鬥狠。在熟悉的拳友之間可以互相交流切磋，但也應點到為止，正常的友誼交流可以相互提高技藝。儘管如此

有些師兄弟還是偷偷地到處找人推手，凡聽說何處有好手就去尋找推手，凡聽說是張玉弟子人們都會敬仰三分，事後若被老師知道就難免會受到一番責備。

一八、武滙川一脈楊氏太極拳有哪些對練？

答：太極拳的推手便是主要的雙人對練內容，除了推手還有雙人單式發勁訓練。因為獨自單練發勁手上沒有阻力，雙人對練即其中一人以喂勁做靶，讓對方發勁，兩人可以相互喂勁做靶交替發勁。例如單練的按勁作為對練，便是根據上述一喂一發的形式練習。喂勁者應將雙手交叉於胸前自然站立，發勁者以雙手黏搭於對方手臂，由後坐蓄勢而隨腰弓腿發放，應將對方彈出。初練時發十次按勁能有一、二次發好已很不錯。發勁質量的好壞發勁人和喂勁人都知道，被發者很輕鬆地被擊彈而出，發勁者也很自然而省力，這就發勁成功，然後再以推手盤圈中雙方互發按勁。

就一個按勁為例通過單練蓄發，雙人對練互發互練，再在推手盤圈中互發互練，堅持不懈，就無須擔憂練不出成效，其他勁法也是如此練法。太極拳鍛煉的各項內容其實都是相互聯

繫的，從單練到對練，從推手到散手，相互之間有著承上啓下的關聯。

單式拳法的對練除了一喂一發，也有一化一打的練法，就是你打我化，我打你化，還有相互對靠的練法，兩人左右穿插先練肩與肩對靠，肩靠有前肩、正肩、後肩之分，然後再練胯與胯對靠。

對練的另一種形式就是將單一拳式或幾個拳式組合，根據一攻一防，一化一打的方法順序編排成套路，供雙人對練。根據平時常練的有單式套絡對練，是將拳架一招一式的攻防要求，分別供甲乙兩人反復練習。例如左摟膝拗步的對練方法，即甲弓左脚以右掌向乙胸前按擊，乙後坐並用左掌搭上甲來擊之手，乙弓左脚以左掌向左攦開甲右手，同時以右掌向甲胸前按擊，甲後坐並用左掌搭上乙來擊之手，如此反復往返對練。

再如用雙手以右弓步按擊的對練方法，甲弓右脚並用雙掌向乙胸前按擊，乙後坐並以雙手搭上甲雙手，乙弓右脚同時雙手向左右攦開甲雙手，即以雙掌向甲胸前按擊，甲即後坐並以雙手搭上乙之雙手，如此反復往返對練。

除此以外也可將幾個拳式動作組合而成爲對練項目，可以有二、三個動作組合，也可以

三、五個動作組合成一組多式套路供雙人對練。由師傳的三手對練即是由三個單式動作組成，甲乙二人以一攻一守，一進一退，來回往復對練。

五手對練據說是仿五行連環改編而成，

以上全是以徒手的對練，另外還有雙人劍法對練，太極推手爲黏手，劍法對練又稱黏劍。

黏劍與推手相似，注重於沾黏連隨和不丟不頂，捨己從人，黏劍就等於是推手，因爲劍應是手臂的延長部分。

黏劍的方法一種是以套路中的某一劍招，抽出供甲乙二人一攻一防，一進一退的對練，如白猿獻果、左右攔掃、迎風撣塵等的單一招式，供甲乙二人一攻一防，一進一退的對練。

另一種黏劍的形式是沒有事先設定劍招，完全依靠雙方的大膽機智，並在臨場隨意發揮，你進我退，我攻你守，運用步法身法的輕巧靈敏雙方相互周旋。

其他還有槍桿的對練，曾聽先師講過太極黏連槍，二人一進一退地對練，第一槍進一步刺心，第二槍進一步刺膀，第三槍進一步刺喉，還有退一步採一槍，捌一槍，撩一槍等。因在繁華的大都市長器械隨帶不便，即使當年曾學過的十三槍套路，學了不練等於沒學。

一九、武匯川一脈的散手訓練內容與打法有哪些？

答：太極拳散手訓練可分兩類內容：

一類是散手對練，可以將某些拳式有序地組合成套路，供兩人對練。

另一類是散手散打，所謂散打顧名思義是沒有套路，是隨機應變，隨心所欲的臨場發揮，太極散打是太極拳鍛煉的最終目標。

活步推手和大攦以及單練和對練都是爲散手打基礎。對練是散打訓練的前提條件，以十三勢拳法動作彙編成散手對練套路，爲補推手中活步大攦的不足。民國二十五年間由黃文叔記載的散手對練動作有六十四式，民國三十二年間有陳炎林所著《太極散手對打》動作爲八十八式。

太極拳的散手對練與其他拳派的對練練法不同，須講究沾黏連隨不頂不丟，捨己從人，連綿不斷，並以內勁化發，無論一招一式均有化有發，如同推手大攦。散手對練與拳架鍛煉一樣，可以拆招練招，先從一、二招練起，再增至三、四招，逐漸遞增，也可自行將若干拳式動作組合，編成散手對練的套路來鍛煉。

太極散打一般老師不可能在公開場合教練，也許有些太極拳大師連自己也不懂，所以許多練拳者根本不知道太極拳還有散打的訓練內容。散手散打的訓練更注重於手眼身法步五大項的靈變運用：

手者，即掌拳腕肘出擊點的靈變，

眼者，即左顧右盼或上或下眼神的靈動，

身者，即肩背腰胯左旋右轉之變化，

法者，即拳術中一招一式的打鬥之技巧，

步者，至關重要也，穩健在步，快捷在步，用著得勢在步，巧打笨撞亦在步。

散打中所運用的是三分手法七分步法，並講究閃進顧打，閃即為進，顧即為打，一舉一動都須有步法身法的相隨，俗稱：「手到腳不到，打上不得妙，手到腳亦到，打人如薅草」。太極拳能練到散手散打，就能與各派拳術不分彼此，並能融會貫通，才稱天下武術是一家。

武匯川師爺練功在六個沙袋之中穿插遊打，所練的是手眼身法步的綜合。講究腳起有地，動轉有位，或黏或遊，或連或隨，閃展騰挪，肘打肩靠，便是散打練習的訓練內容。後來在遭

車禍之前，某資本家曾幾次召集多名打手對其圍攻，而均被打得落敗而逃，靠的也是太極拳的散打技藝。恩師張玉既是武匯川的愛徒，豈有不傳授其散手散打的技藝。由於長期受階級鬥爭和意識形態的影響，不敢練也不敢教，即使是自己的愛徒，也不敢公開教練太極拳散手對練和散打。有時在老師家裏閒聊中偶而說起，在探望田作霖前輩見精神好時，就走走散手消遣，趁老師有興趣便要求在天井場地展示一下，順便就學了一點皮毛。散打主要在於步法帶身法，基本步法便稱菱形步，再在基本步法基礎上生出較多變化，此步法與天龍八部中段譽所練的凌波微步有相似之處，轉換快速而輕靈圓活。曾與張玉老師試手遊走，只在搭手的一瞬間，不知不覺地身上臉上已經挨了多處擊打，就此也領略了散打的滋味。

二十、如何挑選「太極桿」的材質？

答：楊氏太極拳的功力訓練，除了招式的單練蓄發，還有抖大桿的內容。在武術的器械鍛煉中沒有大桿，這也是楊氏太極門中獨創的一項鍛煉方式。

選擇大桿的材質，必須採用白蠟樹桿所製，也稱白蠟桿。唯這種桿木其性能柔韌並富有彈

性，適合太極彈性勁力的發放。太極桿是根據大槍和長矛變化而來，少林所練的棍其長度只是

齊眉，還不足一個人的身高，而太極大桿的長度應爲人體身高的兩倍，最長的可達一丈八。目

前練拳的大多是業餘愛好者，不需要按專業拳家的高要求，選擇太極大桿的長度一般在三米以

上即可，也可根據練者的身高而定。桿身結節宜少，以垂直爲佳。前梢端稱桿頭，其稍細些大

約爲直徑三、四厘米，後根端稱桿尾，較粗些大約爲直徑五厘米左右。材質較好的白蠟桿經久

練後會變得光澤而呈棕黃色，練後的存放擱置應注意保持其垂直度，最好平放在地或垂直懸吊

爲妥，不能斜向擱置於墙角，否則容易變彎。

二、太極大桿在太極拳體系有何作用？

答：楊氏太極拳的功力訓練，都有抖大桿的內容。太極拳內勁的發放要求勁力通透，所謂

抖桿就要將內勁通透到大桿的梢端，由脚而腿而腰總須完整一氣。勁由脊發，從脊椎到兩膊通

過手掌將內勁貫注大桿尾端到大桿梢端，使大桿梢端抖動。是以意行氣，以氣運身以身達桿，

即心與意合，意與氣合，氣與力合，脚與身合，身與手合，手與桿合，全身內外上下與桿成爲

一個整體，是以身運桿。

大桿必須採用白蠟樹桿所制，唯這種桿其性能柔韌並富有彈性，太極大桿的長度一般在三米二到三米五，也可根據練者的身高而定，為身高的兩倍。桿身的結節宜少以垂直為佳，桿梢端較細些大約為直徑三厘米，桿尾端較粗些大約為直徑五厘米。白蠟桿的擺放為保持其垂直度，應平放在地為妥，不能斜向擱置於牆角，否則容易變彎。大桿的鍛煉是由大槍演變而來，楊氏太極拳歷代傳人都很重視抖大桿，通過抖大桿的訓練能提高內勁的質量。抖大桿靠的是人體的彈性，有彈就有抖，太極拳的屈伸開合即是對人體的彈性鍛煉，彈性越強，體質越好，人體功力也越大，抖大桿也就是人體的彈性鍛煉。

二三、武匯川一脈有哪些楊氏太極大桿的練習內容與練習方法？

答：太極大桿的鍛煉內容，分為單練和對練兩種。一般鍛煉只是一扎一壓，扎是放，勁力由尾端到梢端，壓是收，勁力由梢端到尾端。

具體練法兩腳一前一後，後坐下蹲為內勁收壓，一手握住大桿尾端，另一手壓住桿身，兩

手分開相距約八十厘米，手心均向下。以弓步向前爲內勁放扎，一手握住大桿尾端，另一手托在握

桿手之下，兩手相合手心均向上。如此以內勁的一收一放，大桿的一扎一壓，兩手的一開一合，扎

出時兩手外旋向前，收回時兩手內旋向後。鍛煉時可以左右手腳替換，此爲定步單練，同樣還可以

走活步練法，收壓時後腳向前進步，也可在扎出時後腳跟進，熟練後就可隨意變化。

張玉老師教抖桿大多在家中，初學以扎和壓練起，並另備長度二米以上的白鐵管與白蠟

桿同時配合練習。每練總要左右交替扎上三、五十次。爲配合推手中的各種發勁方向，又增加

一崩一劈和一挑一掃，共成了七字訣，即劈、崩、扎、架、挑、掃、壓。

扎勁是向前適合用於按擠等法；壓勁是向後斜下適用於採捋等法；架勁向上適用於上掤上

提等法；劈與掃勁向前向橫適用於攦捌及直來橫去等法；崩與挑勁向後向上適用於掤採提引等

法。

大桿的雙人對練相同於大槍的對練，黏槍也可作爲大桿的練法，上述單練之法同樣可供雙

人對練，單式對練也可以分定步對桿和活步對桿。

二三、楊氏太極劍的劍法有哪些？

答：拳有拳法，劍有劍法，太極劍的劍法有劈、崩、點、刺、抽、帶、提、撩、攪、壓、擊、截、刮，爲劍法十三字，故亦稱太極十三劍。楊氏太極劍的歌訣：「劍法從來不易傳，直來直去是幽玄，若仍欺我如刀割，笑煞三豐老劍仙」。

劈，劈劍的力點應貫注在劍身前段的劍刃，一般是由上向下砍爲下劈，分別有前劈、後劈、下劈斜劈等劈法。例如太極劍招式中的流星趕月、天馬飛跑等。

崩，崩劍的力點立在劍端，一般是由下向上運用腕節之力上挑，劍尖向上並保持劍身垂直。崩法分爲前崩、後崩、側崩等。例如太極劍招式中的白虎攪尾、大魁星和順水推舟定式前的過渡動作的崩劍。

點，點劍的力度應貫注在劍端，一般是由上向下運用手腕關節之力，隨同腰胯鬆沉以劍端點擊，分前下點、後下點、側下點。例如太極劍招式中在完成三環套月交劍，之後的併步前點劍，左旋風後轉小魁星時的過渡動作，併步側點劍。

刺，刺的力點貫注在劍尖，一般是由內向外或由後向前，運用腰鬆腿弓臂伸協調一致的合

力，將劍平行刺出。可分爲前刺、後刺、上刺、下刺等劍式，例如太極劍招式的燕子入窩、黃

峰入洞、靈貓捕鼠、風卷荷葉等。

抽，抽劍是由劍柄帶領劍身，力點由劍柄到劍身，如同從劍銷中將劍抽出，一般由後向前

或由左向右，也有自上至下等各式抽法。例如太極劍招式中的懷中抱月和犀牛望月。

帶，帶劍的力度貫注在劍身中段，帶也包含有攔與抽的意思，力度應放在劍身中段，起到

攔擊和抽擋的作用。例如太極劍招式中的左右攔掃，撥草尋蛇，獅子搖頭等式。

刮，刮劍的力度在劍身中段，一般是以劍身由右向左或由下向上，並由轉腰領劍橫向刮帶

以化解刺來之劍。例如太極劍招式中的勒馬式，迎風揮塵等式。

提，提劍也包含有掛劍和架劍，其力點應放在劍身，是由下向上，分爲前提與後提，上架

或斜掛。例如太極劍招式中的提劍起勢，大魁星的獨立架劍與小魁星的掛劍轉身等。

擊，擊劍有向前出擊的意思，力點應貫注於劍身前端，一般是從左下向前上揮擊，並以腰

腿與劍協調一致。例如太極劍招式中的右旋風，大鵬單展翅及鳳凰雙展翅等。

截，截劍的力點應在劍身前端，一般是由下而上或由上而下，運用腕力以前端劍刃截擊對

方持劍之手腕。例如太極劍招中的小魁星和等魚式。

撩，撩劍的力點貫注在劍身前端，一般是由下向上撩起，分前撩與後撩，以腰帶動手腳劍的一致動作。例如太極劍招式中的燕子抄水，海底撈月等式。

攪，攪劍的力點貫注於劍端，以手腕之力將劍端攪動，分順時針攪和逆時針攪，也有上下攪動之勢，一般用於劍勢招式的過渡動作。

壓，壓劍的力度在劍身，一般是由上向下爲壓，用劍身壓住對方刺來之劍，使用時必須以腰跨下沉。例如太極劍招式中的右落花式，以及玉女穿梭前後過渡動作的壓劍。

二四、如何練習楊氏太極劍？

答：楊氏太極劍是在拳架基礎上的延伸和發展，是一種具有技擊作用和健身價值的器械套路。

練劍和練拳一樣要求鬆柔自然，路線走圓弧，動作以腰爲主宰，柔中寓剛，快慢相間，凡是練拳的一切要求和要領同樣適應於練劍。但練劍與練拳亦有不同之處，練拳強調鬆、柔、圓、慢、勻、穩，而練劍講究輕、靈、敏、捷、鬆、快，拳要有拳勢，劍要有劍勢。劍是手

臂的延長段，劍與身要二者合一，以心行氣，以氣運身，以身運劍，持劍之手是劍與手的連接

之處，等於是新增的關節部位，全身節節鬆開，又須節節貫串。持劍之手以大指、食指、中指

爲主，小指、無名指爲配合，手要活，手心要空，必須掌握鬆空靈活。持劍手型隨著招式的

變化而轉換，故不能一把抓死。另一手爲劍指，以食中二指伸展合攏，用姆指壓住無名指與小

指，應配合劍勢的曲伸開合。劍身分雙面和雙刃，持劍之手的姆指虎口一側爲上刃，小指一側

爲下刃，手心同向劍面爲正，手背同向劍面爲背。使劍時以面爲上下，以刃爲左右稱平劍，以

刃爲上下，以面爲左右稱立劍。就因爲劍是雙刃，在提劍起勢和持劍歸原時要注意，帶劍刃一

側不能貼靠手臂或肩膀，在練劍運劍時應注意劍不過頭，指劍刃不能頭頂過。

楊氏太極劍套路共包括五十四個招式　劍招名稱及排列順序：提劍起勢、三環套月、大魁星、

燕子抄水、左右攔掃、小魁星、燕子入巢、虎抱頭、靈貓撲鼠、蜻蜓點水、黃蜂入洞、左旋風、小

魁星、右旋風、等魚式、撥草尋蛇、懷中抱月、宿鳥投林、烏龍擺尾、風捲荷葉、獅子搖頭、虎抱

頭、野馬跳澗、勒馬式、指南針、迎風揮塵、順水推舟、流星趕月、天馬飛跑、挑簾式、車輪劍、

燕子銜泥、大鵬單展翅、海底撈月、懷中抱月、夜叉探海、犀牛望月、射雁式、青龍探爪、鳳凰雙

展翅、左右跨攔、射雁式、白猿獻果、左右落花、玉女穿梭、白虎攬尾、虎抱頭、鯉魚跳龍門、烏龍絞柱、仙人指路、懷中抱月、風掃梅花、指南針、持劍歸原。上述劍招名稱及排列順序與陳微明所傳基本相符，可能與其他支脈有所差異，這是先後傳授的關係，對劍術鍛煉並無所礙。

全套太極劍招演練完畢一般在四分種左右，對於初學者來說，要做到劍法準確可以稍慢些，但要求動作協調，呼吸自然，身到步到手到劍到動作協調一致。學練太極劍招式與學練拳架招式相同，也應從一招一式練起，不能貪多求快，特別是初學者，更要將一招一式承上啓下動作搞清楚，往復轉換路線要明白，處處呈圓線，處處有直線，柔中寓剛，快慢相間。劍和拳一樣，學會容易練好難，就如一招一式提劍起勢式，看似簡單學時難，也得反復練上個幾十次，甚至數百次，要達到手到步到，動作完全協調一致很不容易，所以必須是拆招練招的單式教練。例如三環套月的招式，應是前進三步為三環，學練時應分環分步地教練，單式練習就可三環連續反復地練，也可作為每天鍛煉劍套前的單練。

隨著對劍套的深入學練，每天對一招一式的反復單練是不可缺少的內容，例如大魁星的前點劍，後崩劍，到獨立架劍，如燕子抄水的右側平點劍，以劍端向前下往前上抄撩、如左右攔

掃的運劍，上下相互一開一合的配合等招式都可作反復單練。如果每天能學一招，整套劍招學會需要兩個月左右，但只能是會，離熟和精還有很大距離，爲求熟求精，也必須堅持每天單式訓練。在劍招單練中不僅鍛煉全身動作協調，還應明白一招一式的技擊用意。用意不用力是太極拳鍛煉的普遍要求，意是太極拳的靈魂，拳有拳意，劍有劍意，有意才會練出劍勢的韵味，並爲以後雙人對劍打下基礎。

二五、如何練習楊氏太極刀？

答：楊氏太極刀也是太極拳基礎上的延伸和發展，練刀也與練拳練劍的要求和要領一樣，有相同之處，也有不同之處。

練拳要有氣勢，練劍要有劍勢，練刀要有刀風。拳要連綿不斷，運勁如抽絲，劍講究輕靈柔順運劍不能過頭，而刀講究剛毅勇猛就有纏頭過腦的特色，練刀也須以心行氣，以氣運身，以身使刀，要求身、手、脚、刀一動俱動，一到俱到。

「纏頭」與「裹腦」是運刀的一個招式兩個方面，並有左纏和右纏之分，也稱順纏和逆

纏。

左纏即逆纏持刀之手向左上高過於頭，刀尖斜向左下隨手臂外旋，由左肩外側使刀背緊貼於背脊從身後纏繞到右肩，右纏即順纏持刀之手從右肩舉高於頭，刀尖斜向右下隨手臂內旋，由右肩外側使刀背緊貼於脊從身後纏繞到左肩。

纏頭裹腦也是刀法的基本功之一，左纏右纏平時要反復多練，方能得心應手舒展自然。

楊氏太極十三刀原有歌訣而無一招一式的動作名稱，老師是按一招一式動作傳授。但一句歌訣中包括著有幾個招式，爲了學練時方便和容易記住，後人就根據一招一式的動作做了命名。

十三刀動作名稱爲：1、上步七星，2、退步跨虎，3、弓步交刀，4、展刀式，5、繞刀分掌，6、順勢推刀，7、進步上撩，8、順勢推刀，9、背刀下勢，10、獨立上穿，11、弓步推掌，12、架刀斜劈，13、順勢推刀，14、轉身藏刀，15、架刀斜劈，16、順勢推刀，17、轉身藏刀，18、攔腰刀，19、開合平扎，20、虛步亮掌，21、纏繞斜劈，22、轉身藏刀，23、打虎勢，24、右蹬腳，25、展刀式，26、攔腰刀，27、開合平扎，28、翻身藏刀，29、攔腰刀，30、烏龍絞柱，31、弓步前撩，32、虛步亮掌，33、纏繞斜劈，34、轉身交刀，35、上步七星，36、退步跨虎（收勢）。

太極拳修習問答 附珍影集——楊氏武匯川一脈傳承

起勢的預備式和收勢未計，共三十六式，其他支脈可能也會根據歌訣與招式編列名稱，不僅名稱會各不相同，刀法動作在再傳過程中會有所變動，故鍛煉方法也會出現不同。

太極十三刀套路三十六個招式全部演練完畢只需二、三分種，但要練熟練好也不容易，必須與練拳練劍一樣，一招一式地勤練和苦練。老師在做示範動作時，要細心觀察刀手腳的動作路線和方向，須知道一招一式刀法的用意。刀譜中的七星跨虎只是套路的起手式和收勢式，這與拳架套路中的用意有所不同。武匯川所傳注重於技擊，在套路鍛煉中始終是右手持刀，沒有在中間將刀交給左手而右手拍腳之舉，增強了鍛煉中的技擊性，而削弱了演練中的觀賞性。

雖然整套刀法的演練僅二、三分鐘的時間，俗語說「臺上一分鐘，臺下十年功」，要練熟練好一套刀至少也得有一年半載的勤學苦練，任何技藝都是學會容易練好難。太極刀的學練也須拆招練招，進行一招一式的單練，不要急於求成，學會一招鞏固一招，所謂拳不離手，訣不離口。要學會一套刀架並不容易，其中除了自己所付出的辛勞，還有老師的一番苦心，有些人是三天打魚兩天曬網，有些人是只學而不練，結果是耗時費神等於沒學，既對不起自己也辜負了老師。

二六、楊氏太極刀的刀法有哪些？

答：太極刀法爲十三字，即劈、砍、剁、截、扎、刺、撩、推、攔、纏、劃、架、刮，稱爲太極十三刀。

有歌訣：七星跨虎交刀勢，騰挪閃展意氣揚，左顧右盼兩分張，白鶴晾翅五行掌，風捲荷花葉裏藏，玉女穿梭八方式，三星開合自主張，兩起腳來打虎勢，披身斜掛鴛鴦腳，順水推舟鞭作篙，下勢三合自由招，左右分水龍門跳，卞和携石鳳還巢，吾師留下四方讚，口傳心授不能忘，砍剁劃（劃）截豁（刮）撩腕剁。共十六句，其中包含了三十六個招式。

從刀法的含義說，劈、砍、剁的含義相近，劈，是由上向前下劈，如劈柴，砍，是從右上向左，有前劈、斜劈、平劈、後劈，勁力貫注於刀刃前段，例如招式中的架刀斜劈、攔腰刀。

截，是截住的意思，由上向下或爲向斜下抽壓，勁力貫注在刀刃中段，有下截、斜截，例如招式中的展刀式、轉身藏刀。

扎與刺的含義相近，是用刀尖向外直刺，或稱扎和刺，故其勁力應貫注到刀尖，有前刺、

向下砍，如砍樹。剁，是由前向後下剁，如剁枝。都可統稱爲劈。是以刀刃由上而下或由右

横刺、後刺，例如招式中的展刀式，開合平扎。

撩，是以刀刃一側由下向上為前撩，由前下向後上為後撩，勁力應貫注在刀刃前段，例如招式中的進步上撩、弓步前撩。

推，是以持刀之手作內旋由左弧形向前，左手掌虎口扶於刀背以刀刃向前推，勁力貫注於刀刃中段，例如招式中的順勢推刀。

攔，攔擊對方之來刀，有左攔和右攔，勁力貫注於刀刃中段。攔刀用於推刀或劈刀之前，如用在推刀之前則為右攔，隨即向左弧形往前推擊，如用於斜劈前則為左攔，隨即向右弧形往前劈擊。

纏，用刀背或刀面黏住來刀隨勢往復纏繞，封住對方進攻之勢，就如推手中的黏手和對劍中的黏劍，纏與繞含義相同，例如繞刀分掌、纏繞斜劈等。

劃，是用刀尖劃過，可由上而下，由下而上，也可向斜，在纏化後的順勢進擊，勁力貫注於刀尖，劃是以刀尖自身上劃過，劃與劈、撩用法相似。

架，用刀刃或刀背向上架住對方來擊之刀，勁力貫注在刀身中段，架為化解之招與攔擋有相近含義，架與攔的含義近似，都是用於化解進攻。

刮，以刀身垂直，刀尖向上由右向左橫刮對方進擊之器，勁力貫注於刀身中段，也屬化解之招。

楊氏太極拳的歷代傳人對刀法的用詞會有不同，是由於各人在劍法使用中的理解有大同而小異，但在實際應用的方法應是一致的。

刀法和劍法在練法上既有共同之處，也有不同之處，劍為雙刃，劍鋒不能過頭，刀有背有刃，刀可以纏頭過腦，劍走輕靈，刀顯沉穩。有些刀法與劍法都是相通的，如劈、刺、撩、架、截、刮等，無論是刀法還是劍法，均應全身內外與刀劍合為一體，一動俱動，一到俱到，以心行氣，以氣運身，以身使器。

二七、武匯川一脈楊氏太極刀套路為何有兩路？

答：當初隨師學練太極刀時只知道有太極十三刀，只知道有七字歌訣共十六句，還沒有一招一式的動作名稱，待熟練後就根據一招一式編列了動作名稱由老師認可。

後來見到有師兄所演練的另一套太極刀，動作較為繁複，當時稱為發展刀。其中好多動作

仍是十三刀的招式，其中也增添了一些稍有難度的招式，如朝天一柱香、大馬翻身等招式。太

極十三刀的招式動作較爲簡單，既稱發展刀必然是在原有基礎上的延伸。十三刀是基礎，所以

先在練熟練好十三刀的前提下，先師便主動地傳授了發展刀。據說發展刀還是從武匯川時已存

在，並非是後期增編，我認爲這兩套刀應屬於同一類型，同一風格，稱發展刀似乎有類別之

嫌，便征得張玉老師同意後改稱爲太極刀二路，原十三刀便成了太極刀一路。

楊氏所傳支脈大多只有一套十三刀的刀招套路，武匯川所傳爲何有兩路刀套。同是楊氏所

傳的刀法套路，而各個支脈的鍛煉形式和招式名稱差異較大，這問題我也經常在尋思。前些時

看到武貴卿弟子沈行佐先生所練之太極刀，却與張玉老師所傳的十三刀套路一模一樣。不僅是

刀法，就是拳架和推手的風格也完全相同。因爲都是武匯川所傳，說明我們的上一代都沒有自

行更改。還曾看到李雅軒的再傳弟子劉文波所演練的太極刀，也與武匯川所傳的發展刀十分相

似，而武與李又都是楊澄甫的入室弟子，說明武匯川和李雅軒也是繼承楊氏所傳，並無較大變

動。楊氏太極拳自楊露禪到楊澄甫經過祖孫三代人，歷經一百多年從創始到改編，其鍛煉內容

和形式方法都不斷在改變，即便在楊澄甫傳授的過程中前後的變化也很大。莫說是刀法刀套，

就是拳架套路前後相差也較大，一般來說前期傳授較偏重於技擊，後期傳授較偏重於體鍛，這也是時代所趨。

太極刀二路的招式名稱原也無明確標列，在對整套刀招熟悉掌握之後，便根據一路刀招名稱，結合了張玉老師傳授時的名稱，一招一式都列出了刀式的名稱，能方便於輔教和練習。

太極二路刀招名稱如下：上步七星，2、退步跨虎，3、弓步交刀，4、展刀式，5、弓步平劈，6、上步平掃，7、進步前撩，8、弓步上撩，9、順勢推刀，10、背刀下勢，11、宿鳥投林，12、弓步推掌，13、架刀斜劈，14、上步推刀，15、轉身藏刀，16、架刀斜劈，17、上步推刀，18、轉身藏刀，19、迎風衝刺，20、虛步亮掌，21、弓步前劈，22、轉身藏刀，23、弓步插刀，24、右蹬腳，25、打虎勢，26、迎風衝刺，27、朝天一枝香，28、翻身藏刀，29、撲步下劈，30、弓步前撩，31、蹲身下截，32、併步前指，33、左纏右繞，34側身下壓，35、大馬翻身，36、宿鳥投林，37、蹲身斜截，38、上步前劈，39、獨立上穿，40、翻身藏刀，41、提膝前刺，42、烏龍絞柱，43、弓步前撩，44、虛步亮掌，45、纏頭斜劈，46、纏轉交

刀，47、上步七星，48、退步跨虎（收勢）。

二路刀套共四十八個招式，相比一路刀套多了四分之一的招式，而各支脈對刀套的招式名稱區別甚大，有些相似的動作却稱呼不一，如獨立上穿也稱宿鳥投林，架刀斜劈也稱玉女穿梭等。也許楊氏所傳刀套原本只有歌訣而無每一招式名稱，目前所有的許多招式名稱，大多是楊澄甫後之傳人各自所編，故而對刀招名稱的差別比之拳套和劍套更大。

二八、武匯川一脈太極刀有對練嗎？

答：楊氏太極拳的鍛煉內容中的雙人對練，除了拳式動作的徒手對練，有雙人推手，雙人黏劍，雙人滑桿等，而未聞有刀的對練方法。

武匯川所傳之太極刀，也未曾聽說有雙人對練的套路。先師傳授太極刀時，只說明一招一式刀法的技擊含義，對方如何進攻，自己又如何在化解中進行反擊，從未談起專供雙人對練的刀招內容。平時除了對一招一式刀招進行單練外，也可以將單一招式進行一攻一守，一進一退的兩人對練，這並不作爲雙人對練的規定內容。對於刀套中的一招一式，其中都包含了攻與防

的含義，老師在初教時就做過兩人對練的示範動作。這些示範動作就當成了刀招單式對練的模式，例如架刀斜劈這一招，甲進步用刀向乙胸前劈來，乙便退步用刀背由下向上架起來刀爲先化，繼由乙進步從右上向對方胸前劈去，甲便退步用刀背由下向上架起來刀爲先化，如此你來我往反復練習。再如順勢推刀的招式，也可以作雙人一進一退的對練。除此以外也可以如雙人活步黏劍的方式變爲黏刀的練法，能鍛煉身法步法的靈活。

據說有些楊氏支脈傳人，有自編刀法的雙人對練套路，有以三、四個刀招組合成雙人對練的小套路，也有以較多招式合編成雙人對練套路的，其招式的排列順序和鍛煉風格也各不相同。

太極拳器械的雙人對練，也是增強競技功能的有力措施，能有創造性的發展當然是好事，但必須符合楊氏拳法的風格，儘量力求統一。

目前楊式太極拳，無論拳、劍、刀、桿還是推手，各支脈的鍛煉形式雖各不統一，但主要特點和風格還是相近，太極拳在挖掘和繼承的前提下，也需要有所發展和提高。

叁、拳理探幽

一、武匯川留下哪些拳法理論？有哪些拳譜、劍譜、刀譜？

答：當年由上海匯川太極拳社出版，由武匯川親自校閱的《太極拳譜》影印本，現在上海圖書館作爲藏書。

其內容都屬楊氏太極拳理法的一部分，拳法理論方面有：《太極拳論》、《十三勢歌訣》、《十三勢行功心解》、楊健侯（鏡湖）老先生之宗岳先師《太極拳論》、《十三勢行功心解》、楊健侯（鏡湖）老先生之語、《打手歌》等。拳譜、劍譜、刀譜方面有：大攬、太極拳式、太極長拳式、太極寶劍式、太極刀式、太極黏連槍等。

武匯川只是認真負責地傳授楊氏太極拳各項鍛煉內容，參加各種武術競賽表演活動之外，並無自己獨特的拳法和理論創作。他主張太極拳是武術，凡是武術就必須以技擊爲主，功夫需要通過勤學苦練才能獲得，他最輕視不練功夫而空談理論之人。所以他特別重視功力訓練和實戰技藝，尤其對他的弟子要求更嚴格，除了徒手的蓄發單練，在抖大桿前必先練扎鐵槍，抛石

鎖等臂力訓練。曾聽張玉老師回憶扎鐵槍事，當時顧留馨老師因臂力較差，五十多斤重的鐵槍扎出時總是槍頭跌落，常遭到武匯川責罵。雖然武匯川的教拳生涯不算長，而留下的形象儼然是一位追求武功卓越的嚴師。

據我所知，從武匯川到張玉由於他們都從小開始習武，所重視的就是勤學和苦練，雖在楊氏太極拳鍛煉過程中也接受了一些理論知識，總認為空談理論沒有用，要出功夫關鍵在於練。

他們兩代人都將畢生的精力放在練拳和教拳，便失去了讀書的機會，對理論研究和文字表達較欠缺，也不會在傳授中添枝加葉地自由發揮，更沒能留下一些文字記載，深為遺憾！所能留下的就是「勤學苦練」四個字。張玉老師傳授的各項鍛煉內容都是武匯川師爺傳授的，而武匯川傳授的各項鍛煉內容都是楊家原始的，武匯川沒有任何改變，張玉及武貴卿一輩也沒有更改。

目前很多人所練的楊式太極拳已失去了武術的原味，成了太極體操，反過來就不認識原有的太極拳了。當年楊澄甫宗師教拳的前期偏重於武功技擊，到後期因大多屬門人或學生，就逐漸偏重於健體養生。拳架招式也越趨向於簡易，形成了當今各支脈拳架差異，例如八十五式有人說是定型架，其實是後期的簡易架。

二、如何看待楊氏太極拳各門師承中拳架及器械的差異？

答：若說太極拳架及器械各人動作的差異，不僅是楊氏拳架動作各人有異，其他拳派的拳架動作各人也各有差異，即便是同一師承的師兄弟其拳架動作也有不同，這是很正常的現象。

因為每個人的身體素質和性格特徵各不相同，對拳架熟練和理法瞭解的程度不同，各人的拳架動作自然產生了差異。初學時完全是模仿老師的拳架動作，依樣畫葫蘆，從外形來講只屬於形似，拳架的原形是屬於老師的而不是自己的。待拳架熟練之後各人必然會滲透進自我意識，練拳中能注入了自己的性格特徵，拳架動作的拳勢就有了自己的風格和特色，這就進入太極拳的神似，有了自己的形與神才完完全全成了自己的拳架。所謂：「面異斯為人，心異斯為文」。

世上沒有相同的人臉，也沒有相同的心靈，同樣也沒有一模一樣的太極拳勢和拳架。至於同樣是楊氏拳架為什麼差異如此突出，原因之一，自楊露禪開始傳到楊班侯、楊健侯，再傳到楊少侯、楊澄甫，通過祖孫三代不斷改編所形成的拳架，在改編過程中前後產生差異是必然的，所以就楊氏三代人的拳架也各不相同。再說現代楊氏拳架的習練者中有繼承楊班侯的，有繼承楊健侯的，有繼承楊少侯的，有繼承楊澄甫的，自然所練拳架均有所不同。原因之二，楊

澄甫前期傳授的拳架較為精細繁複，招式與招式之間都有承接的過渡動作，技擊含義也較為濃重，其傳承人都是叩頭拜師的正宗入室弟子。後期南下到上海後所教授的拳架已有了簡化，去掉了精細繁複的部分，直接由前一個招式轉換到後一個招式，偏重於養生含義，其傳承人大多是門人和學生。所以同樣師從楊澄甫所學，不但門內和門外有別，專業和業餘有差異，學拳時期的先後也有不同。原因之三，所有傳承人在再傳過程中，有對原拳架動作的逐漸異變，有的還按照自己的理解刻意地對某些動作的修改，幾經再傳之後對拳架的差異越來越大，有些甚至已失去了楊氏拳架的原有風貌。

由於太極拳的發展和普及，加上不同的傳承途徑，外形動作的差異純屬正常，重要的是在內不在外，具有自我的神形。楊氏太極拳歷代傳人的拳勢拳架都各不相同，連發勁的形態和表現也各不一樣，却都得自於楊門的真傳。

三、簡述楊氏太極拳八法精要？

答：太極拳八法即：掤、攦、擠、按、採、挒、肘、靠，稱爲八大手法，是屬於武術打鬥的技擊方法，也稱技法或技巧。技法不等於內勁，技法與內勁屬於兩種概念，內勁是功力，技法可以變化萬千，而內勁只須一貫，在應用時兩者必須合一。有了內勁貫注的技法，稱爲勁法。

（一）掤，是手臂向上或向外所用之勁力，稱爲掤勁。掤勁在太極拳法中極爲重要，稱爲太極拳的基本勁。掤勁的質量是軟綿綿又沉甸甸，如棉裹鐵那樣外柔而內剛，走架時從起勢到收勢自始至終都應保持有掤勁，所謂「運勁如抽絲」，輕柔而連綿不斷。

推手盤圈也如此，無論是前弓後坐，還是左旋右轉，或黏或隨，或輕或重，掤勁都不可丢失。推手時如光講鬆軟而無掤勁，一搭手就很容易被壓扁，無法與之抗衡，出手具有掤勁對手就難以攻入，此爲防守之法。

掤勁是與對方手臂相互沾連而不是頂抗，應保持手臂的圓滿而不能有丢失或縮扁，掤勁應隨著對手之勁力而動，並掌握彼進我退，彼退我進的原則。

（二）攦，是手臂向左右旁側橫向所用之勁力，稱爲攦勁。攦勁在推手中也很重要，攦勁可以與掤勁配合使用，推手時應掤中帶攦，攦中帶掤。在前掤時如掤勁遇到頂撞或阻力時，即一手沾搭其腕部，一手黏住其手臂肘部，以輕柔的攦勁向左右兩側牽引之。

使用攦勁一定要順人之勢，在對方向前的勁力上略加以小力，並輕輕地往斜向引動，使其勁力的方向偏離而失去重心。

（三）擠，是兩手臂有向外往前的擠壓之意，稱爲擠勁。在推手中以手黏住對方使其失去運化能力，然後將其向前推擲而出。擠是由後向前用擠壓之力，以排擠對方使其失去平衡而彈離出原來位置。

擠法雖似用在手臂，而發力源頭在於腰腿，運用鬆沉之勁通透於對方體內直達到腳根，才能將人如球撞壁反擊彈出。

（四）按，是以手掌向下或向前運用的勁力，稱爲按勁。向下按一般用以化解，向前按一般用於進擊，用在一手爲單按，使用兩手爲雙按。推手時若要化解對方的進擊，手掌便黏住對方手臂向下用按勁，以抑制對方的進攻之勢，並含有向後或左右牽引的趨向，使其失去重心

而脚跟離地。對方經失勢而欲退却時，便運用全身向前弓腿，手掌隨之向前用按勁順勢將其擊出。

（五）採，是以手掌虎口輕抓對方之手腕，一鬆一緊或一提一落，一順一逆猶如採花摘葉的勁力，稱爲採勁。採勁在太極拳法中爲一種有效的制敵方法。採勁可與掤勁或攦勁配合使用，若對手向己進擊，即先將其來手向斜下攦開或向斜上掤開之時，速以手臂內旋變爲採勁上托或下沉，必使對方脚跟浮起。

（六）挒，是爲轉移對手的勁力，運用螺旋交叉方法，使其受到相反之勁力而成背勢，即可反制於人，稱爲挒勁。使用挒勁必先順應對方勁力的走向，順應對方之勁爲從人，然後再以弧形改變其運行方向，改變走向應由己，並儘量使其手臂伸展，另一手黏沾對手中節以相反方向用勁。

（七）肘，是以手臂中節彎曲處運用腰腿勁力擊人，稱爲肘勁以肘擊人十分凶猛，用肘往往是擊人的胸肋等要害部位，容易讓人受到傷害，必須謹慎使用。有頂肘、橫肘、壓肘等用法，在泰拳中習慣使用肘與膝，太極推手講究文明，講究規矩，鍛煉中對肘與膝都不宜使用。

（八）靠，是運用肩、背、胯部位由外側貼身向人進擊，稱爲靠勁，靠字的含義就有依附、倚靠的意思，必須在雙方身體貼近時，才能實現肩打胯靠的技擊。

楊氏拳架中沒有單獨的靠式，只是在做白鶴亮翅前有一靠式，而在推手中則隨時可用，但應先由攦或採作爲引進落空，再靠之則發人乾脆利落。

四、如何體現太極拳方圓規矩之說？

答：楊氏家傳拳譜《太極正功解》說：「太極者，圓也。無論內外上下左右，不離此圓也。太極者，方也。無論內外上下左右，不離此方也。圓之出入，方之進退，隨方就圓之往來也。方爲開展，圓爲緊湊。方圓規矩之至，其孰能出此以外哉？」太極拳鍛煉的整個過程，要求明規矩，守規矩，熟規矩，丟規矩而合規矩，圓爲規，方爲矩，有方有圓便是規矩。

太極拳動作路線都是劃圓圈走弧形，這是根據太極陰陽圖解而來，因爲宇宙天體及日月星辰的運行都呈圓弧狀，太極拳應符合大自然的運動規律。太極拳的運動方向分東、南、西、北四個正方，又分東南、西南、西北、東北四個斜方，分之成方，合之成圓。太極拳的動作路線

走圓落點成方，這就成了規矩，其動作路線有大圈、小圈、平圈、立圈、斜圓、橢圓等較爲複雜，故在拳術中稱爲亂環。楊班候的九訣中專門有《亂環訣》云：「亂環術法最難通，上下相隨妙無窮。陷敵深入亂環中，四兩千斤著成功。手腳並進橫直找，掌中亂環落不空。欲知環中法何在，發落點對即成功。」

按照太極圖解一個圓圈中又分陰陽各半，有上弧與下弧、外弧與內弧之分，一般來說上弧與外弧屬陽，內弧與下弧屬陰。圓圈動作的核心是螺旋，螺旋便是太極內勁的運行方式，稱爲螺旋勁。「拳掌肩合肘，背腰胯膝腳，全身九節勁，節節走螺旋」。

除了圓弧形的動作路線之外，在每一拳架動作定式落點時便成方，落點便是圓圈中的一條切線，是沖出圓圈的一個切點，有方有圓才符合太極拳運動原理。

方圓之說不僅指手臂動作而言，還指人體的內外、上下、前後、左右各處，都離不開此方圓。手臂是軀體的延伸段，動作較爲明顯容易讓人理解，所以在行拳走架時的動作路線，必須都由螺旋帶動圓弧形走向，落點方向的切線便成方。所以太極拳鍛煉講究點、線、面、體的整體性運動。

心一堂 武學傳承叢書

點，是定式動作的落點，也是體用中專注一方的出擊點，應歸於方。

線，是招式動作的路線走向，包括前式轉換到後式的過渡動作，立呈現圓。

面，是運動中面朝的一個定式方向，也涉及運動主體前後左右的四個面，便屬於方。

體，是指運動的整體性，是爲一動無有不動，同時也包括著人體全身的開合收放，軀體及四肢都呈圓形體，則屬於圓。

所謂點、線、面、體在練拳過程中必須隨時照顧到，其中點和麵屬方，線和體屬圓，方圓兼備才能合乎規矩，也是達到陰陽的平衡。

當前在太極拳鍛煉群體中，有很多練拳者都缺少明師的指導，有的只是從書本和視頻上模仿而來，有的是跟隨社區廣場或公園綠地的群體拳操活動學來，對陰陽互變，方圓規矩全然不知。甚至對手臂動作的圓形路線也未知，均以直線曲伸，直線運轉，缺少了圓弧形路線的走向。目的只是爲活動身體也無可非議，如果要深入研究太極文化，在技藝方面登堂入室，就需要靠太極明師的口授心傳，一招一式地仔細模仿，勤以體悟，書本的內容可作爲參考。因爲拳架動作中還有許多細節和精微之處，用文字很難說明，必須通過口授身教才能領悟。其實拳架

的每個動作都是走圓弧，沒有直來直去的動作，只是有些動作的圓弧形較爲明顯，有些不太明顯而已。

五、如何理解「掤」？太極拳行拳走架爲何要求「掤勁不丟」？

答：掤爲八法之首，掤法有著向外和向上的意思，猶如一架繡花的繃架，圓滿而富有彈性。

太極拳講究兩手臂圓滿如盤，有了內勁的貫注就成了具有彈性的掤勁。

掤勁是太極拳所有勁別中的基本勁，無論是在走架或推手過程中，自始至終都應有掤勁的存在。有了掤勁才能保持手臂的圓滿，沒有了掤勁，就會出現丟和扁的病手。走架時從起勢到收勢的整個行拳過程，在所有動作中都應含有掤勁，練拳時掤勁應貫穿始終。推手時一搭手就應含有掤勁，掤勁應貫穿於整個盤圈過程，即便是在使用其他各種技法或使用其他勁別時，也必須有掤勁的參與。掤勁應爲衆勁之首，故稱爲是太極拳的母勁。

掤勁的特徵是圓滿並具有向外的張力，掤勁又如自己身體周圍的一張保護網，是柔韌而富有彈性。它能忍受和抵禦外來之入侵，並運用較小的掤勁而將入侵之勁力引偏落空，才能實施

四兩撥千斤的技巧。

掤勁的質量特點是亦剛亦柔，忽隱忽現，鬆而柔，柔而沉，它不同於用力，更有別於僵硬。在走架或推手過程中，掤勁不是時有時無，而是連綿不斷，不離不棄的一掤到底。在走架的拳勢和推手的盤圈中，掤勁是一種必不可少的填充物，有了這種填充物才能表現出拳勢和盤圈的圓活和飽滿，腰胯鬆沉，下盤穩固，並有氣勢騰挪和鼓蕩的感覺。拳勢和盤圈中的掤勁，就如汽車輪胎裏的氣體，氣足了能保持輪胎的鼓蕩飽滿並富有彈性，才能行駛自如。走架或推手如沒有了掤勁，就像輪胎瘪了氣，下陷軟坍沒有了彈性，則汽車就無法行駛。

張玉老師教拳非常重視兩手臂在鬆沉基礎上，始終保持圓滿，在練拳中每當定式手前伸落點時，全身氣勢鼓蕩手臂保持圓滿。老師告訴我們從前武匯川師爺也十分強調兩手臂的圓滿。掤勁的力不是用在手臂，而是由身體中心向外發出。掤勁的兩手臂要圓滿外撐，所謂「手如抱月忌過直」，凡是向前向外伸展的手臂都不能太直，應略帶微曲與外掤，兩手臂保持圓滿。對太極拳鍛煉者來說，掤勁兩手似圓盤，所謂「掤手兩臂要圓撐，動靜虛實任意攻」。但是手臂的圓撐不是故意用力硬撐，故意用力就成了頂抗，又何來的動靜和虛實。

太極拳的掤勁不是天生人人都有，也不是想來就來想去就去，是由行拳走架和推手盤圈中鍛煉而來，鍛煉水平越高，掤勁質量越好。太極拳鍛煉與其他拳術最大的不同點，是全身放鬆，用意不用力，動作緩慢，連綿不斷，掤勁就是在鬆柔連綿情況下逐漸生成。掤勁也是人體自然之力，先天之力亦需有後天的不斷充養，所以掤勁是通過長期不斷地行拳走架和推手盤圈得來的。掤勁的質量就像棉裹鐵那樣，既綿軟又沉重，若與之搭上手就有軟綿綿，又沉甸甸的感覺。無論在太極拳走架和推手或雙人對練中，掤勁是一種必不可少的基本勁。雙方一搭手必須以掤勁去迎接或堵截對方的來勁，沒有掤勁就會讓對手長驅直入，如入無人之境。掤勁是鬆柔的，但在遇到有外力入侵時，它就會產生一種自然的抗力，這種抗力是接納，而不是頂抗和排斥。接納便是運用輕柔軟綿之力去迎接來客，以沾黏連隨之法去瞭解對方來意，是為聽勁。所以掤勁在雙人推手中，若來者不善，便可牽引彼勁落空，集我全身之合力將對方彈放而出。所以掤勁在雙人推手中，又是捉摸對方力源信息的雷達系統，先接納，後感知，須感知對方勁力的方向、大小和強弱，然後再決定自己的對策。

競技就需要知己知彼，知己，使自己的勁力用在恰到好處，勁力用大了會出現頂抗現象，

勁力用小了會產生丟扁情況，知彼，必須掌握對方的動向，要獲取對方信息是一件相當細緻的情報工作。太極拳推手鍛煉就要練成這種輕靈鬆柔的知覺功夫，有了這種聽覺能力，才能實施引進落空，先化後打和後發先至的技擊要求。

六、太極拳在走架時是否應有某一手指作「領勁」之說？

答：在太極拳鍛煉中，有些人主張練拳時應以某一手指有領勁之說，所以在走架時總喜歡蹺起一根食指或中指，認為是一根手指能統領著全身的內勁運行。內勁在內而不在外，憑一根手指豈能領勁，如此掌不成掌，拳不成拳的現象，在太極拳中稱散指狀，即所謂的蘭花指，卻是太極拳鍛煉的常見弊病之一。

太極拳走架中以掌和拳為主，即便是使用手指穿插，也是以掌指合並使用為宜，動作定式時要求手掌的虎口呈圓，而不是隨便蹺起一手指。楊氏太極拳所採用掌法一般稱為荷葉掌，其形狀似一張荷葉，五指自然舒展，掌心略呈凹陷，掌法使用時有正掌、側掌、立掌、仰掌、俯掌等。

根據行拳走架中氣勢的鼓盪和收斂，手掌應有一虛一實的表現，氣勢收斂時手掌略含虛，但仍應保持荷葉掌狀態。氣勢鼓盪時手掌略顯開展，手指尖有微微膨脹之感，此為氣貫指梢，但手掌仍須保持荷葉狀。「氣貫四梢」之一的筋梢便是所有手指與腳趾的指甲，而不是針對某一根手指而言。

太極拳鍛煉講究陰陽虛實，以及開合收放的表裏關係，內氣的開與放是由裏達表，是由臟腑通過任脈外放到手指梢，內氣的合與收是由表及裏，是由手指通過督脈內收到臟腑。太極拳是全身整體性的運動，內氣的一收一放和一開一合運動，也是整個軀體包括四肢及骨肉皮毛陰陽虛實變化的具體表現。手指與腳趾屬於外表的一部分，臟腑器官屬於內裏的一部分，俗語稱·「十指連心」，十根手指和十根腳趾都連接著臟腑，這也是一種陰陽表裏的關係。

七、如何理解太極拳「無過不及」的要求？

答：「無過不及」，即無過，無不及，是不卑不亢，自然而然的意思，就成為太極拳鍛煉的一個技術要求。

「無過不及」與儒家學識的「中庸之道」相通，做任何事情必須掌握一個度，不要太過，也不能不到位，應適可而止。在太極拳鍛煉中「無過不及」就是運動的尺度，就成爲所有動作正確與否的檢驗標準，太極拳的一切動作都應有一個尺度，就是不能太過，也不可不到，應處處留有轉換的餘地。

太極拳的運動理念是不走極端。它與印度的瑜珈動作的理念恰恰向反，印度的瑜伽功講求人體的兩個極端，而中國的太極拳就講究處處要留有餘地。這也許是兩個民族的處事風格的不同，反映到體育健身鍛煉的風格也截然不同，國外曾對中國的太極拳與印度的瑜珈做過實驗，發現對健體強身效果太極拳更勝於瑜珈。

「無過不及」不僅是對太極拳的動作而言，也是爲人處世的哲理，事不能做絕，話不要說滿，應處處留有餘地。太極拳既要求動作上的「無過不及」，也要求戰略上的「無過不及」，對自己對別人都不要太高估，也不要太低估，正確合理處若自然，得饒人處且饒人，得放手時便放手。

對初練者來說，做弓步的前脚膝蓋不能超過脚尖，因爲一般的教拳老師都知道，膝蓋不能

超出脚尖，超出者爲太過，膝蓋不過脚跟爲不及。其實「無過不及」的要求不單一對弓步前脚的膝蓋而言，却是對太極拳所有動作的要求。以手臂的一曲一伸爲例，手在曲收時不能彎曲太過分，應保持曲蓄而有餘，手在伸展時也不可伸得太直，應保持直中帶微曲。有些所謂的大師練拳時對手臂的曲伸限度不太注意，手臂伸得太長或曲得太過的現象隨時可見。例如對單鞭、摟膝拗步、閃通臂等定式拳架，往往是將手掌過分地向前伸展，甚至超出了前脚尖很多。又如練搬攔捶、撇身捶、高探馬等動作時，經常會不注意地將後曲之肘過分地後收，甚至收過腰肋之後。很多有名的太極拳大師也如此，更何況對一些初學者，更不會去關心這些細節，拳中經常會出現動作有太過或不及的現象比比皆是。張玉老師曾再三地教導說：「手前伸不要超過脚尖，肘後曲不能超過腰肋，這是立身中正和支撑八面的有效保證」。同時也是爲人處世的準則。

無論是在走架和推手時，都必須重視這「無過不及」的原則要求。特別在推手時如向前進之手超過了脚尖，其重心就偏向了前，容易被人使用擺勁或採勁而向前跌出。如手和肘過分後收，則重心就偏向了後，容易被人以按勁或擠勁擊出。前偏和後偏，左偏或右偏，從輕重浮沉

來說「偏」就是病手，易爲人所制。無過不及，不僅是對太極拳外形四肢動作的要求，乃至於行氣、運勁、呼吸，都應有「無過不及」的要求。

從太極拳四肢的曲伸開合動作說，曲蓄時不能過分地收縮，應留有充分的餘地，伸展時也不能伸得太直，也須留有微曲的餘地，所謂：「手如抱月忌過直」。動作的開展也不能過分地敞開，應保持圓滿狀態，合也不能完全閉合，也應保持圓滿，應是開中有合和合中有開。

太極拳所有動作包括起落收放以及運氣呼吸，都應遵循「無過不及」的要求，不可太過，也不可不到，應處處留有餘地，以確保所有動作都達到自然而舒適。

八、如何理解太極拳的「用意不用力」？

答：意，是屬於心理學的範疇，如意念、意識、意志、意向等，屬於心理作用的一個過程。如單純只說一個「意」字是抽象的，有「意」也必有所指向。太極拳的用意，當然用的是練拳之意念，也稱拳意。意念即爲思想，是人體的一種脈衝必須沿著人體的神經系統運行，練拳意念是一個人自覺學習和鍛煉的心理活動。

拳意也是多層次的，有武術的攻防技擊之意，有陰陽虛實轉換之意，有內氣收斂與鼓放之

意，有氣血在全身運行之意等。一般來說用什麼意是根據練拳程度的深淺而定，對初學者的用

意，應注重於對動作的模仿和一招一式的攻防含義。意念是太極拳鍛煉的靈魂，練拳可以不用

力，但不能沒有意，隨著練拳的深入所用之意也會起變化，由單一意念逐漸過渡到多層意念，

然後再從有意到無意，無意識也就是潛意識。

關於不用力，應該指的是不用拙力，所謂拙力也稱僵勁或死硬勁，這種力的產生是通過局

部肌肉和骨節的緊張而成。拙僵的勁力必然不可能有放鬆自然的感覺，所以練太極拳首先要求

全身放鬆自然。

練拳第一步要「摧僵化柔」，全身不要保留絲毫僵滯之拙力，要用意念練拳而不要用拙

力。「用意不用力」之句是楊澄甫的《太極拳說十要》中的一要，但又說：「練太極拳，全身

鬆開，不使有分毫之拙勁，以留滯於筋骨血脈之間，以自束縛。」楊澄甫所指的是不用「拙

勁」，可有些人便對「用意不用力」刻意誇張，說什麼練太極拳一點力都不能用，一用力就不

是太極拳了。如果軟坍無力就只能躺在地上不動彈了，還去練什麼拳呢。對於運動來說，尤其

是武術技擊不可能一點力都不用，絲毫也不能用力，就只有挨打的份兒而全無還擊的餘地。所有人體運動都必須用力，包括跑步走路不用力就邁不出脚步，就是睡在床上翻個身也必然要用力。

太極拳鍛煉應該用的是先天自然之力，猶如嬰兒的一舉手一抬腿，這全是使用人體本能之力。先天自然之力與生俱有，隨著人體的成長而逐漸強盛，又隨著人的變老而逐漸衰退，這種人體本能之力平時日常生活中都在不經意地使用著。拙力或僵勁稱為後天之力，是人在成長過程中不斷地活動鍛煉，長期工作勞動所形成的一種人體局部的強力。太極拳所要求的「不用力」，便是指消除這種刻意使用的強力。

九、太極拳為何強調「心靜用意」？

答：太極拳鍛煉以求虛靜為宗旨。虛靜，是練拳時虛空和寧靜的心理狀態，即謂「虛一而靜」，這是人們對客觀事物獲得正確認識的心理條件。

「虛」，要虛空原有的內存信息，不為心中已有所藏而妨礙對現有信息心的接受。「一」，是專

一於現狀，不因爲所認識的其他事物而妨礙練拳的心神。「靜」，是保持寧靜，不因諸多煩心事而擾亂練拳的感知覺。

由沉思而導致虛靜，並捨棄一切功利性的實用目的，心繫於太極拳鍛煉的「虛一而靜」。

心靜才能用意，意是大腦的思維活動，心不靜意亦不專，太極拳內在的微妙運動最富有各種暗示性，在意象感知方面有更高的要求。不僅要具備相關的練拳經驗與文化素養，還要擺脫世俗的凡心，應具有脫凡、明淨、虛空和寧靜的心態。虛靜不是意味著靜止不動，而是蘊含著生動性與創造性，只有在虛靜的心態下練拳，運動主體才能與大自然充分地交融。

如何才能靜心練拳？《呂氏春秋》有說：「耳之情欲聲，心不樂，五音在前弗聽。目之情欲色，心不樂，五色在前弗視。」欲達到靜心練拳，首先要將自己暫時地從物質世界中擺脫出來，讓現實生活中的一切都變得無足輕重，腦海中產生一種與世隔絕的感覺。靜心之下才能將注意力集中到有關練拳的主題上來，有時在鍛煉過程中受到外界的干擾，或者自己思想開小差走了神，對正在進行的拳架動作感到手腳無措，就應立即定下神來回歸到運動的主題。所以要儘量避免對練拳時的各種干擾，如無關的視覺刺激和聽覺刺激，儘量做到視而不見，聽而不

「虛一而靜」，就是思想集中排除一切雜念，對眼前進行的活動須凝神觀照，

聞，具有知足常樂的恬淡心境，自始至終能保持良好的心境和專一的注意力，才是練好太極拳的根本保證。

太極拳鍛煉中不能單純地只講求「靜」，也不能單純地只講「動」，既要講「動」又要講「靜」，兩者不能分開，應是動靜結合。動中求靜是形動而神靜，形於外，神於內，是外動而內靜，在神靜時求形動，動中有靜，靜中有動，一動一靜互爲其根。雖動猶靜，要在動態中留有靜意，雖靜猶動，要在靜態中藏有動機，動能使氣血流注，靜能使身心坦然，動與靜是因果關係，有動就有靜，有靜也就有動。太極拳鍛煉也是全身內外的動靜關係，所以在鍛煉時以求外動而內靜，外靜而內動，動是絕對的，靜是相對的，在絕對的動中蘊含著相對的靜，在相對的靜中也蘊涵著絕對的動。形宜常動，神宜常靜，形爲神之宅，神爲形之主。

古人云：「夫靜者，靜其性也，性能虛靜，塵念不生，則其機自動矣。動者非心動，是氣之動也。氣機既發動，則當以靜應之。」太極拳鍛煉的動爲養體，靜爲養心，動靜之機，即爲養生之理，練拳能爲人的生命運動提供物質資源，也能啓迪人的智慧，開拓人的胸懷，熏陶人的情懷。形動神靜，分而若一，在大自然的舒適環境中進行太極拳鍛煉，便能將自身溶化於大

自然之中，讓運動中的節律與大自然的脈搏相結合。以人體之動態溶入大自然的靜態，以大自然之靜顯示人體的動，一動一靜互爲其根，「天下之萬理，出於一動一靜」。

太極拳以修煉內功爲主，以求虛靜爲本，靜中求動，雖動猶靜，動者爲陽，靜者爲陰，動靜相宜，陰陽協調，是生命變化的內在依據。

十、太極拳的「虛靈頂勁」有何作用？

答：「虛靈頂勁」也稱「頂頭懸」，是將頭頂虛虛領起的意思，但在太極拳界中也有各種不同的理解。

有些人在練拳時會在頭頂上放一本書或一串鑰匙，來顯示自己具備了「虛靈頂勁」。也曾見過有人出現在電視頻幕上，頭上頂了碗在練太極拳。其實這又是一種錯誤的理解，試想一件實物頂在頭上怎能體現「虛靈」兩字？

拳論所謂：「差之毫厘，謬以千里」，問題就在對一個「頂」字的理解有誤差。上述情況是以頭向上頂物，是一個動詞，用的是力。其實太極拳所指的「頂」是一個名詞，說明是最高點的意

思，山有山頂，樹有樹頂，屋有屋頂，人的最高點是頭頂。所謂「懸頂」就要求將頭頂虛虛懸起。頭頂的正中是百會穴，虛靈頂勁就是將百會穴虛虛提領，在「虛」的前提下並體現出一個「靈」字，「虛靈」兩字，就是不可用力，須有虛靈自然之意，即用意不用力。

頭部一圈範圍內分佈爲大腦，大腦是藏神之處，中央最高處是頭頂的百會穴，百會是元神的總會，將百會穴虛虛上領，能起到將元神凝聚的提神作用，神宜聚而不能散，有「虛靈頂勁」才能神貫於頂，提起精神。所謂「至道不煩訣存真，泥丸百節皆有神。」泥丸宮即頭頂中央的百會穴，是腦之中心百神的總會，練拳時的精氣運行必後升前降，升至泥丸，降自泥丸，爲填精補腦內丹修練的關鍵之處。

虛靈頂勁的另一層含義，是以頭頂部百會穴與大自然的天氣相接，以足底下湧泉穴與地氣相接，形成練拳時天時、地利、人和的三才合一。《太極拳十要》說：「頂勁者，頭容正直，神貫於頂也。」所謂「得神者昌，失神者亡」，神意聚貫於頭頂，精神就充沛，生命力便旺盛。

然而有人却主張按其秘傳對「虛靈頂勁」的要領，是「後脖頸蹭衣領」，並加以說明：

「蹬是頸項鬆直，微微旋動著向後輕貼衣領」。其實這是對「虛靈頂勁」的誤導，且不說衣領的款式高低方圓不一，有些還是無領衣服，衣領是人體以外的附著物，用後脖頸向後去貼衣領，這與「虛靈頂勁」的要求毫不相干。將懸頂上領誤以爲脖頸後貼衣領，這是用意的部位與方向性的錯誤，也起不了聚神和神貫於頂的作用。惟有正確理解太極拳各項要求和要領，才能有效地練好太極拳。

「虛靈頂勁」是將頭頂百會穴虛虛上領，使神意懸於頭頂，提起精神並保持頭容正直。

「虛靈頂勁」的同時使喉頭微收與舌尖輕舐上顎，這是配合虛靈頂勁的協調動作，頭頂百會穴是督脈的通道，舌尖輕舐上顎是讓任督二脈連接，便於氣血循環運轉促使前後的任督兩脈陰陽貫通。

二、練拳是否始終「舌舐上顎」，有何作用？

答：很多人都知道，練太極拳要求「舌舐上顎」，卻不知道爲什麼舌尖必須要上舐，是否在走架時自始至終舌尖要一直上舐？這一問題我在練拳初期也一直在捉摸，這對練拳有何作

用?

後來終於找到了一些感覺，幾次坐著看書或寫字，時間稍久就精神萎靡不振，對於寫什麼、看什麼逐漸變得模糊。於是便放下書筆，舌舐上顎，端正靜坐片刻，就能覺得精神稍感清明，頭腦又清醒了，使我首先體悟的就是「舌舐上顎」能幫助「虛領頂勁」，能提起精神。在練拳動作熟練的基礎上，就很在意「舌舐上顎」的要求，但是否需一直上舐而不變，便產生了新的疑問。

有時當老師在練拳，我便在一旁靜心地觀察，並發現張玉老師的走架每逢拳架定式全身鬆放時，嘴唇略顯鬆開並見到其舌尖也有在齒縫間微露，多次觀察都是如此。後來我便偷偷向老師請教，老師笑而不答，過一會兒便說：「你可知道什麼是氣貫四梢？舌尖也是一處末梢，全身各處都有動靜，才叫一動無有不動？」有了老師的點撥便豁然明白了舌尖的動因，之後在練拳時就注意牙齒和舌尖隨著拳勢的開合收放，有一提一放細微動作，才顯現出「一動無有不動」。如此一配合便增強了全身一張一弛的感覺，同時又增多了口中津液的生成，老師曾囑咐過練拳時的舌下生津，口中津液不能唾棄，應漸漸咽入腹中對腸胃有好處，練完拳口也不渴

了。

　舌舐上顎能有助於虛靈頂勁，提起精神，同時也爲督脈與任脈之間搭橋連接，實現精氣後

升前降的陰陽循環。　舌尖鬆放於齒縫爲氣貫四梢，也是太極拳一動無有不動的精微表現。　所謂

四梢，即血梢、肉梢、骨梢、筋梢，毛髮爲血之梢，舌尖爲肉之梢，牙齒爲骨之梢，手腳指甲

爲筋之梢。　舌尖的上舐和下放，牙齒的輕叩和微開，佔了四梢中的二梢，精氣由根到梢，由梢

回歸到根，一收一放也是表裏陰陽的一次循環。

　從太極拳的整體運動來說，一動無有不動，就是全身內外上下各處都有動態，除了四肢的

曲伸，身軀的起落張弛，內氣的收放開合，還應包括舌齒、眼神、皮毛、內臟都有一收一放的

動態。　有些極爲細小的動態肉眼是不易見到的，例如眼神和毛髮包括體膚汗毛，以及內臟氣血

的收放，只有運動主體自身才能有所感覺。　有些拳友在走架較爲成熟基礎上，練拳中根據內氣

的開合手掌指會有一虛一實的動態，特別在每一定式時手掌和腳掌會有展指凸掌之微動，將氣

血貫注到手指梢和腳趾梢。　但這是四梢之一的筋梢，與此同時還應有全身皮毛張開的感覺，以

氣貫注於全身的肌膚毛髮，加上舌齒便爲四梢。

答：根據楊澄甫的《太極拳說十要》對沉肩墜肘的解釋，「沉肩者，肩鬆開下垂也。若不能鬆垂，兩肩端起，則氣亦隨之而上，全身皆不得力矣。墜肘者，肘往下鬆沉之意，肘若懸起，則肩不能沉，放人不遠，近於外家之斷勁矣」。肩是手臂的根節，肘是手臂的中節，根節的鬆垂，中節的鬆沉，才能保持腰胯的鬆沉，使下盤穩固勁力內含。

沉肩墜肘的同時還須保持腋下虛空，也稱虛腋，就是肘不貼肋，以內氣將兩肘向外微微撐開，則腋下就虛空而自然。兩肘既要鬆墜又要微微撐開，才能保持手臂圓滿狀態。虛腋的目的，就是爲形成兩手臂圓滿如盤的掤勁，張玉老師與武匯川師爺對此都十分重視。掤勁是太極拳的母勁，是根據人體內在的功能而自然形成。掤勁的質量也各人不一，沉肩墜肘和虛腋不能刻意和牽強，都應該保持全身放鬆而自然安逸。但有某位大師對虛腋的理解：「腋下如夾著兩個熱饅頭」，試問腋下夾了兩個熱饅頭，還能放鬆自然地練拳嗎？虛腋是兩手臂微微向外撐開，如兩手臂夾著兩個饅頭也就不成爲腋下虛空了。作爲一位大師級的人物，著書立說是爲弘揚太極文化，但自己必須對太極拳的技法理法有較深的理解，否則會鬧出許多笑話。

一三、如何理解太極拳的「尾閭中正」？

答：凡是脊椎動物大多長有一條尾巴，據傳說動物的大腦越發達尾巴越短小，人類是最有靈性的高級脊椎動物，在歷史的演變和社會進化過程中，逐漸消失了原有的尾巴，但卻留下了尾巴根的標記，即尾閭。

古代對尾閭的傳說為：海水所歸之處，莊子說：「天下之水莫大於海，百川歸之，不知何時止而不盈，尾閭泄之，不知何時已而不虛。」人類雖然沒有了明顯的尾巴，而從心理上卻有著一條無形的尾巴根即長強穴。「尾閭中正神貫頂」所指的是自長強到大椎的垂直，達到立身中正，不偏不倚。

其實「尾閭中正」的要求就是不翹尾巴，記得張玉老師在教拳閒聊時曾說：「要夾著尾巴做人，也要夾著尾巴練拳，練拳好比做人，做人就像練拳」。夾著尾巴做人就是要低調，不要張揚，要謙虛謹慎，不要妄自尊大，夾著尾巴練拳就是要斂臀提襠，斂臀是將尾閭微收，提襠是將襠部會陰微收，所謂「襠合一條線」好似夾著一條尾巴。

太極拳鍛煉每當定式時有似停非停，將展未展，似鬆非鬆的過程，此時的「氣沉丹田」又

須養氣於丹田，即「以養我浩然之氣」。丹田之精氣宜護養而不能外泄，斂臀提襠的作用便是將後門關閉，以保護內氣在丹田的涵養，防止真元之氣外泄。

一四、如何理解太極拳的「圓襠」、「裏襠」、「吊襠」？

答：對於襠部的要求，目前在太極拳鍛煉群體中，確有眾多說法，歸納起來大約有以下幾種：提襠、合襠、吊襠、裏襠、圓襠、撐襠、調襠、開襠、坍襠。其中提襠、合襠、吊襠、裏襠、圓襠，這五種說法有相似之處，都包含有對襠部收斂和上領的意思。

對於撐襠的說法，可以解釋有兩種含義，一是將襠部向外撐開，二是由兩腿腳將襠部向上撐起，就看你在練拳如何去理解？關於撐襠之說，應該理解爲是兩腳將襠部向上撐起，這就與提襠和提肛的道理相通，而不是將襠部向外撐開。例如騎馬運動，就不能將襠部坐實在馬背上，必須是兩腳踩著馬蹬子將襠部撐起而虛坐在馬背，否則必爲襠部受震而被摔下。

調襠是說明了襠部的運動，有一收一放，一開一合的微調，與提、合、吊、裏、圓稍有不同，至於開襠和塌襠的含義就完全與之相悖。

首先應認識太極拳的提襠要求與養生功效有關，養生學提倡每天能做幾次提肛運動對身體會有好處。提肛只是指肛門而言，太極拳的提襠是指二便之間的會陰穴，有收合上提的意思，能提襠也必然會提肛。提肛是刻意而用力，太極拳的提襠是用意不用力，只須將會陰穴輕微地向內向上收斂，有利於固精護氣和對肛門痔病的修復，提襠又與虛領頂勁有承上啓下的關係。

開襠和塌襠的說法不符合太極拳的鍛煉要求，在練拳時襠部長此撐開而下塌，日後必生弊端。

一五、太極拳要求以腰爲主宰，又如何理解？

答：太極拳的鍛煉過程，第一是練腰，第二是煉氣，第三是煉意，稱爲練拳的三部曲，以腰爲主宰只是練拳的第一步。

人的內臟器官都在軀體內，腰在人體的中段代表著身軀，手脚都是身軀的延伸部位，所以手脚的動作必須依靠身軀來帶動。腰與胯上下相連，胯是全身最大的骨節，無論是左旋右轉或上提下沉，兩者動向始終保持一致，例如鬆腰落胯或提腰起胯，統稱爲腰胯。

胯是連接著全身的骨節，腰是外連筋骨皮肉，內連左右腎臟和脈絡，太極拳的外形動作也

可以說是由腰胯帶動。但是腰也應聽從於人體內部的指揮，最高指揮應該是「意氣」，所以說

太極拳是由內形帶動外形，外表顯現的是「形」，內部顯現的是「神」。

太極拳鍛煉的第一步是練腰，指的是外形軀體及四肢動作，包括手臂的上下、左右運轉，腿腳的提收與放落，都必須隨從腰胯的上提、下沉和左旋、右轉，這就是以腰爲主宰。腰爲軀體的主軸，有了主軸的轉動，才帶領了四肢的轉動，而且拳架中的腰胯轉動，不是水平的轉動，而是具有螺旋形的轉動。太極拳動作都是走的圓弧形路線，螺旋才是圓形的核心，由於腰胯的螺旋轉動，所帶領的四肢既有隨腰而轉動的圓弧形，也有四肢自身的螺旋形。從直觀形象看以手臂圓轉較明顯，腿腳圓轉較隱匿，全身每個骨節都有螺旋形轉動，所謂拳掌腕合肘，肩腰胯膝腳，上下九節勁，節節腰中發。

有人說太極拳是動腰不動手，事實是全身各部位一動無有不動，豈有手不動之理。其實手也有動，不是主動而是次動，其動的源頭在於腰。手的動作既是隨從於腰，就應該與腰保持動向的一致，才合乎道理。曾見有些拳友做起勢動作，當兩手在向上向前提起時，而腰却在鬆沉而使兩脚曲膝下蹲，當兩手在下按鬆落時，而腰却在向上提而使兩脚伸展上起。這就造成了腰

和手脚動作的不一致，不一致就成了散亂，起勢時的兩手向前向上是由腰提帶而起，同時也將

腿脚提起，兩手的下落也是由腰的鬆沉所帶領，同時也帶動腿脚的曲膝下蹲，所以腿脚的提起

或鬆落同樣是由腰帶動，例如做弓步動作，有人說是「後脚一蹬，前脚一弓」，這完全用的腿

脚力量，却丟棄了主宰於腰的原則，其後果便帶給練拳者膝蓋的傷痛。做弓步動作應該先由腰

邊轉邊帶起後脚，不是以脚蹬腰而是由腰帶脚，再由腰的鬆沉而使前脚曲膝坐實，脚掌平穩而

有根。四肢動作均由腰來帶動，避免了腿脚的用力，也符合「主宰於腰」和「用意不用力」的

要求，達到練拳輕靈而自然的狀態。

一六、如何理解太極拳中「鬆腰」與「鬆胯」的區別？

答：「鬆腰」是楊澄甫的《太極拳說十要》中提出：「腰為一身之主宰，能鬆腰然後兩足

有力，下盤穩固。虛實變化皆由腰的轉動，故曰：『命意源頭在腰隙』，有不得力不得機處，

其病必於腰腿求之也。」王宗岳的《十三勢行功心解》有：「腹內鬆淨氣騰然」之句。

「鬆腰」就能兩足有力，下盤穩固；從內形就能促使氣勢騰然，氣血周

從太極拳外形動作「鬆腰」

流全身。腰是一身的主宰，所謂「命意源頭在腰隙」，所以練拳須「刻刻留意在腰間」。因此能「鬆腰」就能全身放鬆自然，虛實變化左旋右轉都由腰帶動。

能不能「鬆腰」，在太極拳鍛煉中起著極其重要的作用，腿是隨從腰而動，又是維持重心平衡的支撐點，所以說如有不得力和不得機時，身便散亂，其病必於腰腿求之。

胯是人體中段最大的關節，上連著腰下連著腿，腰能鬆則胯亦隨之鬆沉，稱為「鬆腰落胯」。一般總將腰與胯聯繫在一起，稱為腰胯。其實腰與胯是骨肉關係，腰在上其周圍繫著一道帶脈，向內又牽引著腎臟，而胯是人體主要的骨節，卻連接著脊椎和四肢所有的骨節。

太極拳鍛煉在「鬆腰」的同時，全身骨節也要求節節鬆開，又須節節貫串。腰與胯就是骨肉關係，骨肉相連，無論起落旋轉必須是同步進行。鬆腰落胯的同時也帶有曲膝坐實，就能鬆沉到腳掌，腳下生根，下盤穩固，形成支撐八面的勢態。胯除了隨腰鬆落還應有開合的關係，一般指在邁步出腳時，胯骨不鬆開腳步出不出，只有鬆開胯骨才能出步自然。有開便有合，一般在拳架定式時，無論弓步或虛步都應有虛腿一側的胯骨微微向實處相合，合胯的前提也離不開鬆腰落胯。

太極爲陰陽之母，陰陽必然是一件事物的兩個方面，所以對於「鬆腰」和「落胯」來說，也不可能在已經鬆落的情況下再鬆落。曾見有《太極拳行法釋要》一書，作者所主張練拳時要「拎腰」和「挺腰」之說，不要認爲是奇談怪論，其中亦有一些道理。根據太極拳的陰陽互變之理，有鬆必有斂，有落必有起，有開必有合，有沉必有提，所謂「拎腰」就有上提的意思，上提和下沉也屬於陰陽之互動。在太極拳鍛煉中，沒有絕對的鬆沉，也沒有絕對的提斂，同樣也不可能有持久不變的「拎腰」和「挺腰」，在鬆沉中有提斂，在提斂中有鬆沉，兩者必須有互動，在互動中求平衡，這才符合太極拳的運動原理。

一七、如何理解「根在脚，發於腿，主宰於腰，形於手指」與「力由脊發」的關係？

答：太極拳鍛煉的總體要求是周身成一家，所有動作均需全身各部位協調一致，即「其根在脚，發於腿，主宰於腰，形於手指」，自脚而腿而腰而手總須完整一氣。拳論說：「一舉動，周身俱要輕靈，尤須貫串。」關鍵就在這「貫串」兩字。所以在走架時，全身各部位的動

心一堂 武學傳承叢書

278

作必須協調一致，應做到手動、腳動、身動、眼動，一動全俱動。在每一定式拳架時必須做到手到、腳到、身到、眼到、一到俱到。

除了手腳的進退和曲伸，腰胯的左旋右轉和內氣的提放開合，眼神的左顧右盼和後收前放，還須有手掌和腳掌的虛實變化，包括舌唇齒以及內臟和骨肉皮毛的細微動作。只有如此才能稱爲周身成一家。一動無有不動的整體性動作，實現了自脚而腿而腰而手全身完整一氣的要求。

練拳走架如此，推手鍛煉也如此，內勁的蓄發更要完整一氣，看似用手在發勁，實際是全身各部位的配合行動。無論走架、推手、散手都應手眼身法步一動俱動，一到俱到，所謂：「手到身不到，擊敵不得妙，手到身亦到，破敵如摧草」。

關於「力由脊發」之句，出自《十三勢行功心解》之說：「曲中求直，含蓄而後發，力由脊發，步隨身換」。這都是說太極拳的發勁過程，應先有曲蓄，後有直發，曲蓄時斂入脊骨，發放時由脊骨分佈於兩膊再通透到手指，還必須步隨進而身變換以配合發勁，才稱爲整體之勁。

「曲中求直，蓄而後發」，就是由張弓到放箭，張弓是蓄勁，放箭是發勁。身軀的含胸拔背為張弓，弓弦就是背脊骨，背脊中心的夾脊處是張弓架箭點位，弓弦一鬆身軀成胸平背直為放箭，使箭矢向前射出的力點在於背脊的弓弦，故稱「力由脊發」。後句所說的「步隨身換」就聯繫到腿腳、身腰、手臂的全身貫串動作，即「根於腳，發於腿，主宰於腰，形於手指。由腳而腿而腰，總須完整一氣。」

一八、如何理解太極拳的「力」、「氣」、「勁」？

答：力與勁，一般統稱為勁力，一般人都稱為力氣，南方人稱「力氣很大」，北方人稱「好大的勁」，是一個範疇的兩種說法。但「力」和「勁」應該有其不同之處。從太極拳鍛煉中用力還是用勁的區分，一般是剛硬、緊固、死蠻和局部的稱為僵勁或拙力，凡是全身協調、自然柔軟、鬆彈靈活的就稱為是勁。

勁與力的差別就好比鋼與鐵，將鐵礦石和焦炭在高爐中煉出後，含碳量在百分之二以上的為鐵，以鐵加以特殊處理後，去除雜質其含碳量在百分之二以下，使結構密度變得更為均勻，

而強度也增大了的就稱爲鋼。 力的表現是人體局部的緊張與堅硬，勁的表現是人體全面的鬆弛

與彈放，力的速度滯慢，勁的速度快捷，所謂活勁死力。《列子湯問篇》云：「均，天下之至

理也。」勁的結構密度要比力的更爲均勻，力只限於局部機體的緊張。勁是出於全身內外、上

下、前後、左右的整體運作，其均勻程度在於全身各部位配合協調一致，一動俱動的合力。

勁與力是屬於同一範疇中兩種不同形式的表現，勁是力在某個物理點位上，某個特定時點

上的具體表現。所謂「勁」，就需要通過全身內外的合力而形成，包括太極拳鍛煉中神意、氣

血，加上吞吐開合，呼吸提放的配合，全身一動無有不動的整體勁力，稱爲「整勁」。

勁與力是分不開的，所以說力是勁的基礎，勁是力的升華。用力或發勁都屬於人體能量的

釋放，所不同的則是施用時間、距離、速度、範圍的差異，力是人體的局部能量，勁是人體的

整體能量，所以勁的能量更爲強大。

在太極拳鍛煉中經常會提起一個「氣」字，如「氣沉丹田」、「氣貼背」、「氣斂入

骨」、「氣貫四梢」、「行氣如九曲珠」、「氣若車輪」、「以心行氣」、

「以氣定身」等。以上所說的「氣」指的什麼氣？練拳者必須要正確理解。

所謂「外練筋骨皮，内練一口氣」，一般人都理解爲外家拳與内家拳之别，善於養氣者爲内家，不善於養氣者爲外家。其實中華武術大多是内外兼練，所以有人認爲拳術並無内家與外家之分。太極拳由柔練到剛，少林拳由剛練到柔，最後達到剛柔相濟，都是從外形練到内形的内外兼修。鍛煉步驟又都是由基本套路練起到雙人對練，待練成武術散打後才能融會貫通，成爲天下武術是一家。

武術雖無内外之分，而氣却分内外，太極拳所指的「氣」不是像空氣一樣的氣體，也不是用口鼻呼吸的空氣，而是指人體内在的精氣，爲人體的生理機能活動。太極拳所練之氣是人體内部固有的「氣」，即道家所謂之「炁」，此炁與口鼻呼吸的空氣完全是兩種概念，故稱爲内氣。内氣是構成人體和維持人體生命活動的基本物質之一，它是通過臟腑組織的機能活動而反映出來，内氣也可以概括爲人體臟腑組織各種不同的機能活動。人體内部固有的「氣」是在母胎裏已生成，所以被稱爲先天之氣，它只能活動在體内，不可能被發放到體外。外氣是以口鼻呼吸之氣，是大自然外界的空氣，它的行經路線只能從口鼻經過氣管、支氣管到肺葉，吸進的是氧氣，呼出的爲二氧化碳，不可能到其他部位和周流全身，就稱它爲後天之氣。

一九、陳式拳的「纏絲勁」是否即為楊式拳的「抽絲勁」？

答：有人說陳式太極拳的「纏絲勁」就是楊式拳的「抽絲勁」，此說有誤。

《十三勢行功心解》有「運勁如抽絲」之句，只是說明太極拳動作是連綿不斷，輕柔鬆勻，並不代表就是一種「抽絲勁」的勁別。所以說「運勁如抽絲」不是勁，不要認為一個「抽絲」一個「纏絲」就屬同一類型，其實「運勁如抽絲」之句與陳式太極拳的「纏絲勁」不能相提並論。

陳式太極拳的「纏絲勁」之說，由顧留馨老師的著作中專題論述，纏法分順纏、逆纏、進纏、退纏、上纏、下纏、左纏、右纏、大纏、小纏等。而楊式太極拳中與「纏絲勁」能並列的是「螺旋勁」，在太極拳五個要領中的《六合勁》中有：擰裹、鑽翻、螺旋、崩炸、驚彈、抖擻之勁。楊式拳的「螺旋勁」旋法同樣分內旋、外旋、進旋、退旋、上旋、下旋、左旋、右旋、大旋、小旋等。太極拳的動作路線走圓圈，圓圈的核心是螺旋。

陳式的纏絲勁論說：「太極者，纏法也，纏法如螺圓也，無論內外上下左右，不離此圓也」。

所以說「運勁如抽絲」是相連不斷意思，不是內絲形運於肌膚之上……非久於其道不能也」。

勁的同一類型。

楊氏太極拳的圓圈動作是相當複雜的，有大圈、小圈、平圈、立圈、順圈、逆圈、上圈、下圈等，便稱爲亂環。有圓圈就有螺旋，有什麼樣的圓圈，就有什麼樣的螺旋，歸納起來就是內旋與外旋兩大類。以手掌大拇指一側向身軀之中心旋轉稱爲內旋，大拇指一側向肩外轉動稱爲外旋。螺旋勁並非只是單純手掌和手臂的轉動，應以腰爲螺旋的核心，四肢是隨著腰的旋轉而轉動，手臂的旋轉應與曲伸起落相配合。腰的旋轉不僅帶動著手臂的旋轉，還帶動著腿腳及全身骨節都有螺旋形轉動之勢。所謂拳、掌、肩、腕、肘、背、腰胯、膝、腳，全身九節勁，節節走螺旋，這便稱楊式太極拳的螺旋勁。

二十、太極拳論有「發勁似放箭」之句如何理解？如何「發勁」？

答：王宗岳的《十三勢行功心解》有「蓄勁如張弓，發勁如放箭」。太極拳內勁的蓄發，用張弓與放箭作比喻較爲確切。蓄爲張，發爲弛，一張一弛是事物發展的必然規律，古人有言：「張而不弛，文武弗能也；弛而不張，文武弗爲也。一張一弛，文

武之道也。」文武是指商周時代的周文王和周武王父子，無論對用兵伐商或治國安邦，凡事都必須有張有弛。張弛也是太極拳陰陽虛實的另一種表現形式，在內勁的蓄發方面，「蓄勁如張弓」是開弓架箭稱爲張，「發勁如放箭」是將拉開的弓弦鬆放稱爲弛，所以內勁的一蓄一發也就是一張一弛。張弛同樣又表現在練拳時內氣的收斂和鼓蕩，內氣收斂是由表及裏，對應八卦的卦像是坎中滿，內實而外虛稱爲張，內氣鼓蕩是由裏達表，對應八卦的卦像是離中虛，外實而內虛稱爲弛。張爲吸爲收爲斂，弛爲呼爲放爲鬆，在一吸一呼、一收一放之中就含有一張一弛的文武之道。所謂：「萬事必有張弛，萬物必有盛衰，國家必有文武，官治必有賞罰。」張弛與蓄發也是太極拳的體用，張爲蓄勁是含胸拔背，爲內氣的收斂，氣貼於背並斂入脊骨，弛爲發勁是氣勢鼓蕩，爲內氣的放鬆，氣貫四梢並涵養於丹田。

太極拳內勁的蓄發，是和平時練拳中的彈性鍛煉有關，軀體的一張一弛，意氣的一收一放，內勁的一開一合，都是一種彈性的表現。彈性就是幅度，能收能放，能開能合，能曲能伸，能起能落，能吸能呼，體內能量越強，其彈性也就越大。「易理」有「弱勢收縮，強勢膨脹」，按物理學說法就是「熱脹冷縮」，這是一切事物的運動規律。

從太極拳鍛煉來說，蓄勁爲弱勢收縮，發勁爲強勢膨脹，一蓄一發，一收一放，這都是彈性的表現。太極拳的內勁發之於氣，達之於神，行之於意，思之於心。所謂功力，是個人長期苦練而得，不可能像金庸武俠小說中所說的，得到一本武功秘籍就可功力大增，或有高人用手掌搭上你背將功力傳送給你。功夫是靠自己練出來的，也是用時間磨出來的，別人身上的功夫不可能傳送給你，不勞而獲是異想天開，雖有明師指導，自己不練等於零。

楊式太極拳的發勁用瞿世鏡的話說，就是「出手見紅」，其實對太極拳的技擊功能應正確看待，使用時應小心謹慎爲好，決不可憑一股血氣而濫用，否則是要傷人或死人的，故要慎之又慎。

五十年代張玉老師在公園教拳時，經常會有人前來搗場約鬥，記得有一身強力壯的外地拳師指名要比武，在公園不便，特相約到家中比鬥，張玉老師僅一招便將對手打下，跪地不起口流鮮血，時間只不到三秒鐘，見狀便將人扶起送服止痛治傷藥，最後還贈予幾十元盤纏費勸其回家勤練。

六十年代在體育宮培訓推手時，爲吸取匯川當年教訓，便在牆上安裝上好多沙發軟墊，防

止發勁時將人打飛撞墻帶來傷痛。武雲卿是武匯川侄子，在六十年代初曾與人比鬥交手時，失手將人打傷，爲此便帶來了牢獄之災。

太極推手還講規矩，散打是不講規矩的。規矩就是武德，不是仇家敵人就要手下留情，點到爲止，不出狠手，所以才有十不可，八不打，五不傳之說，成爲武德的基本要求。

二、如何看待練拳中「骨升肉降」和「脫骨扒雞」的感覺？

答：感覺來自於物質世界的某種刺激，作用於感覺器官所引起的神經衝動，並傳導到大腦皮層就產生了感覺，也是太極拳鍛煉過程中必然產生的現象。

根據各人的生活經歷和大腦思維活動的差異，練拳中的感覺也是多種多樣的，凡是符合客觀規律的爲知覺，也稱感知覺，不符合客觀規律的爲錯覺，荒謬離奇的爲幻覺。知覺又稱真覺，練拳中所求的是真實的感覺。論語說：「知之爲知之，不知爲不知，是爲知也。」太極拳鍛煉爲立體式的全身運動，就必然會有上下、前後、內外、左右的動向，有動向也必會有刺激，有刺激也就有了感覺。初學者還在求動作的熟練，是不可能產歲意象和感覺的，能有意象

太極拳修習問答 附珍影集——楊氏武匯川一脈傳承

287

和感覺者，無論是真覺還是錯覺，說明練拳已到了相當熟練程度。

至於對「骨升肉降」的感覺，是知覺還是錯覺？就需要對運動中全身各部位的動向進行解剖。

骨連著肉，肉包著骨，骨肉相連不可分割，無論是鬆腰落胯，還是沉肩墜肘，都是骨與肉同時鬆落，同時沉墜，不存在骨向上升而肉向下降的情況。王宗岳的十三勢歌訣說：「若問體用何為準，意氣君來骨肉臣」。君在上，臣在下，臣必須服從於君的旨意，所以骨肉是不可能分開的，「骨升肉降」的感覺只能是一種錯覺。

練拳中在骨肉放鬆而下沉的同時，能向上領起的是神意，神意上領就能提起精神，另外襠部會陰穴到頭頂百會穴的人體中心，有一根垂直線由於提襠與懸頂的作用，應是向上提領的，就有了骨肉下降，神意上升的感覺。再有是奇經八脈中沖脈的行走路線的作用，沖脈是總領各路經脈的要衝，起源於腹胞並分為三支，一支由會陰下行至足趾，一支由胸腹後壁沿脊椎上行至臉頰，另一支由胸腹前壁沿胸腹上行至喉及環繞口唇。太極拳鍛煉每當拳架定式骨肉鬆落沉墜時，由於腹腔前後壁兩支沖脈的向上，才形成胸平背直的立身中正。

至於用「脫骨扒雞」來形容練拳時放鬆的感覺，更是不可思議，太極拳鍛煉既要求全身節

節放鬆，但又要求全身節節貫串，即便是處於放鬆狀態，也應該是鬆而不散，斂而不僵，寂靜不動，感而逐通。練拳所追求的是輕靈圓活，輕而圓，靈而活，才能以靜養心，以靈培艱，能養靈根而靜心者，爲修道之本。靈根就是生機，靈氣爲生命之根，造化之源，生死之本，無論是鬆、還是斂，都不能丟失靈根。因此，楊健侯先生的《太極約言》說：「輕則靈，靈則動，動則變，變則化」。

拳法猶如兵法，試看常山蛇陣之勢，擊其首則尾應，擊其尾則首應，擊其身則首尾皆應，因其靈而活，太極拳鍛煉的全身感覺應是如此。練拳是求生而不是求死，生生不息，所謂「輕如煬花，堅如金石，虎威比猛，鷹揚比鏃，行同乎水流，止伴乎山立。進爲人所不及知，退爲人所莫能速。理精法密，條理縷析」。如果在練拳中產生了似「脫骨扒雞」那樣的感覺，豈非荒謬離奇，一隻被煮得爛熟的死雞，還能有什麼靈根，還能如生龍活虎嗎？將「脫骨扒雞」拎起一抖雞肉就會脫落，還能談鬆而不散，全身節節貫串嗎？所以說鬆得像「脫骨扒雞」只是一種幻覺，是不符合練拳之本意。

二二、練拳時對四肢是否要有「負重」的感覺？

答：「重」與「鬆」本是風馬牛不相干的兩回事，太極拳鍛煉只是講究「鬆」，並未要求「重」，而有些練拳人偏要將「鬆」與「重」混連爲一體，由此提出了練拳要有「自身重量感」。說什麼：「四肢的沉重，說明身體真正放鬆了，放鬆狀態越好，……四肢的沉重感就越大」。在日常生活中只有「輕鬆」兩字，而從未聽到有「重鬆」之說，只有輕了才能得鬆，所以輕才是鬆的前提條件。因此練拳要「輕」不要「重」。

拳論說：「一舉動周身俱要輕靈」，重是輕的反面，重了只能顯滯，不能得鬆。太極拳鍛煉的三要三不要即是：一、要「半」不要「偏」，二、要「沉」不要「重」，三、要「輕」不要「浮」。所謂「半」者，爲半輕半重，半有著落，故不爲病。所謂「輕」者，其一招一式表現出輕靈圓活，有著落而不出方圓，故不爲病。所謂「偏」者，是太過的表現，重心偏離了規定範圍出了方圓，故爲病。所謂「重」者，過於填實而產生滯重現象，尤其是四肢皆重，故爲病。所謂「浮」者，是脚下之根虛浮而起，漂渺而無著落，故爲病。

太極拳鍛煉要求的「鬆」是在「放」與「開」的前提下實現，而且是指全身包括著四肢的放鬆或鬆開。鬆則自然而輕靈，不鬆則僵滯而笨重，練拳時全身放鬆目的就是要消除滯重，達到全身輕靈，有了輕靈才能圓活，無論轉腰旋身和舉手抬腿就會舒適而自然。

當今在太極拳界有些人在「鬆」字上大做文章，將一個「鬆」字說得天花亂墜，「鬆」就成了可望而不可及的神秘之物。記得先師對練拳中放鬆的要求，只要全身達到舒適自然即可，太極拳為道，就應講究道法自然。對於「四肢負重感」的說法，對練拳者是一種誤導。試想手脚滯重了還能全身放鬆嗎？也許連舉手抬腿都困難了，其實重和鬆兩者毫無關聯，又何必將兩個不相干文字扯在一起。

練拳時軀體及四肢都不應該有負重的感覺，只有全身上下顯得輕巧了，才能舉動靈活，收放自如，意有所念，四肢皆動，脚起由地，動轉有位。即便在推手中的知覺鍛煉，手臂亦應保持輕，在輕靈的前提下才有靈敏的聽勁，以達到知己知彼。手臂的沉甸來自於身軀，並非是手臂的負重，手臂要輕似「四兩」之重，才所謂「四兩撥千斤」的以輕擊重，以小力打大力，決不是以「千斤壓四兩」的以重擊輕，以大力打小力。腿脚同樣不能重，所謂「邁步似貓行」，

猫步的特點便是輕靈又穩健，所以對「四肢沉重感」的提法要三思。

二三、如何做到太極拳中所強調的「放鬆」？

答：楊澄甫的《太極拳十要》中有鬆腰的要求，腰是人體的中軸，起到承上啓下的作用，鬆腰有助於全身對勁力和氣血的貫穿和疏導，勁力和氣血運轉又引發全身陰陽虛實的變化。

放鬆是太極拳鍛煉的基本原則，也是練拳時一切技術行爲的出發點。要達到全身放鬆須注意以下幾點：

一是精神狀態的放鬆。大腦神經鬆弛，無雜念紛擾，心靜如水，平和自然。

二是呼吸方面的放鬆。輕鬆流暢，緩和順隨，如細水長流，似微風拂柳，入息微微，出息緩緩。

三是形體上的放鬆。肌肉、骨節、皮毛包括臉部表情均需自然舒展，不使有絲毫緊張和累積。

四是內臟器官的放鬆。五臟六腑各得其所，各盡所能，舒坦自然，水火相融。

五是四肢動作的放鬆。手腳進退輕柔緩慢，行拳走架舒暢圓潤，如輕風微拂，行雲流水。

全身各部位在放鬆的狀態下感受到舒坦自然，不存有絲毫刻意和牽強之舉，刻意和牽強會阻礙和影響全身放鬆效果。

太極爲陰陽之母，太極拳的一切行爲準則都必須講究陰陽，所以太極拳鍛煉所講的放鬆也並非絕對，鬆的另一面就是「緊」，但太極拳鍛煉不能有緊，緊了就變僵，而以「斂」字取代之。所以練拳既要放鬆，又要收斂，既要講柔，也要講剛，談鬆不能棄斂，說柔不能丟剛，鬆與斂，柔與剛都是陰陽互變的一對矛盾。凡是從內向外放鬆而開的過程爲由裏達表，屬於陽，凡是從外向內收斂而合的過程爲由表及裏，屬於陰。

就內氣而言，在放鬆而開的同時伴隨著「氣宜鼓蕩」，在收斂而合的同時伴隨著「氣斂入骨」。對於鬆與斂，柔與剛都不可能單獨存在，應是鬆中有斂，斂中有鬆，柔中寓剛，剛中寓柔，才符合陰中有陽，陽中有陰，陰陽相濟的道理。

練拳要掌握一個「度」，這就是「無過不及」。在太極拳鍛煉中的一切動作都不能爲之太過，也不可不及，應達到適度，適度就是不能走極端，用儒家的一句話就是中庸之道。楊澄甫

的《太極拳十要》中就提出鬆腰，而有人却提出了「大鬆大柔」的誇張之詞，也有人提出要鬆

而散之，鬆要鬆得徹底，在鬆字上刻意誇張，竟然將鬆字說得神乎其神。既要全身節節鬆開，

又要全身節節貫串，適度的拳架應鬆而不散，「似鬆非鬆，將展未展」。

至於放鬆到什麼程度爲標準就很難說明，記得張玉老師教拳時對放鬆的要求，只要全身各

部位達到舒坦安逸的自然狀態就好。太極爲道，就應符合「道法自然」的規律，每當拳友問及

如何放鬆時，只能回答：「自然」兩字，鬆也自然，斂也自然。可以拿一條毛巾來做實例，先

將毛巾捏成團然後再鬆放在平板上，讓它自然地緩緩鬆開到停爲止，練拳時的放鬆就應如此，

不必去刻意强求過分地放鬆。有鬆必有斂，有柔必有剛，「大鬆大柔」提法是鬆得太過的表

現，走向了鬆與柔的極端，張之不足，弛之有餘，並不符合太極拳陰陽互變原理。

二四、對太極拳的「大鬆大柔」之說有何看法？

答：有些人對「大」字很感興趣，什麼事都要加個大，曾記何時大字滿天下，大鳴、大

放、大字報、大辯論、大躍進等，遺傳至今仍不忘懷。

從辯證觀點講，既有大就必有小，以太極二字的含義來講，就是其大無外，其小無內，太極之道即陰陽之道。太極拳鍛煉是先求開展，後求緊湊，開展是放大，緊湊是縮小，有大有小，大中藏小，小中存大，便符合陰陽互變互存之理。

至於太極拳鍛煉所要求的鬆和柔，也不是絕對的，「鬆」不是無限止地放鬆，放鬆中又必須「周身節節貫串」。楊澄甫的《太極拳十要》中就提出鬆腰，而沒有「大鬆大柔」的提法。張玉老師在六十多年教拳生涯中也從未有「大鬆大柔」的說法，適度的拳架應為「似鬆非鬆，將展未展」，所以對「大鬆大柔」的說法是否恰當值得探討。

至於鬆柔到什麼程度才為標準就很難說明，只要全身各部位達到自然狀態舒坦安逸就好，太極拳之陰陽互動是為道，就應符合「道法自然」的要求，不必去刻意強求。所以對「大鬆大柔」的提法是鬆得太過，為弛而不張或張之不足，弛之有餘，存在軟拳現象，走向了鬆與柔的極端，並不符合太極拳陰陽互變原理。

太極拳的一切行為準則都必須講究陰陽，所以太極拳鍛煉既要放鬆，又要收斂，既要講柔，也要講剛，談鬆時不能丟棄斂，說柔時不能丟掉剛。鬆與斂，柔與剛都是陰陽互變的一對

矛盾。凡是從內向外放鬆而開的爲「由裏達表」，屬於陽，凡是從外向內收斂而合的爲「由表及裏」，屬於陰。就內氣而言，在放鬆而開的同時伴隨著「氣宜鼓蕩」，在收斂而合的同時伴隨著「氣斂入骨」。對於鬆與斂，柔與剛都不可能單獨存在，應該是鬆中有斂，斂中有鬆，柔中寓剛，剛中寓柔，才符合陰中有陽，陽中有陰，陰陽相濟的道理。拳論中有一條練拳的規定就是「無過不及」，在太極拳鍛煉中的一切動作都不能太過，也不可不及，應達到適度，適度就是不能走極端，用儒家的一句話就是中庸之道。

《十三勢行功心解》云：「運勁如百練鋼，無堅不摧」，又云：「極柔軟，然後極堅剛」，說明了太極拳不是柔拳更不是軟拳，如果片面地只講究大鬆大柔，軟若無骨，這就真的就不是太極拳了。柔軟是爲了堅剛，堅剛中也藏著柔軟。柔軟是太極拳的鍛煉手段，堅剛是鍛煉的目的。先要摧僵化柔，然後才能積柔成剛。

太極拳講究剛柔相濟，柔離不開剛，剛也離不開柔，剛中含柔，柔中含剛，亦剛亦柔，剛爲陽實，柔爲陰虛。所以太極拳就不能只談柔而不談剛，也不能只講剛而不講柔，如果避開剛而只講大鬆大柔，就不符合太極拳的陰陽虛實之理。堅剛是堅強有力而不是僵硬，柔軟也不是

疲軟無力，太極拳內勁就是軟綿綿又沉甸甸的感覺，猶如「棉裏鐵」外表柔軟，內裏堅剛，即謂柔中寓剛。柔軟中藏著堅剛，堅剛裏又含著柔軟。

從技擊方面講，化勁以柔為主，但柔中應有剛作為後盾，發勁以剛為主，但剛中應有柔作為變化。氣勢向內收斂時為吸為吞，則外現輕和是為柔，氣勢向外發放時為呼為吐，則內顯靜重是為剛，剛與柔就是一對矛盾，分而合，合而分，你中有我，我中有你。用剛時不可無柔，無柔則滯重不速，用柔時亦不可無剛，無剛則走化不靈，必須是剛中寓柔，柔中寓剛，才能稱得上剛柔相濟，所謂：「柔裏有剛攻不破，剛中無柔不為堅」。

二五、簡述太極拳架中的呼吸？

答：關於太極拳呼吸問題，在拳界也是眾說紛紜，練拳究竟要否配合呼吸？歸納起來就是「要」與「否」兩種意見。

持否定意見者認為練拳應全神貫注在拳架的曲伸開合，注意了呼吸就會亂了拳架，況且拳架動作有快慢長短，曲折迂迴，以呼吸配合就會氣急氣緩不易做到放鬆自然。

主張練拳走架須配合呼吸者認爲太極拳經論《十三勢行功心解》指出：「能呼吸，然後能靈活」。《五字經訣》說：「吸爲合爲蓄，呼爲開爲發，蓋吸則自然提得起，亦拿得人起；呼則自然沉得下，亦放得人出。」

楊氏太極九訣中《陰陽訣》說：「太極陰陽少人修，吞吐開合問剛柔。」一吞一吐就是一吸一呼，這裏所指的「吞吐」除了呼吸之氣外，還包括人體內外的開合與收放，更指的是將彼方勁力的吞沒和吐還。

呼吸是人體生命活動的象徵，人的一切活動都必須有呼吸的配合，例如跳高、跳遠、跑步、打球、游泳等運動都需有呼吸的配合，才能省力而持久。就是書法、繪畫、唱歌、音樂彈奏同炸也離不開呼吸配合，更何況是以意氣運動爲主的太極拳鍛煉。太極拳鍛煉雖注重於人體內部精氣神意的運動，但內氣運行也少不了有外氣呼吸的配合。呼吸也是人體生理活動之一，作爲貫串全身整體性運動的太極拳，怎能捨棄呼吸活動而單單講究肢體動作？如要練拳深入技藝進展，就必須有呼吸的配合。

太極拳鍛煉的初級階段應集中於動作的熟練，如再有呼吸要求就會顧此失彼，連動作招式

都無法周全，所以不必考慮呼吸，但不等於太極拳就不要求配合呼吸。太極拳動作複雜，進

退、起落、轉折變化不定，如初學時偏面地強求配以呼吸，將會造成閉氣或氣塞，對身體帶來

弊害，並會破壞了動作的自然放鬆。待太極拳鍛煉到一定水平後，所講究的是拳勢呼吸，隨著

拳勢動作和內氣的提放開合，而自然地與外氣呼吸相互配合一致。

拳勢呼吸注重於內氣的收放、開合與升降，它與平時通過口鼻對外氣的呼吸有所不同，大

自然的外氣只能通達肺葉及支氣管，不可能到達丹田和四肢。人體的內氣才能運行於全身，內

氣的放鬆能氣沉於丹田並能氣貫至四梢，內氣的收斂便能氣貼於背並斂入脊骨，一斂一鬆，一

收一放促使氣血流全身。外氣的吸入只能到肺葉，而人體的左右兩肺都貼近後背，內氣的收

合便是外氣的吸入，這是內外兩氣的合，內氣的放開便是外氣的呼出，這是內外兩氣的分。

內氣是與生俱有，故稱為先天之氣，外氣是大自然固有，故稱為後天之氣，內外兩氣的一分一

合，也是先天促後天，後天返先天的過程。

太極拳鍛煉的外氣呼吸，已不同於平時的正常呼吸，更不是深呼吸，必須將呼吸之氣改變

成出入之息，將呼吸變為調息。應隨著拳勢的收放、開合、起落，配合為收吸放呼，合吸開

呼，起吸落呼的逆式呼吸法，氣息的出入應細而長，深而緩，做到入息綿綿，出息微微，一入

一出爲一次調息，也是完成一次陰陽的循環。

拳勢呼吸是進入到煉氣煉意的階段，也是對人體三寶精、氣、神的提煉，其鍛煉順序應是由局部到全體。

第一步從腹部的中丹田至下丹田開始練，稱爲「丹田內轉法」，也是「煉精化氣」的階段，根據拳勢使內氣在腹腔內有上下、左右、前後的轉動，這也起到對內臟的自我按摩作用。

第二步由腹部擴大到胸部和頭部，連接上中下三丹田，稱爲「小周天運轉法」，也是「煉氣化神」的階段，根據拳勢使內氣有後升前降的陰陽循環，以達到任督兩脈貫通。

第三步再擴展到全身各處，稱爲「體呼吸法」，也是「煉神還虛」的階段，全身內外各部位包括骨肉皮毛和眼耳舌齒均有一收一放，一開一合，一張一弛的動態，似乎身體各部都有呼吸之感覺。拳勢呼吸是以人體內氣收放、開合、張弛、升降爲主導，稱爲內呼吸，並由內帶外，促使外氣的配合，也符合「內外相合」的要求。

二六、如何理解「行氣如九曲珠，無微不到」？

答：《十三勢行功心解》曰：「以心行氣，務令沉著，乃能收斂入骨；以氣運身，務令順遂，乃能便利從心」。

楊澄甫的《太極拳十要》曰：「蓋人身之有經絡，如地之有溝洫。溝洫不塞而水行，經絡不閉而氣通」。這都說明了體內氣血運行法則。

「行氣如九曲珠，無微不到」，明確是指的「行氣」而言，說明體內氣血運行於經絡的複雜情況。人體經絡的分佈像一張網絡，氣血在體內的運行就如九曲珠那樣迂迴曲折，從內臟到末梢，通筋肉骨胳滋潤肌膚，營養全身無微不到。內氣的運行如九曲珠，是指運行路線的錯綜複雜，古人以九為最高最大，所謂「九五之尊」，並非是指數字的九，又明確表示以「行氣」而言。

曾拜讀過某位大師的著作《楊式太極拳述真》所載，有對「九曲珠」的理解，在人體圖像的每關節處畫上九個小圓圈，標明為「九曲珠」的運行方式。讀後深感迷惑，記得張玉老師說過，人體上下的九個出擊點，為拳、掌、肩、腕、肘、背、腰胯、膝、脚，九個主要關節部

位，也稱九節勁，所謂「九節勁節節可發人」。明明是「九節勁」怎會變成了「九曲珠」？

無論在行拳走架和推手時，隨著腰軸的轉動，全身上下各個關節部位也有著螺旋形的轉動，故又稱「九節勁節節走螺旋」。對「九曲珠」與「九節勁」的含義，有著截然不同之處，前者指行氣，後者指運勁，兩者不可混為一談。所以有人認為有書不如無書，當今社會開創了太極拳普及和發展的盛世，有關太極拳的書籍與網絡傳播廣泛，如何識別其中正確與謬誤是關鍵，必須仔細分析，認真篩選，避免誤導。

二七、為何太極拳主張「慢練快打」？

答：首先應說明太極拳不是慢拳，練拳可快可慢，行拳走架的快慢是根據練拳者的需要來決定。

上班族的時間寶貴，早晨為抓緊時間鍛煉身體，練拳動作稍快些，如果時間寬餘動作就慢些。另外根據氣候條件而定，風和日暖，環境清靜，練拳可以緩慢些，如遇天氣陰沉，風寒霧濕天氣時，練拳動作就稍快些。對於有空閒時間或退休的人群，可以緩慢安心地練拳，無論是

快練或慢練，都必須掌握練拳的原則，快，不要忙亂，精巧細微之處不可丟，慢，不能現呆滯，行拳走架是運動而不是站樁，過分的慢就會失去了全身各部位的靈活性。

有些對太極拳有較深造詣者，需連續間歇練拳二、三遍的，第一遍注重於一招一式的攻防用意，假設有一對手與之打鬥，面前無人似有人，練拳招式有化有打動作稍快些。第二遍要著重在內形的意氣運行，以心行氣，以氣運身，行氣如九曲珠，無微不至，使氣血周流全身，練拳動作應慢些。第三遍以輕鬆自然為主，拳勢非常熟練便順其自然而為之，動作跟著感覺走，感覺跟隨意象走，使運動主體全身心地與大自然融為一體，達到無拳無意與無我無為的境界，練拳動作就快慢隨意。

對於初學者來說練拳動作應該慢些為好，慢了就可以看清楚動作的前後、高低、左右的方向和部位，也不放過轉彎抹角那些精巧細微的動作。有些人認為練太極拳就要慢練不能快練，因為「快練是拳，慢練是功」，所以主張練拳越慢越好。其實拳與功不是以動作的快慢來區分。拳是術，術是法，太極拳的四法即手法、眼法、身法、步法，也稱十三勢，能按照太極十三勢進行鍛鍊的，才稱為拳術，如果連十三勢技法含義也沒有的話，就只能稱拳操。

練拳時的動作無論是快或是慢，都屬於拳，拳術是一種技擊方法，也稱打鬥的技巧。功是人體的潛能，爲人體內在的能量。太極拳鍛煉的功在內而不在外，正確地說：「外練是拳，內煉是功」。外形動作即是技擊打鬥的招式，練得再慢也不能成爲功。內勁是內在的神、意、氣與先天自然之力之間結合而成，所謂：「外練筋骨皮，內練一口氣」。

太極拳是外練內修的鍛煉項目，又以內煉爲主，外練爲輔，必須是內外相合，性命雙修。

在技擊打鬥時，又必須以技法與內勁密切相結合，缺少內勁的技法被稱爲花拳綉腿，沒有技法的內勁只能是死打笨撞。

太極拳的技擊特點是「慢練快打」，其他拳術的訓練都講究速度和力度，唯有太極拳鍛煉却要求緩慢和鬆柔，用意不用力，使人不得不懷疑如此慢條斯理的動作，怎能與人搏擊打鬥？

其實太極拳的慢練是方法，並非是目的，慢練就是爲了快打，慢練也爲了加強全身各部位的協調能力，在慢練中才能求細、求全、求精。太極拳要求神形合一，內外兼修，在意念的支配下推動氣血的運行，使氣血周流全身，意之所至，氣亦至焉，以氣血久久貫注於經絡將促成內勁的滋長。

在慢練中才能實現行功的調身、調息、調心三要素，使呼吸深長而細勻，並喚醒起大

腦皮層的條件反射，這都是爲快打築下了基礎。太極拳鍛煉到一定層次，其全身內外、上下各部位的協調配合更爲緊密，其大腦皮層的條件反射更爲敏捷，在應敵時的化解與打擊度更爲快速而精確。

有了慢練才能有快打，在推手鍛煉中就能體會到，太極拳並非是只講慢而不講快，是根據對手的動作快慢，做到「動急則急應，動緩則緩隨。」別認爲太極是慢拳，在對敵應用時其速度也許比其他拳術更快。

太極拳的快是在內而不在外，求近而避遠，在意而不在形。

太極拳快在搶奪先機，一出手便在沾黏連隨中獲得聽勁，即「人不知我，我獨知人」，其意已佔先，接著就是「彼不動，己不動，彼微動，己先動。」

太極拳快在求近避遠，其他拳術講究衝擊力，沖拳出掌先要將手收回後再打出，而太極拳却使用內擊力，實行挨著何處何處打，全身九節勁節節可發人。黏著點就是出擊點，不需將手收回再行打出，省略了出擊的來回過程，故在技擊速度上就搶了先機。

太極拳快在意氣的變化靈活，快在大腦皮層快速的條件反射，快在全身各部位動作的協

太極拳修習問答 附珍影集——楊氏武匯川一脈傳承

305

調，擊人在不知不覺之中。所謂：「面前手來不見手，胸前肘來不見肘。」如形容其快速可

說：「起手如閃電，電閃不及合眸。襲敵如迅雷，雷發不及掩耳。」

所以說太極拳的「慢練快打」與其他拳術的不同之處，就是在用意不用力的鬆柔沉穩基礎

上，還須練成輕靈快捷的身手，這就是太極拳對攻防技擊功能的一大特色。

二八、何爲太極拳「動急則急應，動緩則緩隨」？

答：「動急則急應，動緩則緩隨」，這是指在推手或散手時動作快慢的要求，說明太極拳

並非只講究慢，同時亦講究快。

在雙人推手時動作的快慢要適從於對方，推手的技巧要求爲「捨己從人」，就不應該快慢

動作隨心所欲，而應隨從對方的快慢而爲。彼快我也快，彼慢我也慢，緊應緊隨分毫無差，這

就是「動急則急應，動緩則緩隨」的基本含義。

其他拳術講究「先發制人」的搶取主動，打鬥應採取先下手爲強。太極拳則不然，須講究

捨己從人，處處隨從於對手之動，也許有人會懷疑，豈非永遠處於被動而挨打份兒。要知道深

含道家文化的太極拳，就主張：「虛而不屈，動而愈出，多言數窮，不如守中。」不爭強，不鬥勝，「夫唯不爭，故天下莫能與之爭。」太極拳稱為文化拳就不提倡先下手為強，而是以文攻武衛為本，由被動轉變為主動。先是捨己而從人，後是從人還得由己。如果反其道而行之，動急而慢應，動緩而急隨，就會產生頂扁丟抗之病，不符合沾黏連隨的原則。要避免頂扁丟抗四病手，就需要「動急則急應，動緩則緩隨」，這是求知覺功夫的關鍵。

太極推手中的盤圈打輪須有沾黏連隨，捨己從人和從人由己須有沾黏連隨，引進落空和四兩撥千斤也須有沾黏連隨。沾黏連隨從力學方面說是手臂的摩擦力，推手中能將人牽動的主要力量，並能不斷增強手臂觸覺的靈敏度。

楊氏拳譜中對沾黏連隨的解釋：

「沾者，提上拔高之謂也；

黏者，留戀繾綣之謂也；

連者，捨己無離之謂也；

隨者，彼走此應之謂也。

要知人之知覺運動，非明沾黏連隨不可。斯沾黏連隨之功夫，亦甚細矣。」

太極拳鍛煉由著熟而漸悟懂勁，由懂勁而階及神明，懂勁是入門的階梯，求懂勁是一段漫長的過程，先求知己，後求知人，能知己知彼方爲懂勁。要得知人功夫還得靠沾黏連隨前提下的運動知覺，有運有動才能有知有覺，楊氏拳譜中《固有分明法》說：「蓋人降生之初，目能視，耳能聽，鼻能聞，口能食。顏色、聲音、香臭、五味，皆天然知覺，固有之良。其手舞足蹈，於四肢之能，皆天然運動之良。思及此，是人孰無？因人性近習遠，失迷固有。要想還我固有，非乃武無以尋運動之根由，非乃文無以得知覺之本原，是乃運動而知覺也。夫運而知，動而覺，不運不知，不動不覺。運極則爲動，覺盛則爲知。動知者易，運覺者難。先求自己知覺運動，得之於身，自能知人。欲先求知人，恐失於自己，不可不知此理也，夫而後懂勁然也。」所以對「動急則急應，動緩則緩隨」之說，也是爲尋求運動之根由，而自能知人。

二九、爲何要「先求開展，後求緊湊」？

答：《十三勢行功心解》有云：「先求開展，後求緊湊，乃可臻於縝密矣。」這是指太極

拳鍛煉中對全身四肢的動作，由粗大到細巧的一個過程。

對初學者來說練拳時儘量放大動作的幅度，步子開大些，架子放低些，手脚動作開展些，轉腰角度明顯些，這便是拳架動作的開展。太極拳的動作路線都是呈圓弧形，開始先劃大圈，隨著練拳的熟練程度逐漸由大圈變成小圈，這是拳架鍛煉的「先求開展，後求緊湊」。

開展是放大，動作的放大就是要將每一過程中細微之處，得到充分的表現，包括動作的往復折叠和行走路線的高低方向，都能清清楚楚明明白白。

緊湊是縮小，動作的縮小也是從生疏到成熟過程的必然，太極拳動作是從大圈練到小圈，乃至「無圈」而臻於縝密，「無圈」並非是沒有動作，是指其圈極小而已，動作越小其變化越快就越靈活。

開展與緊湊，放大與縮小，正如在客觀世界中可以區分爲宏觀世界與微觀世界一樣，人的心靈與太極拳都有宏觀與微觀的構成，「放大」有助於反映心靈中宏觀的一面，「縮小」有助於反映心靈中微觀的一面。

用辨證唯物主義觀點來看，開展與緊湊，放大與縮小，都不是絕對的，而是相互依存的，

即開展中有緊湊，緊湊中也有開展，放大中有縮小，縮小中有放大，大出人寰，細入毫髮，一滴水雖小但可透視太陽，地球雖大但在宇宙中只是一個小小的圓球。

太極拳是整體性運動，整個人體結構的任何部分，不論其動作的大小都不可缺少，缺少了任何一點就會影響到整體，好比自然界中的有機物體，砍掉它的任何一小部分，便成爲畸形。

太極拳在外形動作上要求有大也有小，手臂隨著腰軸左右、上下、前後的轉動好比地球環繞太陽的「公轉」，其動作的幅度較大；手臂的內旋和外旋是螺旋式陰陽互變，好比地球的「自轉」，包括往復折疊和展指凸掌，其動作幅度較小。外形動作是由大練到小，即由大圈練到小圈，也是從生疏到熟練的演變過程；內形的意氣運行是由小煉到大，即是由局部煉到全體，也是從丹田內轉煉到氣血周流全身的過程。拳論云：「行氣如九曲珠，無微不到。」就是指內氣的運行也有大有小，「九曲珠」形容行氣路線曲折迂迴又漫長，古人以「九」表現爲大；「無微不到」是指全身每一處末梢神經與細小部位都能以氣血貫注，「微」即是微小的表現。

太極拳鍛煉是要在開展與緊湊，放大與縮小之間尋求恰當的安排，將大與小完美地結合在現。

整個拳勢之中，並做到大中有小，即開展中有緊湊，小中有大，即緊湊中有開展。如何處理好大與小或開展與緊湊之間的關係，就可以從兩方面著手，一是大小相形，鍛煉中既要開展又要緊湊，讓大圈與小圈巧妙地結合，有了外形的大就體現為內形的小，有了外形的小便體現為內形的大。二是以小見大，從大圈練到小圈乃至無圈，也是先求開展，後求緊湊，小就是精煉為內形的大。

小巧玲瓏，小中藏大，動作雖小而威力無窮。正確處理好大與小的關係，也是練好太極拳的關鍵，動作該開展的時候就要放開，對拳勢中的細微之處不可無，此乃大中有小。動作應緊湊時就須縮小，對拳勢中的騰挪閃展同樣不可少，此乃小中有大。

太極拳對勁力發放時的要求是「動貴短，勁貴長，意貴遠」，對動作、內勁、意念都有長短與遠近的合理安排，外形動作的短促並非是不動，動短是緊湊，意遠是開展，體現為小中有大與以小見大。一般來說在獨自鍛煉時動作幅度儘量放大，架子放低，在與人交手時動作幅度就不宜過大，架子也不宜太低，大有大的好處，小有小的優點。能否以小見大，取決於練拳者是否具有涵括天地之胸懷，只有對拳術有敏銳觀察力的人，才能從某些細小之處去發現，某些細小中卻蘊含著強大的力量。

三十、行拳走架動作和運勁有否「對拉拔長」之說？

答：在當今太極拳鍛煉圈內，有不少練拳者認爲太極拳鍛煉中，所有的拳式動作都必須有「對拉拔長」的用勁方式。就是說身軀及兩手兩腳，有向前拉的勁同時又有向後拔的力，有往左拉的力同時也有往右拔的勁，有向上拔之力同時也有向下拉之勁，這種對拉拔長的動作又稱「對拔勁」。練拳中到底有沒有這種「對拔勁」？

根據筆者學拳練拳五十多年的體會，練拳時確有全身放鬆開展的感覺，放鬆和開展並非是對拉拔長，放鬆的感覺是由中間向四周包括橫向和縱向開展，用的是意而不是力。「對拉拔長」是由中間向兩端拉拔而放長，用的是力而不是意，兩者的含義完全不同。曾查找了一些前輩大師的心得及著作，也並無「對拉拔長」的說法，在所有的勁別中也找不到有「對拔勁」之句，所以對此說一直存有疑慮。所謂「對拔勁」必然是將勁力一分爲二，一半向前另一半往後，或者既向左又往右用力，同時用力對拉對拔，就如體育運動中的拔河比賽。以「對拔勁」的運行模式，必然是由中間向兩端反向而行，這種同時對拉對拔的用力，在太極拳鍛煉中稱爲頂抗或雙重，不符合放鬆開展的原理。

曾見一位拳友的發勁形態，無論是發掤勁、擠勁、按勁時，手臂向前發勁而總將脊背向後拔出，當問及爲何如此發勁時，而他理直氣壯地回答說，這是老師教的「對拔勁」。太極拳的發勁講究的是「引進落空合即出」，是用全身的合力，而專注一方，稱爲整勁，如果手向前推而背向後拔，勁力分散如何能稱整勁。蓄勁如張弓時，脊背似弓弦手如箭，發勁如放箭，弓弦鬆放箭矢射出，力由脊發，脊背應呈平直。太極拳鍛煉中的鬆與斂，開與合，收與放，也不是單純地往上下或前後兩端方向，而是向周圍立體式的方向，都重在於意而不是力。所以「對拉拔長」或「對拔勁」之說，容易給初學者起誤導作用。

三一、如何理解「有氣者無力，無氣者純剛」？

答：太極拳鍛煉順序的三部曲就是練腰、練氣、練意，在其練拳要領中提到「氣」字的內容很多，真是舉不勝數。如「氣沉丹田」、「氣貫四梢」、「氣宜鼓蕩」、「氣貼於背」、「氣斂入骨」、「氣宜直養而無害」、「行氣如九曲珠」等等。單純提出太極拳鍛煉是「有氣者無力，無氣者純剛」之說，總覺得前後之說似有矛盾，使人進入雲裏霧裏，難解其中之意。

想必後者與前者所說的「氣」應是相同，這都指的是人體內部之氣，如毫無前提單獨此說，是否有斷章取義之疑。

根據《十三勢行功心解》之說：「全身意在精神，不在氣，在氣則滯，有氣者無力，無氣者純剛。」練拳的宗旨「意在精神，不在氣」，便是前提條件，有「意」才有神，人在意念懶散和精神不振的狀態下，便稱「有氣無力」，所以練拳是重「意」不重「氣」，在「意」則靈，在「氣」則滯，意之所至氣亦至焉，意念便是太極拳鍛煉的靈魂。

太極拳鍛煉講究「用意不用力」，拳論云：「凡此皆是意，不在外面」。《十三勢歌訣》云：「意氣君來骨肉臣」。《十三勢行功心解》云：「以心行氣」。心主血脈又主神志，神志是人的精神狀態和思維活動，即為神意或心意，所以「以心行氣」便是「以意導氣」。《十三勢行功心解》又云：「意氣須換得靈，乃有圓活之趣」和「全身意在精神，不在氣」，這都說明了意念對太極拳鍛煉是非常重要的。

練拳可以不用力，但不能沒有意念，無論是外形的四肢動作或內形的氣血運行，都必須有意念的引導，意念是太極拳運動的統帥，意念也是太極拳鍛煉的靈魂。人不能沒有靈魂，太極

拳也同樣不能沒有靈魂，有了意念才能帶領全身各部位的運動，練拳沒有意念的引導，即使是身手再靈活，動作再柔軟，姿勢再優美，但是就等於失去了靈魂。譬如一個出賣靈肉的烟花女子，任憑打扮得花枝招展，生得花容月貌，妖艷動人，可惜就是沒有靈魂。再如一篇文章或一首詩歌，雖然寫得井然有序，詞藻華麗優雅，但是却沒有靈魂。靈魂就是立意，任何創造性的活動，都必須以意爲先，文學創作或繪畫都講究立意，所謂：「意似王人，辭如奴婢，主弱奴强，呼之不至」。

唐代詩人劉禹錫的《陋室銘》有云：「山不在高，有仙則名，水不在深，有龍則靈。」如果用於太極拳鍛煉，這山中之仙和水中之龍就是練拳之意，太極拳將意氣比喻爲君王，將軀體和四肢的骨肉比喻爲臣子，臣子應服從於君王，即軀體和四肢動作應服從於意氣。

對於意和氣又必須要分清主次，拳論有「心爲令，氣爲旗」和「意氣君來骨肉臣」之說。

這裏說的「心」即爲意，意是大腦思維的機能活動，並非指心臟器官而言，但心臟也是生命活動的根本，心爲君主之官，主神明，故人們習慣總將頭腦中思考的問題稱爲是心裏想的。練拳時能發號施令的是神意，搖旗呐喊的是內氣，具體行動的是軀體骨肉和四肢。神意爲主，內氣

太極拳修習問答 附珍影集——楊氏武匯川一脈傳承

315

為次，有了意動才有氣動，故謂意之所至氣亦至焉。動作的曲伸開合與呼吸升降在於意，虛領頂勁、含胸拔背在於意，氣沉丹田、氣勢鼓蕩在於意，提襠合胯、氣貫四梢在於意，上下相隨、內外相合也在於意，所有動作均有意念帶領而不是使力，故有「凡此皆是意」之說。

太極拳無論是走架、推手、器械鍛煉都必須以意念為先，所以說意念是太極拳的靈魂。

三三、練拳時能否將內氣散發至體外形成「氣圈」之說？

答：太極拳鍛煉中所指的內氣，是構成人體和維持人體生命活動的基本物質之一。它是通過臟腑組織的機能活動所反映而出，內氣也可以概括為人體臟腑組織各種不同的機能活動。

太極拳所練之氣是人體內部固有的「氣」，即道家所謂之「炁」，此「炁」與口鼻呼吸的空氣完全是兩種概念，故稱為內氣。人體內部固有的「氣」是在母胎裏已生成，所以被稱為先天之氣，它只能活動在體內，不可能被發放到體外。外氣是以口鼻呼吸之氣，是大自然外界的空氣，它的行經路線只能從口鼻經過氣管、支氣管到肺葉，吸進的是氧氣，呼出的為二氧化碳，不可能到其他部位和周流全身，就稱它為後天之氣。

一。西醫動手術將病人腹腔打開，從中醫角度講是大傷元氣，術後必須經一段時期靜養或做一此輕微的運動待元氣恢復。內氣惟有在人體內部才能起到應有的作用，如脫離人體便毫無踪跡可尋，再也不可能自行收回到體內，與人體生理活動已經脫離了關係。內氣與血液有所不同，鮮血是有踪可尋，抽出一部分血液可以製成血漿的實樣，還能重新輸入到人體內。而內氣却不能，因爲它是看不見摸不到的，一旦離開了人體就消失得無影無綜。功夫練得再好也不可能將內氣發放出體外，有些氣功師鼓吹能「異地發功」或太極拳推手的「淩空勁」發人，其實這些都是騙人的謊話。

太極拳所說的內氣不可能脫離人體，絕不會發放到人體的外部去。但有人却宣揚在練拳過程中能將內氣發出體外，變成三道氣圈之說，說什麼內氣向胯周圍能散發出直徑爲一米的胯氣圈，向肩周圍能散發出直徑爲一米的肩氣圈。向腰周圍能散發直徑爲八十厘米的腰氣圈，人體的內氣真能散發出體外嗎？而且對散出體外的尺寸如此精確也曾迷惑了一部分練拳者，人體的內氣真能散發出體外嗎？而且對散出體外的尺寸如此精確清晰，這將引起人們對此論產生了懷疑。

古時侯的神怪故事中有某些妖精爲了修煉，在晚上

將體內元氣凝練成一白色氣團，對著月亮進行吐納之術，但這僅屬於神話故事，並非真實。

太極拳鍛煉講科學，不是說神話故事，練拳到一定程度後，由於拳勢呼吸的提放開合，內氣鼓蕩時所產生一種心理感覺，有氣勢和氛圍擴張的意象，包括「雲蒸霧騰」或「潮水漲落」的感覺，這僅是身體內部釋放的能量所致，並非是內氣真的散出體外。拳論云：「氣宜直養而無害」，就是要讓真元之氣涵養於丹田，丹田是涵養內氣的最佳位置，加上斂臀提襠便能保護內氣不外泄，所以對內氣欲散發出體外之說是一種謬誤。

三三、練拳時氣血周流全身與經絡有何關係？

答：《黃帝內經》有云：「經絡者，決生死，處百病，調虛實，不可不通也」。在太極拳鍛煉中要求氣血周流全身，首要是疏通經絡。經絡向內聯接五臟六腑，向外通達四肢百骸，不斷地將氣血灌輸到全身每個部位，又能將病邪淤毒排泄出體外。練拳就要保持經絡的暢通，才能使氣血周流全身，維護人體各部位的營養平衡，保持身體健康無病。楊澄甫說：「練太極拳應全身鬆開，不使有絲毫之拙勁，以留滯於筋骨血脈之間，自爲束縛」。全身放鬆是爲了經絡

暢通，又說：「蓋人身之有經絡，如地之有溝洫，溝洫不塞而水行，經絡不閉則氣通」。

楊氏家傳拳譜對人體氣血的運行《太極氣血根本解》云：「血爲營，氣爲衛。血流行於肉、膜、絡，氣流行於骨、筋、脈。筋甲爲骨之餘，發毛爲血之餘。血旺則發毛盛，氣足則筋骨壯。故血氣之勇力，出於骨、皮、毛之外壯。氣血之體用，出於肉、筋、甲之內壯。氣以血之盈虛，血以氣之消長。消長盈虛，周而復始，終身用之，不能盡者矣」。

經絡主要分爲經脈和絡脈，經脈又分爲十二正經和奇經八脈，絡脈又分爲別絡、孫絡與浮絡。人體的十二正經分別爲手三陰、手三陽、足三陰、足三陽。手三陰爲：手太陰肺經、手少陰心經、手厥陰心包經；手三陽爲：手太陽小腸經、手少陽三焦經、手陽明大腸經；足三陰爲：足太陰脾經、足少陰腎經、足厥陰肝經；足三陽爲：足太陽膀胱經、足少陽膽經、足陽明胃經。十二正經的所有陽經通於腑，運行於四肢的外側；所有的陰經通於臟，運行於四肢的內側，內通於臟腑，外貫於九竅。

奇經八脈爲任脈、督脈、帶脈、沖脈、陰維、陽維、陰蹻、陽蹻。督脈爲總督一身之陽經，稱爲陽脈之海，運行於身背部的正中。任脈爲總任一身之陰經，稱爲陰脈之海，運行於胸

太極拳修習問答 附珍影集——楊氏武匯川一脈傳承

腹部的正中。帶脈有束帶的含義，能起到約束縱向運行各條經脈的作用，其運行於腰圍一圈。

陰蹺陽蹺脈有輕蹺和健捷的意思，主一身左右之陰陽經脈，能濡養眼目開合與下肢運動，運行於左右內外兩側。陰維陽維脈對手足三陰和三陽經脈正常運行起到維繫的作用，運行於左內外兩側與蹺脈為表裏。沖脈為總領各經脈氣血的要衝，能調節十二正經之氣血，故有「血海」之稱，運行於腹壁與背壁之內。

人體十二正經的氣血運行路線，雖然是縱橫交叉十分複雜，但從大體上講：手三陰是由肺、心、心包走向手指，手三陽是由手指走向小腸、三焦、大腸。足三陰是脾、腎、肝走向足趾，足三陽是由足趾走向膀胱、膽、胃。人體的生理活動是以臟腑為中心，經絡又聯繫著所有臟腑，氣血是依靠經絡輸送到全身各處，才能促使人體所有的機能活動。在太極拳鍛煉的行功走架中，根據內氣的一開一合以及鼓蕩和收斂，都與十二正經和奇經八脈有著密切的關係。當真氣在體內鼓蕩時，爲氣貫於四梢由裏達表，氣血便通過手三陰的肺經、心經、心包經由內臟運送至手指端，並通過足三陰的脾經、腎經、肝經由內臟運送到足趾端。當真氣在體內收斂時，爲氣斂入脊骨的由表及裏，氣血便通過手三陽的大腸經、小腸經、三焦經由手指端回歸至

內臟，並通過足三陽的胃經、膀胱經、膽經由足趾端回歸到內臟。真氣的一開一合，氣血的一收一放，這是陰陽的一次循環，十二正經在全身的陰陽循環也與奇經八脈關係密切，特別對任督兩脈。因爲任脈爲陰脈之海，所有陰脈都應通過任脈而向外運送，督脈爲陽脈之海，所有陽脈都應通過督脈而歸返於內。

三四、「往復須有折疊」中的「折疊」做何解？

答：練拳時四肢的動作方向，離不開左右，前後，上下，所有動作都是往復來回，拳論要求「往復須有折疊」。對於「折疊」兩字如何理解？又如何貫穿於練拳之中？練拳時如對初練者來說會很模糊，如要解釋「折疊」的含義，應先瞭解「往復」的意思。

手臂動作先向左後又往右，先向上後又向下，先向前又再往後，如此左右、上下、前後的動作往復來回。太極拳動作講究的是圓弧形路線，往復來回的動作也不能直去直回，必須要有圓弧形的轉頭，這就稱「折疊」。

最爲簡單的說法，「折疊」就是調頭轉彎。要調頭轉彎就必須打個小圈，轉了彎方向就變

了，就像汽車調頭一樣，總要向前繞個圓弧形的圈。如欲左轉勢必先向右劃一小圈轉頭，如欲右轉勢必先向左劃一小圈轉頭，即意欲向左必先向右，意欲向右必先向左，意欲向上必先寓下意，意欲向下必先寓上意。手勢的往復及轉彎抹角，應該成為圓弧形的鈍角，避免帶有直來直去的銳角，才符合太極拳圓圈路線的運動原則。

在太極拳鍛煉中的轉彎調頭也稱小圈轉頭，需轉彎調頭的源頭不在手，而應主宰於腰，包括著肩肘與腿腳的轉頭，還有內形的神意和氣血的轉換。

折疊中還必須帶有螺旋，不單是手臂走螺旋，腰腿及內形動作也有螺旋要求，根據動作的需要，並有旋上旋下的變化。折疊既是方向性的變化，又是陰陽和虛實的變化，也是起落與呼吸的變化，所以無論在走架或推手時，都應注意轉彎抹角的折疊勁，是虛實變化中內勁連綿不斷的關鍵。

有往復也就有進退，「往復須有折疊，進退須有轉換」，就要求上下相隨，折疊是轉換，轉換是折疊，手臂的折疊也就是腿腳的轉換。無論是手的折疊還是腳的轉換都不是單純的，也包括全身內外各處，同時都有著陰陽虛實的變化，折疊和轉換的關鍵還得主宰於腰。

答：太極推手首先要練好沾、黏、連、隨四種功夫，推手盤圈中有了沾黏連隨的功夫，便能從手臂到心身產生對人體動靜的感覺，由感覺上升爲知覺，推手目的就是鍛煉靈敏的知覺能力，所以沾黏連隨便是太極推手的基本原則。

無論是在運用掤攦擠按四法的盤圈打輪，還是腿脚的前弓後坐，腰胯的左旋右轉，都必須在沾黏連隨的原則下實現，沾黏連隨又必須貫串於推手盤圈打輪的始終。所謂：「上下相隨成一體，動作綿綿永相連」。

太極的本體爲圓球狀，其中一半是陰，一半是陽，陰黏連著陽，陽黏連著陰，彼進此退，此進彼退，都呈圓弧形狀態。推手盤圈就是劃圓打環，劃圓打環與沾黏連隨是分不開的，在盤圈打輪中融合著沾黏連隨，在沾黏連隨中實現盤圈打輪。太極拳的圓弧形路線是大小縱橫不等，故被稱爲亂環。

所謂：「掌中亂環落不空」和「得其環中不支離」。「落不空」就是一環扣一環連綿不斷，「不支離」就是不能有破碎而應保持圓滿，這樣便能實現拳論所云：「無使有斷續處，無

使有凹凸處，無使有缺陷處」。「永相連」、「落不空」、「不支離」這都是指太極推手的盤

圈過程，其前提必須是在沾黏連隨中實現，能掌握沾黏連隨的原則對提高推手水平極其重要。

推手鍛煉首先要明白沾黏連隨四字的深厚含義，在《楊氏太極拳譜》中對《沾黏連隨》的

注解云：「沾者，提上拔高之謂也。黏者，留戀繾綣之謂也。連者，捨己無離之謂也。隨者，

彼走此應之謂也。要知人之知覺運動，非明沾黏連隨不可，斯沾黏連隨功夫，亦其細矣。」

太極推手鍛煉目的是獲取知覺功夫，沒有沾黏連隨，就不可能獲得知覺功夫，沒有知覺功

夫，就不可能存在聽勁，沒有聽勁也就不能知彼，在不知對方虛實深淺的情況下盲目出擊，豈

有不敗之理。

推手中的聽勁就是要掌握對手的信息，此「聽」不是直接用耳去聽，而是指手臂皮膚肌肉

和全身的感覺，要獲得感覺就須採用沾黏連隨的偵察手段去瞭解對方，能掌握對手的動靜便是

知彼。沾黏連隨四字對太極推手極為重要，有了沾黏連隨才能獲得知覺，知覺就是聽勁，聽勁

是懂勁的主要組成部分。通過走架先要懂得自身各部位的動靜開合，是為知己功夫；通過推手

再懂得對手的動靜虛實，是為知人功夫，知己知彼才能百戰不殆。

沾黏連隨四字都是相互關聯而無法分離的，沒有沾就不可能有黏，沒有黏也就沒有連，沒有連也就無從隨。要實現沾黏連隨的功夫，就應先明白此四字的含義。太極拳的攻防技擊功能，便是運用引進落空四兩撥千斤，若要四兩撥千斤以小力打大力，就必須能引進落空，若要引進落空，就必須具有沾黏連隨的功夫。能沾黏連隨才能獲得靈敏的知覺功夫，所以說沾黏連隨是為獲取信息，對信息獲取及處理是非常細緻的工作，是太極推手鍛煉的關鍵。

太極推手中與沾黏連隨相反而行的，就是頂扁丟抗，沾黏連隨為四種功手，頂扁丟抗是四種病手。推手鍛煉中就要避免頂扁丟抗的四病手，應具有沾黏連隨的四種功手，對初練推手者來說可能一時很難以掌握，但必須遵守這個基本原則去練，才能步步深入獲得成效。尤其是一些初學推手者是很容易出現頂扁丟抗的毛病，若要實現沾黏連隨，就首先要做到全身鬆柔圓滿，用意不用力，儘量實現不頂、不扁、不丟、不抗。

三六、如何做到「上下相隨」？

答：在太極拳鍛煉中所指的「上下相隨」，一般所指的是手和腳的動作，手在上，腳在下，上下相隨是太極拳鍛煉的基本要求。

運動的主體是人，從上至下的主要部位有頭、手、腰、襠、腿、腳等，這些部位都是人體的上下關係，拳論云：「其根在腳，發於腿，主宰於腰，形於手指。由腳而腿而腰，總須完整一氣，向前退後乃能得機得勢。」太極拳鍛煉中的上下相隨，就首先應指練拳者本人身體的上下部分，四肢是以腰為中軸帶領手動腳動，手到腳到，以兩手與兩腳的動作協調一致，稱為上下相隨。

軀體以頭在上，襠在下，頭頂百會穴的懸頂與襠下會陰穴的吊襠，承上啓下也稱上下相隨。例如胸與腹的上下相隨，在氣沉丹田時就要求胸寬腹實，只有胸放寬了，氣才能下沉至丹田使腹內充實。再如兩肩肘與兩腰胯的上下關係，肩在上，胯在下，上要沉肩下要落胯，兩肩與兩胯又須保持平準，沒有鬆腰落胯也就沒有沉肩墜肘，這便是肩胯之間的上下相隨。

太極拳運動的主體是人，人本身就是立體的，所以太極拳應是立體性運動，所謂立體必然會有上下、前後、左右、內外的動向。練拳時不僅有上下相隨，還有內外相合，前後協調，左

右配合，有上必有下，有外必有內，有前必有後，有左必有右。例如在虛領頂勁的同時喉頭微微後收，喉頭指天突穴，練拳時喉頭不能前拋，才能保持頭容平準，《周身大用訣》有說，「三要喉頭永不拋，問盡天下眾英豪」。喉頭的微微向裏後收，應該與尾閭的微微向內前收爲一致，喉頭在上在前微微後收能幫助虛領頂勁，尾閭在下在後微微前收能幫助斂臀提襠，兩者同樣有著上下和前後的關係。練拳時必須上中下協調一致，《太極拳十要》說：「手動，腰動，足動，眼神亦隨之動。」是爲一動無有不動，方爲上下相隨。

除了人體本身的上下相隨，太極拳鍛煉到一定層次，讓人體運動與大自然融爲一體，就有了上中下天人合一，行雲流水，草木生長的感覺。一切事物都有上下內外之分，大家都知道天在上地在下，人的練拳活動在大自然中，上有天，下有地，就是天時、地利、人和，上中下三者融合爲天人合一，也是上下相隨和內外相合。天上有飄浮的白雲，地下有流淌的河水，上有行雲，下有流水，若將行雲與流水融匯於練拳動作的飄逸，則走架就成了行雲流水，此亦爲上下相隨和內外相合。樹木花草的枝葉在泥地之上，其根須在泥地之下，枝葉在地上生長繁密，根須在地下生長擴展，從樹木花草的生長結合與太極拳「根於腳，發於腿，主宰於腰，形於手

指」，由根至幹，由幹至枝，由枝到葉，亦稱上下相隨和內外相合。

總之，在太極拳鍛煉中的上下相隨，不是單純地指手和腳或頭和襠，而是指全身各部位，有上有下，有內有外，上現輕靈，下顯沉穩。向上時應注意由下而上，向下時應注意從上而下，向外時應注意由內而外，向內時應注意從外而內，上下、內外、左右、前後都是互為其根。

三七、如何理解「內外相合」？

答：太極拳是周身成一家的立體性運動，「上下相隨」是動作的上下關係，「內外相合」是動作的內外關係，練拳時上下內外包括前後左右都有動態，才稱為「一動無有不動」。

「內外相合」也是太極拳鍛煉的整體要求，拳論云：「神為主帥，身為驅使」，神屬於內，身屬於外，神包括著心意和精氣，身也包括著腰和四肢，神與身是一種內外的關係。神是精神，身是舉動，《太極拳十要》又說：「精神能提得起，自然舉動輕靈」，「所謂開者，不但手足開，心意亦與之俱開，所謂合者，不但手足合，心意亦與之俱合。」以手足為外，以心

意爲內，若能內外合成一氣，則渾然無間矣。身體外表部位所顯露的動作稱爲形，隱藏在內部的神意精氣稱爲神，太極拳鍛煉所指的「內外相合」，首先應該是人體的內形與外形，也稱內外兼修，神形合一。

太極拳的「內外相合」，就是內部運動和外部動作的相互配合，有外必有內，有內必有外，外因是運動的條件，內因是運動的依據。所以人的軀體及四肢動作都應由內部來帶動，所謂始有意動，繼由氣動，再由腰動，然後才有手腳之動，由內形帶動外形。有人認爲：「內外相合是指自身與大自然相互融合，彼此貫通，內外並非指身體之內部與肌膚之表層在構造上的分野。」當然人是大自然的一分子，不能脫離大自然，如果練拳者連本身的內動與外動不能合一，更不可能去談與大自然相融合。人體的內外之分一般以骨肉爲外，神意氣爲內，才有「意氣君來骨肉臣」之說，君在內爲上，臣在外爲下，君爲主，臣爲僕，練拳時的骨肉即指軀體及四肢，意氣是指意念和內氣。如果按人體構造來分，則骨肉爲人體的軀殼在外，臟腑器官在內，骨在肉之內，肉在骨之外，肌肉在皮毛之內，皮毛在肌肉之外，內外即是表裏，五臟六俯也有表裏之分。

太極拳運動講究「表裏精粗無不到」，「一動無有不動」，說明了是全身上下內外都必須協調配合的運動，才能達到周身成一家。自局部到全部，由個體到整體，從小處著眼，以小見大，首先必須做到自身的內外相合，然後才能談與大自然相融通的天人合一。

練拳能為人的生命活動提供物質資源，也能啟迪人的智慧，開拓人的胸懷，熏陶人的情懷，形動神靜，分而若一。形宜常動，神宜常靜，形為神之宅，神為形之主。古人云：「夫靜者，靜其性也，性能虛靜，塵念不生，則其機自動矣，動者非心動，是氣之動也，氣機既發動，則當以靜應之。」在大自然的舒適環境中進行太極拳鍛煉，便能將自身溶化於大自然之中，讓運動中的節律與大自然的脈搏相結合。以人體之動態溶入大自然的靜態，以大自然之靜顯示人體的動，一動一靜互為其根，「天下之萬理，出於一動一靜」。在無意識情況下自身已溶入於外界某種景物，故在腦海裏就會產生出各種各樣的意象和感覺，自身的動態有如大海的湧浪，有如滾動的氣球，有如天空飄浮的雲彩等，都隨著意象的運動而動，運動的起落仿佛也丟失了主體的作用，覺得是地心的作用力與反作用力，練拳到無我無為的狀況下，才會將自己與大自然溶為一體。

三八、如何理解「相連不斷」?

答：太極拳的「相連不斷」之說，一是指太極拳的動作連續不斷，如行雲流水，從走架的起勢到收勢雖時有快慢，而其間未有停止或斷續，一招一式都是相連不斷。二是指意氣在體內的運行，以意導氣，以氣運身，由裏達表，由表及裏，由內部臟腑到外表末梢，再由末梢回歸到內臟，連綿不斷周流不息。三是指內勁的運行綿綿不斷，所謂運勁如抽絲，從走架開始到收勢尤其是掤勁的意識，始終是一掤到底，即使在推手盤圈中掤勁始終不斷，包括勁力發放時，也是「勁斷意不斷」。所以太極拳的「相連不斷」不僅是指外形的動作，也包括著內形的行氣和運勁，無論是走架和推手都必須講究「相連不斷」。

有連才有黏，連和黏也是太極拳鍛煉所獨有的特色，推手是手臂與手臂的黏連運動，還有劍與劍的黏連鍛煉叫黏劍，槍桿與槍桿的黏連練習叫黏桿或黏連槍。

「相連不斷」的核心是一個「連」字，練拳時將全身上下、內外、前後、左右各部位都串連成一體，一動無有不動，一靜無有不靜，這就是全身的節節貫串。貫串不是分散而是連接，太極的「動之則分」中有連，是陰陽兩氣的連接，「靜之則合」中也有連，是渾元一氣的連

合，而且是陰中有陽，陽中有陰的陰陽相濟。人體各部位的相連貫串，好比一列火車，其合就是整個一列火車，其分便是一節一節相連的車廂與車頭，一動俱動，一靜俱靜。「靜之則合」爲無極，「動之則分」爲太極，一動一靜互爲其根，動也是連，靜也是連，這就是太極拳的哲理所在。

元代有一位富有才華的管夫人，得知丈夫欲納妾，便寫了一首《我儂詞》送給丈夫，詞曰：「你儂我儂，儂煞情多，情多處熱似火！把一塊泥，捻一個你，塑一個我。將咱兩個，一齊打碎，用水調合，再捻一個你，再塑一個我。我泥中有你，你泥中有我；與你生同一個衾，死同一個椁。」說明太極拳鍛煉中陰陽、虛實的辯證關係，猶如「我泥中有你，你泥中有我」的相連不斷，即陰中有陽，陽中有陰，虛中有實，實中有虛。

太極推手的原則就是沾連黏隨，這四字都與「連」字有著密切關係，沾是連的前提條件，有了沾就能連，黏走和隨從也是離不開一個連，有沾連黏隨就是相連不斷，能相連不斷，就能消除頂扁丟抗之病。雙人推手不僅是手臂與手臂的相連，也是雙方神意氣勢和運動勁力都應相連不斷，自己必須與對方連成一體，只要一沾手兩人就相連接而成爲一人。外形所連接的是手

臂，而內形連接的是心意與內勁，只有心意相連，就能黏走隨從更自如。在相連不斷的情況下，達到知己知彼，方為「人不知我，我獨知人」。

太極推手中的「聽勁」不是用耳聽，而是憑手臂沾連之後的感知覺，這種靈敏的知覺功夫，就是從相連不斷的黏走和隨從中獲得。太極推手的獨特之處，就是將兩人合為一人，你中有我，我中有你，你陰我陽，你陽我陰，你虛我實，你實我虛，這才是「相連不斷」的深層意義。

三九、太極拳鍛煉中如何實現陰陽平衡？

答：在太極拳鍛煉過程中，既要講究陰陽互變又要達到陰陽平衡，《太極陰陽總論》云：

「純陰無陽是軟手，純陽無陰是硬手。一陰九陽根頭棍，二陰八陽是散手。三陰七陽猶覺硬，四陰六陽顯好手。惟有五陰兼五陽，陰陽無偏稱妙手。妙手一著一太極，空空跡化歸烏有。」

所謂平衡便是陰陽無偏，必須達到五陰五陽，練拳過程中陰陽虛實的相互變化一般都容易理解，在互變中如何達到陰陽虛實的平衡，是需要探討的問題。

太極的陰陽魚尾圖示，陰中有陽，陽中有陰，陰陽相濟，在同一個圓球內此消彼長，此長彼消，永遠是處於一種平衡狀態。太極拳鍛煉是追求平衡的一種高級形式，用意不用力，意之所至氣亦至焉，以心行氣，以氣運身，消除一切雜念的紛擾，將整個身心都浸潤於拳意之中。從有意到無意，無意之中存真意，最後與大自然溶爲一體，達到無我無爲，天人合一，這種境界是處於最佳的心理平衡狀態。

太極拳鍛煉的所有動作都屬於生理活動，無論是四肢的一屈一伸，軀體的一收一放，內氣的一開一合，其中均包含著屈中有伸和伸中有屈，收中有放和放中有收，開中有合和合中有開的平衡狀態。就如含胸枝背與氣沉丹田，虛領頂勁與斂臀提襠，都是遵照陰陽互動的原則而實現陰陽平衡。太極拳鍛煉是全身上下和內外各部位的整體運動，一動而無有不動，在互動之中，全面實現了全身生理的最佳平衡狀態。

太極拳鍛煉中所有動作，都是全身各部位陰陽虛實的互動，很多練拳人都知道，而在互動中如何保持陰陽的平衡，就很少有人對此深入探討。太極拳一招一式的動作都是有動有靜，有中如何保持陰陽的平衡，就很少有人對此深入探討。太極拳一招一式的動作都是有動有靜，有虛有實，有開有合，有曲有伸，有收有放。而且是動中有靜和靜中有動，虛中有實和實中有

虛，開中有合和合中有開，曲中含伸和伸中含曲，收中含放和放中含收。以手臂與腿脚四肢動作的一曲一伸爲例，手臂的曲蓄爲陰虛，伸展爲陽實，而腿脚的曲膝爲陽實，伸展爲陰虛，一般情況下總是一手曲蓄一手伸展，一脚曲膝一脚伸展，這就達到了四肢曲伸與陰陽虛實的平衡狀態。再以練拳中的一開一合和一升一降爲例，合就是內氣及形體的收斂爲陰，開是內氣及形體放鬆爲陽，而收合時內氣沿督脈上升爲陽，放開時內氣沿任脈下降爲陰，這也是陰中有陽和陽中有陰的陰陽平衡狀態。

太極拳的陰陽之道，是沒有絕對的陽或絕對的陰，陰陽只有相對而言，惟有達到全身各部位動作陰陽無偏，才算得上太極拳鍛煉的妙手，方爲陰陽相濟，虛實相宜，運化無方。

四十、對「四兩撥千斤」之句如何理解？

答：王宗岳的《打手歌》有云：「掤攦擠按須認真，上下相隨人難進。任他巨力來打我，牽動四兩撥千斤。」引進落空合即出，沾黏連隨不丟頂」，「四兩撥千斤」之句便由此而來。

撥動千斤力只用四兩勁，四兩與千斤是兩個重量懸殊的數字概念，是不能相提並論的，如

以四兩與千斤兩種力量相互抗衡的話，則其強弱是顯而易見的。歌詞中的「四兩撥千斤」之前，還有「牽動」二字尤爲重要，說明兩種力量的抗衡應是處在動態之中，必須在牽動之下才能實現「四兩撥千斤」。

太極推手中的「四兩」代表自身的用力，「千斤」代表對手的用力，如何運用「四兩」力去撥動「千斤」力，就必須具備一定的先決條件，就是能否有引進落空的技巧。例如一個二百斤重的沙袋擱置在地上，欲將其提起搬動，必須要付出超越二百斤的大力氣，如果將二百斤重的沙袋懸空吊起，要推動它就不需要用很大力量。對於在懸空動盪中的沙袋順勢而推去，就更爲輕鬆而省力。

「四兩撥千斤」是表達太極拳獨有的技擊特色，太極推手是在雙方盤圈打輪和進退的運動之中。推手也不是與人比拼實力，而是運用各自的聰明才智，講究借力打力和引進落空的巧打，以靈巧對笨拙，以小力勝大力。所以說「四兩撥千斤」之句，並非真是只用四兩勁能撥千斤力，這僅是一句以小力打大力的形容詞，雖有點誇張之嫌，但也很貼切。

關於「四兩撥千斤」之句，原本是太極拳鍛煉中專屬的技術用語，現今已成爲社會人士普

心一堂 武學傳承叢書

遍使用的關鍵詞，對於具有聰明智慧而能力強大的人來說，做任何事情都是輕車熟路的舉手之勞，就將「四兩撥千斤」之句作爲口頭用語。

在當今的太極推手群中，能真正具有「四兩撥千斤」功夫者並不多，大部分是拉拉扯扯的以力相拼，要提高推手水平練出成效也真非易事。若要具有「四兩撥千斤」功夫，就首先要具備引進落空的技巧，能引進落空就能達到我順人背的拳勢。若要實現「四兩撥千斤」功夫，就首先要要有靈敏的知覺功夫和善於應變的能力。若要獲得知覺功夫和善變能力，就首先要輕靈圓活，用意不用力，做到沾黏連隨不丟不頂。以掤攦擠按四手盤圈打輪是太極拳推手的基本方法。必須認真對待，輕靈而善變的知覺功夫，就是在不斷地盤圈打輪中磨練而來。

在太極推手中若對方用力進逼時，就不能也用力與之強頂硬抗，只需用鬆沉柔綿之勁順勢向兩側牽引，使對方之勁力落空而失勢，這就是引進落空。以達到我順人背對方失勢時，只需使用少量的勁力就能將對方擊彈而出，這就是太極拳的順人之勁，借人之力，用小力打大力的「四兩撥千斤」。

「四兩撥千斤」也代表著太極推手功夫的水平高低，水平的高低並不完全表現能否將人摔

倒或擊出。拳諺說：「行家一搭手，便知有沒有。」只要搭手盤上幾圈心中已分出高低，記得從前在與張玉老師推手時的感覺，自己就像在水上踩葫蘆，又如酒醉後搖搖晃晃，站立不穩，並隨時都可被擊彈而出。

四一、如何理解「引進落空合即出」中的「引進落空」與「合」的關係？

答：「引進落空合即出」，是王宗岳的《打手歌》中的七字六句，曰：「掤攦擠按須認真，上下相隨人難進，任他巨力來打我，牽動四兩撥千斤，引進落空合即出，沾連黏隨不丟頂。」這是完整的歌詞，這六句歌詞是推手的精要，由掤攦擠按四法組成了四正推手的盤圈打輪。必須認真盤好這四法的進退一圈，即為敵進我退，敵退我進，對方是無法進攻的，如果對方用強力硬攻，我即黏走以小力牽動大力使其勁力落空，這就稱「引進落空」。當然是「引進落空」在先，「合即出」在後，這是指運用全身內外，上下合一的勁力在我順人背的時候一舉將人擊出。

「引進落空合即出」是推手中「化」與「打」的關係，太極拳講究化即是打，打即是化，

化中含打，打中含化，「引進落空」是走化，「合即出」是黏發。如要實現化打隨意，其前提條件就要「沾連黏隨不丟頂」。

太極的無敵便是不與人爭鬥，「不爭而善勝，不召而自來」，即所謂引進落空、四兩撥千斤。

有人認為太極拳應是「出手見紅」，這未免將太極拳說得太凶狠了，即使在與人推手或散打比賽時也應講文明道德，畢竟雙方沒有深仇大恨，重在切磋交流提高技藝。尤其在與拳友推手中什麼手法能用，什麼手法不能用？哪些部位能攻，哪些部位不能打？應掌握適當分寸，應在沾黏連隨和不頂不丟的盤圈中實現化打，不能亂了推手規矩而以力相拼。擊法是推手中常用之法，在盤圈的某個切入點位運用掤攦擠按採挒肘靠的技法，並貫注全身內勁的發放，以鬆柔之勁法將人擊彈而出。此種擊法猶如脫彈之丸，乾脆迅疾，全不費力，被擊者也毫無痛感，只覺脚下一空就不由自主地被彈出數丈之外。根據勁力發放的時間先後，擊法的形式也有所差別，一般可分為：以實擊虛、引而擊之、先化後打，後發先至等多種不同打擊方法。

先化解來勁繼而反擊為先化後打，無論是引而擊之、還是先化後打，都必須掌握好橫與直的關係，總是直來橫去，橫來直往，你進我退，你退我攻，這也是推手中兩人之間陰陽虛實的

互變。有此拳友的推手總以自己爲主，欲打欲化按主觀願望出發，其實阻礙進步和技藝提高的就是你自己，注重了自己，就忽略了對手，將自己放大了，天地就變小了。

推手中實現「引進落空合即出」除了沾黏連隨以外，還必須有「捨己從人」的功夫，能從人才能獲取信息，達到知己知彼，百戰不殆。推手鍛煉所要追求的最高境界就是化勁，即所謂的「空空跡化歸爲有」，有就是無，無就是有。如若與這樣的太極拳高人推手時，你想找他勁力虛實，則如同捕風捉影，處處落空，而自身猶如水上踩葫蘆，始終不得力，不用發力已知深淺。記得當初在與先師張玉推手時就是如此的感覺，他只是輕輕一提會讓你雙腳離地，隨便一拿你即跪倒在地，輕輕一放你就像斷線風箏騰空飛出。如此的太極推手功夫，才令人敬佩萬分，其實在楊氏太極拳列代正宗傳人中，有不少都具有如此功夫的高人，才能立足武林，將楊氏太極拳廣爲傳播，並發揚光大，留名於青史。

四二、如何理解太極拳的「一身備五弓」？

答：王宗岳的《十三勢行功心解》有「蓄勁如張弓，發勁如放箭」之說，後人爲體現到全

身及四肢的曲蓄及發放，除了身軀成弓狀、還有兩手臂的手弓、兩腿腳的腳弓，就有「一身備

五弓」的提法。

身弓即為「含胸拔背」的蓄勢，手弓是指兩手臂的曲蓄，腳弓便是兩腿腳的曲蓄，五弓俱

備其中以身弓為主弓，全身含蓄就成了張弓架箭的態勢。胸有含必有平，背能拔也能直，胸平

背直即為放箭，身軀即成了胸平背直的立身中正，放箭時兩手臂和兩腿腳都有所伸展。古人

說：「身似弓弦，手如箭，弦響為落顯神奇。」所以說「蓄勁如張弓」為張，「發勁如放箭」

為弛，有張必有弛，有弛必有張，這是符合客觀規律的正確措施，也是張弓放箭的道理。古人

云：「張而不弛，文武勿能也。弛而不張，文武勿為也。一張一弛，文武之道也。」

太極拳鍛煉中軀體的一張一弛，意氣的一收一放，內勁的一開一合，都是一種彈性的表

現，彈性就是幅度，能收能放，能開能合，能起能落，體內能量越強，其彈性越大。蓄勁時軀

體後背為張，氣勢為收，內勁為開，此時為吸為吞，蓄勁如「離」卦，外實而內虛；發勁時軀

體全身為弛，氣勢為放，內勁為合，此時為呼為吐，發勁如「坎」卦，外虛而內實。胸寬腹實

立身中正，全身放鬆氣勢鼓蕩，四肢伸展，勁長意遠，這便成為箭矢發放的態勢。身軀及四肢

稱一身備五弓，按太極拳所發的是整體勁，應該是五弓齊發，但在實際使用中是否五弓俱發？有待於進一步研討。因爲太極拳講究化打結合，打中有化，化中有打，陰中有陽，陽中有陰，虛中有實，實中有虛，根據「無過不及」的要求，做任何動作都必須留有餘地。

故認爲發勁當然以身弓的發放爲主，手脚之四弓爲配合發放，而且是否需保留手脚的一弓或二弓蓄勢未發。根據四肢的曲伸和收放，當蓄勁或發勁時一般不可能兩手兩脚全爲曲收，發勁時四肢也不可能都是伸放，一般是一手伸展一手曲蓄，一腿伸展一腿曲蓄。一蓄一發，一剛一柔，也是一陰一陽和一虛一實，蓄中含發，發中含蓄，即爲「柔裏有剛攻不破，剛中無柔不爲堅」。

四三、何爲「著熟」、「懂勁」、「神明」？

答：王宗岳的拳論所說：「由著熟而漸悟懂勁，由懂勁而階及神明。」這是太極拳深入鍛煉的三個階段，即初級階段求著熟，也是築牢基礎，中級階段求懂勁，也是登堂入室，高級階段得神明，也是任由自性，虛空妙用。

這三階段也是衡量太極拳鍛煉的功夫深淺，以及修養水

平高低的三個不同層次，功夫膚淺其修養水平較低，功夫越深其修養水平亦高。

古人對練武人的一般說法：「初學三年混身是勁，再學三年寸步難行。」中華武術的鍛煉都貫穿著爲人處世的哲理，才稱爲武術文化，太極拳屬於中華武術中的一族，才稱爲太極文化，是文化就要講求爲人處世和文明道德的修養。

「著」是含有攻防技擊內容的招式，不同於一般性手舞足蹈的動作，太極拳一招一式的化打技法，稱爲「著法」。所謂「著熟」不僅是指走架的一招一式相當熟練，也包括推手、散手中黏走化打的招式也十分熟練。從生疏到熟練，然後熟能生巧，只有在「著熟」的基礎上才能悟勁，從悟勁到懂勁並非是一蹴而成，必須經過漫長一段時期的磨練，逐漸達到真正的「懂勁」。

何謂懂勁，根據楊氏拳譜《太極懂勁解》：「自己懂勁，接及神明，爲之文成，而後採戰。身中之陰，七十有二，無時不然。陽得其陰，水火既濟，乾坤交泰，性命葆真矣！於人懂勁，視聽之際，遇而變化，自得曲伸之妙。形著明於不勞，運動知覺也。功至此，可爲攷往鹹宜，無須有心之運用耳。」

應先明白自身之勁從何而來，又如何運行，屬內修；再明白他人之

勁的動靜虛實，是靠運動知覺，在於聽勁。

「懂勁」是太極拳入門的階梯，求懂勁也並不容易，須經過較長時期的磨練，起初自以爲能感知就是懂勁，一般都是處在似懂非懂的階段，實踐中常會出現病手。如《楊氏太極拳譜·懂勁先後論》所說：「夫未懂勁之先，常出頂扁丟抗之病。既懂勁之後，恐出斷接俯仰之病。然未懂勁，故然病即出，既懂勁，何以亦出病乎？勁似懂未懂之際，正在兩可，斷接無準矣，故出病。神明及猶不及，俯仰無著矣，亦出病。若不出斷接俯仰之病，非真懂勁弗能不出也。」推手在認真前提下雖避免了頂扁丟抗，但出現有斷接或俯仰之病，均不能稱真懂勁。

只有達到真懂勁的境界，才會接及神明，正如楊氏拳譜所說：「因視聽無由，未得其確也。知瞻眇顧盼之視，覺起落緩急之聽，知閃還撩了之運，覺轉換進退之動，則真懂勁。則能接及神明，及神明，自攸往有由矣。有由者，由於懂勁，自得曲伸動靜之妙。有曲伸動靜之妙，開合升降，又有由矣。由曲伸動靜，見入則開，遇出則合，看來則降，就去則升，夫而後才爲真及神明矣。」

「神明」屬於太極拳高級階段，在「懂勁」後愈練愈精才能階及神明，「神明」一般指功

夫已臻化勁。即達到「一羽不能加，蠅蟲不能落，人不知我，我獨知人」的境界，以靜制動，以柔克剛，無我無爲，無意無拳，犯者應聲却撲。太極功夫能達神明者廖廖無幾，一般業餘愛好者很難練到這一境界。傳說楊氏二代傳人楊健候能使輕巧的燕子停在手掌心，運用手掌肌膚極爲輕靈敏疾的聽勁和黏連之勁，使手掌中的燕子不能起飛。因爲燕子的起飛，兩爪下必會微微地使力，手掌黏連著燕爪聽其兩爪之動靜，隨著兩爪之力而鬆沉，使其兩爪在不得力和不得勢的情況下，就無法起飛。又聞健候七十多歲在清廷當神武營教練時，某日自外歸家途中，有一莽漢緊隨其背後，手持木棍在出其不意時，突然向他偷襲，健候聞風而起急轉身接棍，輕輕一帶一送，莽漢即跌出尋丈之外，爬起身落荒而去。可見太極拳的聽覺極其敏疾，不要當作故事聽罷就了，其實從前人的故事裏去體會到太極拳的鍛煉成效，也爲後人提供了練拳的方向和目標。

四四、如何預防太極拳中的「膝蓋」損傷？

答：在楊式太極拳鍛煉群體中，確實一部分人有膝蓋疼痛之說，特別是一些上了年紀的

人，個別醫生因為不懂太極拳運動原理，才會說出「太極拳會練壞老年人膝蓋」的胡話。

美國北卡羅來納大學醫學院的研究成果證實：「練太極拳不僅能緩解關節疼痛，減輕疲勞，強健筋骨，提高人體伸展和平衡能力等，還能改善心態，減輕精神壓力。」對於平時缺少運動的人，在最初學練太極拳時腿腳和膝蓋有些酸痛，均屬正常現象，有些拳友練拳多年後仍然膝蓋酸痛，這就不正常了，應該考慮是膝關節有問題，還是練拳方法錯誤所引起。是膝關節問題應去醫院檢查，是練拳的方法問題，應尋找明白太極拳理法的老師向其請教。正確的鍛煉方法是不會傷及膝蓋的，只會有利於對骨節的潤滑作用。

某拳友原練八十五式太極拳已有八、九年拳齡，老師要求必須保持「水平」拳架，做弓步動作要「後脚蹬，前脚弓」不能有起落，如此常期猫著腰練拳，用力全在腿脚和膝蓋。開始膝蓋酸痛認爲是正常，之後非但毫無好轉而且疼痛越來越嚴重，本人對太極拳又十分喜愛，捨不得丟下只能停停練練，最後竟對練拳產生了害怕。後經人推薦而來尋訪請教時，便教其學會了正確的基本步法，並改練一零八式傳統老架，數月後即消除了長期以來練拳膝蓋酸痛的現象。

楊氏太極拳某此三支脈主張練拳必須保持「水平」拳架，認爲練拳不能有起伏才會練出功

夫，其結果非但沒有練出功夫，反而將膝蓋練壞了。很多練拳人在「後脚蹬，前脚弓」和「水平」拳架的誤導下，忽略了「腰爲主宰」的要領，錯誤地使用腿脚和膝蓋之力，久而久之便傷及了膝蓋。難怪有些不懂太極拳的醫生會說，練太極拳會傷及膝蓋，造成了某些老年人對練太極拳產生了忌諱。

太極拳鍛煉講究提放開合，閃展騰挪的全身立體式運動，有起落是必然的，一切武術運動都會有起伏，然而太極拳講究緩慢柔順，不宜有大起大落，適度的起落是必要的。太極拳運動爲陰陽之道，起就是上提，人體的上升屬於陽，落就是下放，人體的下降屬於陰，有起有落也是陰陽互變。況且太極拳既爲立體式運動，所謂立體就包含有上下、內外、前後、左右的動向，這才是一動無有不動的整體性運動。太極爲道，講究道法自然，自然界一切事物的運動都不可能是水平的，凡是運動著的事物必然有波動，有波動就有起落，起落即是自然現象，所以有起有落才符合道法自然。

太極拳鍛煉所強調的是「用意不用力」和「主宰於腰」，做弓步動作也必須掌握以上兩個要領。所以不應該使用「後脚蹬，前脚弓」之勁力，後脚不是用力前蹬而是以腰帶起後脚，前

脚也由於鬆腰落胯前而曲膝坐實。這都屬於太極拳的基本步法，所謂「邁步如貓行」便是輕靈

自然，「用意不用力」就是用腰帶腳，意在其腰。太極拳架所要求的不是「水平架」，而是

「四平架」。前人所提出的四平拳架：一是眼平，眼平才能保持頭容平正，頭容平正眼神向前

平視，有助於虛領頂勁與立身中正。二是肩平，肩是手的根節，兩肩平準兩手臂就能保持圓滿

猶如兩盤。三是襠平，襠的平準也促使兩腰胯平準，兩腰胯保持平準，有助於斂臀提襠和虛領

頂勁，達到承上啟下全身貫通。四是腳平，兩腳掌平穩才能腳下生根，下盤穩固，有利於全身

放鬆而下沉，達到氣勢鼓蕩及貫注於四梢。「水平」與「四平」是一字之差，有些人誤將「四

平」拳架當成「水平」拳架，鑄成了太極拳理念上的大錯，也貽害了不少練拳者的膝蓋病痛。

四五、如何把握練習太極拳架的運動量？

答：太極拳既是一門具有民族特色的武術鍛煉，又是一項較爲理想的健體養生運動，其系

統的鍛煉內容很多，如何把握練拳的運動量，就需根據各人的不同情況而定。楊澄甫在《太極

拳之練習談》說：「練習時間，每日起床後兩遍，若晨起無暇則睡前兩遍。一日之中應練七、

八次，至少晨昏各一遍。但酒醉後或飽食後，應避免練習。」

根據楊氏太極拳的拳架套路，從頭到尾一遍走架大約需半小時，每次兩遍加上練拳前的熱身活動就得一個多小時，但對於太極拳一門功夫說，不可能單純練拳架而放棄其他鍛煉內容。

一日之中練七、八次是對專業練拳者而言，對於業餘愛好者是不可能做到的，晨昏各練一遍也許能做到。對專業拳家來說，練拳就是職業。據張玉老師說他在楊家練拳情況，凌晨天還未亮即開始練拳，一直到晚上，練累了就休息，餓了就吃，每天總練得汗流浹背，衣衫總要濕透好幾套。若要把握練拳的運動量，就應該有專業與業餘的區別，求武技功力與求養生健體有別，不能一概而論。

目前參與太極拳鍛煉的大多是業餘愛好者和退休人員，一般都在早晨鍛煉，上班族的主要精力還必須放在自己的工作上，退休人員的年歲較高又大多存在這樣那樣的病痛，所以必須掌握適當的運動量。如今大多數人的練拳目的是為了健體養生，祛病延年，同時也可從太極文化中尋求為人處世與生命存在的真諦。一般來說每天早晨能有一至兩小時運動量就可以了，有條件的在晚上臨睡前再練一遍拳架，這對睡眠有好處。

太極拳鍛煉是屬於長期規劃，不是短期行為，三天打魚兩天曬網的練拳，等於沒練，必須每天堅持鍛煉才能顯示應有的效果。練體的同時也是磨練意志，拳諺說：「夏練三伏，冬練三九」，並不是說「三伏」與「三九」練拳效果更好，而顯示鍛煉的意志堅強。

四六、練習太極拳有何禁忌？

答：根據太極拳的鍛煉特點，動作鬆柔緩慢，舒展自然，似行雲流水，又講究用意不用力，所以男女老少都能適應，可以說沒有什麼特別的禁忌。

根據楊澄甫的《太極拳之練習談》所說：「練習地點，以庭園與廳堂，能通空氣，多光線者為相宜。忌直吹之烈風與有陰濕黴氣之場所。因身體一經運動，呼吸定然深長，故烈風與黴濕如深入腹中，有害於肺臟，易致疾病也。練習之服裝以寬大之中裝短服與闊頭之布鞋為相宜。習練經時，如遇出汗，切忌脫衣裸體，或用冷水揩洗，否則無有不罹疾病也。」要說練拳的忌諱就是避直吹的烈風，拳諺說：「避風如避箭」，太極拳鍛煉要求全身放鬆不用拙力，在全身骨節肌肉以及內臟器官放鬆的前提下，皮膚毛孔均呈開放暢通狀態，外界的風邪極容易

侵入體內，將會損傷體內氣血而降低人體的免疫力。所以如遇有風、雨、陰、寒、露、霧的天氣，爲防止風寒侵入，應選擇能避風之處或在較寬敞的室內練拳較爲合適。

太極拳鍛煉是一種最佳的有氧運動，早晨練拳空氣新鮮，有利於填補身體機能的缺氧情況，所以周邊環境嘈雜骯髒，或散發黴臭氣味之處不宜練拳。除此以外，就是不要空腹或飽食後練拳，拳諺說：「飽傷胃，餓傷氣」，飯後最好過半小時再練拳，還有對於酒醉後或慢性疾病的發病期不宜練拳。一般練拳者在早晨先少吃一點充饑，待練完拳後略作休息再進飲食爲妥。

附錄

（一）武匯川答覆黃文叔之書信：

文叔學兄偉鑒：

久未暢談，渴念殊甚。頓奉華扎，敬悉種切，謹將所詢，答覆如下：

練太極拳之要旨，務須身體中正圓滿，氣要鬆沉，手前按時，要從肩肘蠕蠕搓出，兩肩要鬆墜，兩肘要下沉，尾閭要收斂。脚落地時，先虛而後實，上下一致，式式均要圓滿，頭要懸頂，氣沉丹田，練時要慢，快則氣即上浮。如在贛有知心好友，可教以一、二，以便互相研究，推手亦易進步，身體亦能健康矣。

素知我兄文學理想淵博，又能虛心鑽研，日後定能成爲太極名家，興盛此術者，惟有我兄是賴，他人所不能及也。嗣後待我兄凱旋歸來，再爲趨陪謁賀，現當戰事期間，諸多勞苦，身體善自尊重，是所致祈！謹此奉陳，敬請道安。

弟武匯川謹啓 民國二十三年八月二十一日

民國二十四年上海匯川太極拳社出版《太極拳譜》

北平武匯川先生校閱

太極拳譜

上海匯川太極拳社出版

太極拳修習問答 附珍影集——楊氏武匯川一脈傳承

中華民國廿四
年一月廿八日

太極拳譜

太極十三勢長拳論

未有天地以前。太空無窮之中。渾然一氣。乃爲無極。無極而太極。太極者。天地之根荄。萬物之原始也。學太極拳者。一舉動。周身俱要輕靈。尤須貫串。氣宜鼓盪。神宜內斂。無使有缺陷處。無使有凹凸處。無使有斷續處。其根在脚。發於腿、主宰於腰。形於手指。由脚而腿而腰。總須完整一氣。向前退後。乃得機得勢。有不得機得勢處。身便散亂。其病必於腰腿求之。上下前後右左皆然。凡此皆是意。不在外面。有上卽有下。有前卽有

一

後。有左即有右。如意要向上。即寓下意。若將物掀起而加挫

之之意。斯其根自斷。乃壞之速而無疑。虛實宜分清楚。一處自

有一處虛實。處處總有一虛一實。周身節節貫串。無令絲毫間斷

耳。

二

長拳者。如長江大海。滔滔不絕也。十三勢者。掤搚擠按採挒肘

靠。此八卦也。進步退步左顧右盼中定。此五形也。掤搚擠按。

即乾坤坎離四正方也。採挒肘靠。即巽震兌艮四斜角也。進退顧

盼定。即金木水火土也。原注云此係武當山張三丰老師遺論 欲天下豪傑延年益壽不徒作技藝之末也

山右王宗岳先師太極拳論

太極者。無極而生。動靜之機。陰陽之母也。動之則分。靜之則

合。無過不及。隨曲就伸。人剛我柔謂之走。我順人背謂之黏。

動急則急應。動緩則緩隨。雖變化萬端。而理惟一貫。由著熟而

漸悟懂勁。由懂勁而階及神明。然非用力之久。不能豁然貫通焉

。虛領頂勁。氣沈丹田。不偏不倚。忽隱忽現。左重則左虛。右

重則右虛。仰之則彌高。俯之則彌深。進之則愈長。退之則愈促

。一羽不能加。蠅蟲不能落。人不知我。我獨知人。英雄所向無

敵。蓋皆由此而及也。斯技旁門甚多。雖勢有區別。概不外乎壯

欺弱慢讓快耳。有力打無力。手慢讓手快。是皆先天自然之能。

非關學力而有為也。察四兩撥千斤之句。顯非力勝。觀耄耋能禦

眾之形。快何能為。立如平準。活如車輪。偏沉則隨。雙重則滯

四

。每見數年純功。不能運化者。率皆自爲人制。雙重之病未悟耳

。欲避此病。須知陰陽。黏卽是走。走卽是黏。陰不離陽。陽不

離陰。陰陽相濟。方爲懂勁。懂勁後。愈練愈精。默識揣摩。漸

至從心所欲。本是舍己從人。多悞舍近求遠。所謂差之毫釐。謬

以千里。學者不可不詳辨焉。此論句句切要。並無一字敷衍陪襯

。非有夙慧。不能悟也。先師不肯妄傳。非獨擇人。亦恐枉費功

夫耳。

十三勢歌

十三勢總莫輕視。命意源頭在腰隙。變轉虛實須留意。氣遍身軀

不少滯。靜中獨動動猶靜。因敵變化是神奇。勢勢存心揆用意。

得來不覺費功夫。刻刻留心在腰間。腹內鬆淨氣騰然。尾閭中正

神貫頂。滿身輕利頂頭懸。仔細留心向推求。屈伸開合聽自由。

入門引路須口授。功夫無息法自修。若言體用何為準。意氣君來

骨肉臣。想推用意終何在。益壽延年不老春。歌兮歌兮百四十。

字字真切義無遺。若不向此推求去。枉費功夫貽歎惜。

十三勢行功心解

以心行氣。務令沈着。乃能收斂入骨。以氣運身。務令順遂。乃

能便利從心。精神能提得起。則無遲重之虞。所謂頂頭懸也。意

氣須換得靈。乃有圓活之趣。所謂變化虛實也。發勁須沈着鬆淨

。專主一方。立身須中正安舒。支撐八面。行氣如九曲珠。無微

不至。氣遍身軀之謂運勁如百練純鋼。何堅不摧。形如搏兔之鶻。神如捕鼠之貓。靜如山岳。動似江河。蓄勁如開弓。發勁如放箭。曲中求直。蓄而後發。力由脊發。步隨身換。收即是放。斷而復連。往復須有摺疊。進退須有轉換。極柔軟。然後極堅剛。能呼吸。然後能靈活。氣宜直養而無害。勁以曲蓄而有餘。心為令。氣為旗。腰為纛。先求開展。後求緊湊。乃可臻於縝密矣。

又曰。先在心。後在身。腹鬆。氣斂入骨。神舒體靜。刻刻在心。切記一動無有不動。一靜無有不靜。牽動往來。氣貼背。斂入脊骨。內固精神。外示安逸。邁步如貓行。運勁如抽絲。全神意在精神。不在氣。在氣則滯。有氣者無力。無氣者純剛。氣若車

輪。腰如車軸。

楊鏡湖老先生語

輕則伶。伶則動。動則變。變則化。

又曰　太極長拳獨一家。無窮變化洵非誇。妙處全憑能借力。當

場着意莫輕拿。

又曰　掌拳肘合腕。肩腰胯膝脚。上下九節勁。

打手歌

掤攦擠按須認真。上下相隨人難進。任他巨力來打我。牽動四兩

撥千斤。引進落空合即出。黏連黏隨不丟頂。

又曰　彼不動。己不動。彼微動。己先動。勁似鬆非鬆。將展未

展。勁斷意不斷。

大擺

我擺他肘。他上步擠。我單手搌。他轉身擺。我上步擠。**他逃體**

。我一搌。他上步擠。

太極拳式

太極出式。攬雀尾。掤搌擠按。單鞭。提手上式。白鶴晾翅。左
摟膝。手揮琵琶式。左摟膝拗步。右摟膝拗步。手揮琵琶式左摟
膝。進步搬攔捶。如封似閉。十字手。抱虎歸山。攬雀尾。掤搌
擠按。肘底捶。左倒攆猴。右倒攆猴。斜飛式。提手上式。白鶴
晾翅。摟膝。海底針。扇通背。轉身彎身捶。上步搬攔捶。上步

攬雀尾。掤攔擠按。單鞭。右雲手。左雲手。單鞭。高探馬。右

分脚。左分脚。轉身蹬脚。左摟膝抅步。右摟膝抅步。進步栽錘

。轉身彆身捶。進步搬攔捶。右蹬脚。左打虎式。右打虎式。右

蹬脚。雙風貫耳。左蹬脚。轉身右蹬脚。上步搬攔捶。如封似閉

。十字手。抱虎歸山。攬雀尾。掤攔擠按。斜單鞭。左野馬分鬃

。右野馬分鬃。上步攬雀尾。掤攔擠按。單鞭。左玉女穿梭。右

玉女穿梭。左玉女穿梭。右玉女穿梭。上步攬雀尾。掤攔擠按。

單鞭。右雲手。左雲手。單鞭。下式。左金鷄獨立。右金鷄獨立

。左倒攆猴。右倒攆猴。斜飛式。提手上式。白鶴晾翅。摟膝。

海底針。扇通背。轉身彆身捶。進步搬攔捶。上步攬雀尾。掤攔

擠按。單鞭。右雲手。左雲手。單鞭。高探馬。白蛇吐信。轉身蹬脚。左摟膝指襠捶。上步攬雀尾。掤攦擠按。單鞭。下式。上步七星。退步跨虎。轉身雙擺蓮。彎弓射虎。上步搬攔捶。如封似閉。十字手。合太極。

太極長拳式

四正四隅。掤攦擠按。摟膝拗步。手揮琵琶。轉弓射雁。琵琶式。上步搬攔捶。簸箕式。抱虎歸山。鳳凰展翅。雀尾式。斜單鞭。提手上式。肘下捶。倒攆猴頭。摟膝指襠捶。轉身蹬脚。上步栽捶。斜飛式。攬雀尾。魚尾單鞭。轉身撤身捶。上步玉女穿梭。兩掛兩拳攬雀尾。左右野馬分鬃。設身下式。左右金鷄獨立。倒攆左掌右拳

猴。斜飛式。提手上式。白鶴晾翅。摟膝抝步。海底珍珠。扇通背。轉身白蛇吐信。上步搬攔捶。攬雀尾。單鞭。雲手。高探馬。左右分脚。轉身摟膝。飛脚。打虎式。雙風貫耳。蹬脚。轉身蹬脚。撤身捶。進步搬攔。攬雀尾。單鞭。高探馬。轉身單擺蓮。上步指襠捶。攬雀尾。轉身單鞭下式。七星跨虎。轉身雙擺蓮。彎弓射虎。搬攔捶。如封似閉。十字手。合太極。

太極寶劍式

三環套月。大魁星。燕子抄水。左攔掃。右攔掃。小魁星。燕子入巢。靈貓捕鼠。蜻蜓點水。黃蜂入洞。右旋風。小魁星。左旋風。等魚式。撥草尋蛇。懷中抱月。宿鳥投林。烏龍擺尾。風捲

二

荷葉。獅子搖頭。虎抱頭。野馬跳澗。勒馬式。指南針。迎風撣

塵。順水推舟。流星趕月。天馬飛跑。挑簾式。車輪劍。燕子嘴

泥、大鵬單展翅。海底撈月。懷中抱月。夜叉探海。犀牛望月。

射雁式。青龍探爪。鳳凰雙展翅。左挎攔。右挎攔。射雁式。白

猿獻菓。右左落花。玉女穿梭。白虎攪尾。鯉魚跳龍門。烏龍絞

柱。仙人指路。懷中抱月。風掃梅花。指南針。抱劍歸原。

三半老劍仙。

劍法從來不易傳。直來直去是幽玄。若仍砍伐如刀者。笑死

太極刀式

七星跨虎交刀式。騰挪閃展意氣揚。左顧右盼兩分張。白鶴晾翅

五行掌。風擺荷花葉裏藏。玉女穿梭八方式。三星開合自壺章。二起腳來打虎式。披身斜掛鴛鴦腳。順水推舟鞭作篙。下式三合自由招。左右分水龍門跳。卞和擡石鳳回巢。吾師留下四刀讚。口傳心授不妄教。斫剁，刲，截，豁，撩腕，刺。

太極粘連槍

頭一槍進一步刺心。二槍進一步刺體。三槍上一步刺膀。四槍上一步刺咽喉。

此進步由退卽進。因他之進而進也。退一步探一槍。進一步捌一槍。進一步捯一槍。上一步攔一槍。此四槍在前四槍之內。

太極拳譜完

王巧遇兇犯

同乘長途汽車到上海
半路圖逃被扭交崗警
死者屍體交法醫剖驗

青雨

無名男孩待領

國術名家
武滙川作古

全國漫畫展覽會
定四日公開展覽

精美食品公司
創辦汽車送菜

太極拳的旗幟——張玉

一九二八年前後，繼田兆麟南下之後，北方的太極拳名家楊少侯、楊澄甫、孫祿堂、吳鑑泉等紛紛下江南，其中有楊澄甫的弟子武匯川、褚桂亭，以及張玉等人，加上陳微明、葉大密等人群英薈萃，上海成了傳播太極拳的風水寶地。

武匯川是最早拜入楊澄甫門下的弟子之一，人稱是楊澄甫的「首徒」。張玉自幼喜愛武術，八歲時放棄了鐵工廠學徒生涯，隨其姑父武匯川進楊家學拳，能勤學苦練，功夫長進較快，在同輩練拳者中堪稱佼佼者，成為楊澄甫宗師十分器重的小輩。張玉雖得自楊公與其姑夫二師親授，但由於輩分關係，他只能算作是武匯川的弟子。

武匯川南下上海創辦拳社，張玉隨楊澄甫先到上海著手辦社的籌備工作，在《匯川太極拳社》創辦後，張玉擔任助教並幫助料理拳館事務。當時即有武雲卿、武貴卿、吳雲倬、顧留馨、吳劍嵐等人拜入，形成了《匯川太極拳社》的骨幹，日後為推動上海太極拳、乃至全國武術的發展，作出了積極的貢獻。

五十年代，上海一些太極拳名家如田兆麟、陳微明已壯士暮年，有些名家由於歷史的原因而被邊緣化。而在武匯川傳人中，顧留馨赴越南教胡志明主席太極拳，後擔任上海市體育宮主任，並進中南海教拳，成為全國最有影響力的武術名家。張玉、吳雲倬是上海太極拳的中堅，名聲如日中天。一九五七年，國家委托上海體委整理楊式太極拳，編寫國家隊的培訓教材。九月七日，褚桂亭、田兆麟、顧留馨等十位武術家在體育宮參加討論編寫，其中就有張玉、吳雲倬。

這一份上海編寫的楊式太極拳教材被李天驥帶到北京後私自佔有，並以八十八式名義發表，這引起上海武術家極大不滿，後來以三百元「平息」此事。然後由北京體育出版社委托吳雲倬、張玉整理編寫，用以正式出版《楊式太極拳》。因吳雲倬文才好，由他來執筆撰寫，可惜「東風不與周郎便」，吳雲倬在一九五八年三月初驚蟄後中風，過幾天張玉也中風了。他倆相繼中風對原定編寫《楊式太極拳》的計劃帶來困難。而這中間又插進牛春明寫的「牛傳楊式太極拳」送審，但被北京出版社否定（由牛春明自行在杭出版）。《楊式太極拳》的編寫仍由上海來擔當，而張、吳二人的中風，不經意改變了上海的太極拳的一段歷史。張、吳二人因中風而無法繼續。《楊式太極拳》的編寫、審核的任務便由顧留馨、傅鐘文、周元龍來接替。

一九五八年三月十五日，顧留馨曾與傅鐘文談及張、吳中風後的事。四月十五日記載：

「褚桂亭昨天和田兆麟一起談太極拳，說晦氣，楊門拳技唯張玉、吳雲倬是二面旗幟，今日都中風了，楊架今後誰能頂起來？很憂心！」這裡田兆麟與褚桂亭認為張玉與吳雲倬是上海「太極拳的二面旗幟！」這樣的稱號，別人是沒有資格這樣說的，唯獨只有田兆麟和褚桂亭兩位武術家，才有資格可以這樣評價張玉和吳雲倬。事實上在上世紀五十年代，上海太極拳界的青壯年一輩中，唯有張玉、吳雲倬稱得上「太極拳的旗幟」，其他人都略遜一籌。

張玉與吳雲倬在當年確實稱得上是楊式太極拳的旗幟，論其道德人品及武功技藝應當之無愧。張玉對楊氏太極拳推廣發展所作的貢獻巨大，他曾多次參與太極拳的編寫，如編寫《精簡太極拳》和《太極拳運動之二》（即八十八式太極拳），參與研究編寫《楊式太極拳》等，他都付出心血貢獻了智慧。而且若論張玉的功夫，陳照奎在一九七一年八月二十八日寫給顧留馨的信中這樣說：「六八年，李天驥曾對他說：『說太極拳方面，李經梧推手不錯，但是比上海的張玉還是差一籌』」。雖然李天驥的話不全可信，但這話並非空穴來風。

一九五八年顧留馨正式到體育宮報到任職。吳雲倬因中風始終未能恢復，難以發揮更大作

用，而張玉的病恢復得比預想的好許多，他又能重新執教。顧留馨在體育宮籌建武術訓練班，為選拔武術人才將參加第一屆全國運動會，張玉聘為顧問。張玉的推手功夫出自楊門真傳，內勁雄厚通透，發勁乾脆利落，推手功夫堪稱獨步上海，深受廣大愛好者喜歡。他的推手發勁講究引進落空，借力打力，講求科學。他反對弄虛作假，当时太極圈內少數人掀起一股「凌空勁」之風，張玉等老武術家即旗幟鮮明表示反對。六十年代由顧留馨提議並經國家體委批准，上海體育宮開辦了太極拳推手訓練班，由張玉任主教練並負責制定推手的各項規則。当时張玉早期弟子王延慶（人稱山東王）協助教練，他們為上海培養一批太極推手的師資人才，使上海太極推手蔚然成風，獨領風騷。期間又舉行不定期全市性的推手比賽，張玉大師任總裁判，使上海的太極拳推手比賽活動領先於全國，張玉功不可沒。

這裡插一段笑話，顧留馨曾在日記記錄，在《楊式太極拳》一書出版後，某區體委中竟有人不許張玉教拳，說張玉的拳架與（傅）書上的有些不一樣，不讓教。這事後來由顧留馨出面作了解釋才得以化解。張玉對傳統武術，尤其對楊家「原裝」太極拳懷有深厚的感情，他與褚桂亭等老武術家堅守住傳統，不肯輕易隨波逐流，更不願拋棄太極拳的技擊功能，去把傳統太

極拳搞成單純養生的體操，在當時他們的堅持顯得有點「不合時宜」，不被那些追隨時尚的人群所熱捧。

張玉為傳統太極拳的傳播正是鞠躬盡瘁。張玉立志在他有生之年，要將楊家真正的太極拳傳播下去，所以他很認真實心實意地傳授太極拳，毫不保守。張玉的不保守使他更勝人一籌，在體育宮他教的學員總體水平都比別的老師班上的學員都要強許多，因此他的武德有着良好口碑，顧留馨在日記中對他都有讚譽。

張玉在教學中又放手讓一些得意弟子做助教，在教學推手的實踐中，細心體悟知覺運動，從中求得懂勁，從而提高自己。張玉還鼓勵黃仁良等愛徒，虛心向顧留馨學習太極理論，讓他們掌握行拳技能實踐與理論相結合，並能重視對太極拳理論的研究，使他們全面立體的了解太極拳。

張玉不自私，他博大的胸懷造就了黃仁良等不少高徒，為傳統太極拳的傳播留下火種。

近幾年，黃仁良先生在追憶總結張玉老師的教誨，努力將武匯川、張師傳授的楊式傳統太極拳精髓整理成書，將前輩留下的寶貴財富繼續傳播下去，他的努力結出了豐碩的成果。二零一四年間由臺灣逸文武術文化有限公司出版的《楊式太極拳習練指南》，二零一八年末由上海

科技出版社出版的系列叢书《楊式傳統太極拳行功走架》、《楊式傳統太極拳推手進階》、《楊式傳統太極拳修習心悟》先後面世。最近，邯鄲楊振基大师的弟子孟祥龍策劃出題《太極拳修習問答——楊氏武匯川一脈傳承》，由海南大學李秀教授搭建問答框架和細心修訂，黃仁良老师集數十年太極體悟之大成精心筆耕，現文稿已交香港心一堂出版社，準備出版發行。筆者對張玉老師的敬仰，也對黃仁良先生堅持傳統、弘揚優秀文化的努力表示敬意，為他的成果感到高興，為此欣然作文。

楊露禪太極拳第五代傳人、楊振國宗師弟子唐禪良

於乙亥年大雪

太極拳修習問答 附珍影集——楊氏武匯川一脈傳承

375

十年

——學習傳統楊氏太極拳有感

小時候喜歡看武打小說，特別崇拜書中的蓋世英雄，夢想自己有一天也能成爲一名行俠仗義的劍俠。

夢想是無邊無際的，而現實是有棱有角的。

二零零八年夏，經友人介紹，結識了黃仁良老師，傳統楊氏太極拳第六代傳人，楊澄甫——武匯川-張玉一脈，張玉親傳弟子。從此，和傳統太極結下不解之緣。後來才明白，自己在太極的學習道路上是很幸運的，沒有走一丁點兒彎路。

雙休日世紀公園小樹林、林陰大道，傳統楊氏太極拳一零八式入門開始。

每次黃老師教好幾式拳架動作，都會闡明一招一式攻防技擊用意，並一開始就告訴我陰陽

學在太極拳中無時無刻不在的對立統一。鬆斂、張弛、虛實、方圓、曲伸、開合……所有拳勢

都由內動帶領外動。

「先在心，後在身」，意念是太極拳的靈魂。太極拳是道，道法自然。

十年，因各種原因，習練過程有緊有鬆，不管是怎樣的短暫停留，好在又重回收拾，好在黃老師一直不懈的努力堅持，讓我和太極的緣分不斷續寫。

由著太極內功心法入門，學習一年之後，糾纏多年的疾病慢慢消退了。

十年，斗轉星移，黃老師傾囊相出，毫無保留。而我在不斷精進修習過程中不斷體悟和感悟太極拳的精妙之處。每看到此許進步，黃老師都會投以肯定的目光和會心的笑容，那目光和笑容飽含欣慰，好像這就是他最大的滿足似的。

「極柔軟，然後極堅剛」。太極拳推手要求習練者做到捨己從人，並最終從己。立身中正八面支撐，鬆腰落胯氣沉丹田，周身輕靈內外合一，神斂氣蕩而外示安逸。

傳統楊氏太極拳，太極劍、六合劍，太極刀一路二路，定活步大擴推手……

掤攦擠按，採挒肘靠，進退顧盼定……

「太極者，無極而生，動靜之機，陰陽之母也。動之則分，靜之則合。」

十年，從太極拳拳勢、技法，到拳理、拳法，再到國學哲學思想，黃老師帶我領略太極之美。

太極文化，中華國之精粹，飽含豐富的國學妙論，浩瀚深邃，或許窮其一生，也只能管窺一豹，但也足以讓人流連忘返，喜不自勝。

俗話說：十年磨一劍。太極也有行話：十年不出門。

認識黃老師十年，感恩一路提携教誨，感恩太極無上美好。

下一個十年，再出發。

黃仁良先生學生　周蘋

2018年8月　上海

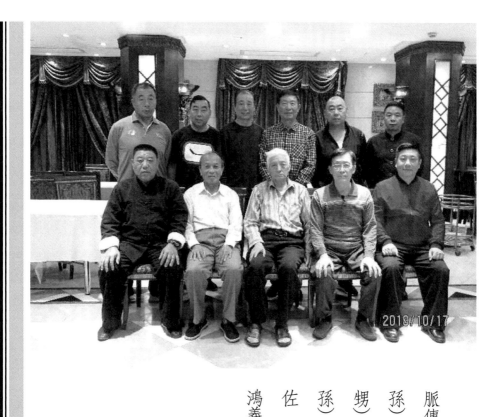

2018/10/17

二零一八年十月十七日滬上楊家太極拳各脈傳承人聚會。前排左起：褚玉誠（褚桂亭孫）、黃仁良（張玉徒）、李明鈞（陳微明外甥）、陳文成（陳微明孫）、傅清泉（傅鐘文孫）。後排左起：田秉淵（田兆麟孫）、沈行佐（武貴卿徒）、張克強（葉大密徒孫）、王鴻義（濮冰如徒）、沈行佑（武貴卿徒）。

跋

久仰黃仁良先生大名，只是至今無緣相識。二零一八年五月，黃先生受楊露禪家族代表楊志芳先生邀請參加在邯鄲舉辦的第二屆全球楊氏太極拳文化節暨海峽兩岸太極文化交流大會。

邯鄲、廣府雖然近在咫尺，但是因為種種原因，仍然与黃先生失之交臂。據友人孟兄祥龍介紹（孟祥龍係已故楊氏太極拳第四代嫡傳人楊振基先生的弟子）：黃先生率領的上海匯川拳友會代表在比賽中展示了五十四式楊氏太極劍、一零八式傳統楊氏太極拳以及推手表演。黃先生80多歲高齡，親自出場演示了推手技法，獲得滿堂彩，讓在場的太極拳習練者目睹了傳統楊氏太極拳內外兼修、文武兼具的別樣風貌。

盡管我與黃先生未曾謀面，但是對他傳承的此脈太本極拳非常嚮往。黃仁良先生是張玉先生的高足，一九六八年師從張先生修習楊氏太極拳，為入門弟子，深得真傳，并曾與師兄弟一起協助張師在上海復興公園、浦東公園等義務傳授楊氏太極拳、劍、刀和推手等。時至今日，他傳授傳統楊氏太極拳已有五十餘年，受眾人數達千人。

張玉先生是武匯川先生的得意門生，

曾經是新中國成立後上海太極拳的一面旗幟。武匯川先生是楊公澄甫門下首徒，是民國年間赫赫有名的太極拳高手。十九世紀二十年代，武先生在上海創辦《匯川太極拳社》，積極傳播太極拳。武匯川、張玉武功卓越，技藝高超，是當時武林的風雲人物。可是，隨着時間的推移，當代人對他們已經知之甚少了。

黃仁良先生主筆撰寫《太極拳修習問答——楊氏武匯川一脈傳承》，恰好彌補了這一空白。此書以楊澄甫——武匯川——張玉一脈為主軸，介紹傳統楊氏太極拳拳理技法要義，梳理了很多是而非的概念和理解。黃先生善學善教，堅持學術研究、廣學博採、筆耕不輟。撰述此書時毫無保留，展現了傳統太極拳文化傳人仁、義、術齊集的優良品格，此書無疑會為今天的太極拳修煉者提供莫大幫助。

廣府太極拳協會常務副會長楊志英

二零一九年二月八日

太極拳修習問答 附珍影集——楊氏武匯川一脈傳承